Flag Publishing

http：//www.flag.com.tw

邁向專業一定要知道的設計大原則
Robin Williams **Design** Workshop
Second Edition

感謝您購買旗標書，記得到旗標網站

www.flag.com.tw

更多的加值內容等著您…

1. 建議您訂閱「旗標電子報」：精選書摘、實用電腦知識
 搶鮮讀；第一手新書資訊、優惠情報自動報到。

2. 「補充下載」與「更正啟事」專區：提供您本書補
 充資料的下載服務，以及最新的勘誤資訊。

3. 「線上購書」專區：提供優惠購書服務，您不用出門
 就可選購旗標書！

**買書也可以擁有售後服務，您不用道聽塗說，可
以直接和我們連絡喔！**

我們所提供的售後服務範圍僅限於書籍本身或內容表達
不清楚的地方，至於軟硬體的問題，請直接連絡廠商。

● 如您對本書內容有不明瞭建議改進之處，可利用下列
 方式與我們連絡：

1. 連上旗標網站 www.flag.com.tw，點選首頁的讀者留
 言版，依格式留言。

2. 如果您沒有上網，也可以傳真給我們：
 傳真 (02) 2397-5215。

3. 最後，如果您沒有上網也沒法傳真的話，我們亦提供電
 話諮詢服務。

 每週一至週五，上午 9:00 ~ 12:00，下午 2:00 ~ 5:00，
 例假日除外；電話 (02) 2321-1271。

4. 請盡量使用 讀者留言版 或傳真等書面方式與我們連
 絡，因為這樣的方式比較容易將問題表達清楚，我們
 得到您的書面資料後，將由專家為您解答。維持電話
 的暢通，給沒有上網或無法傳真的讀者們使用。

5. 註明書名 (或書號) 及頁次的讀者，我們將優先為您
 解答。

旗標 旗標網站：www.flag.com.tw
 讀者服務熱線：(02)2321-1271
FLAG 學生團體訂購專線：(02)2396-3257 轉 361,362
 傳真專線：(02)2321-1205

作　　者 ／ Robin Williams, John Tollett
譯　　者 ／ 王煦淳、張雅芳譯
發 行 人 ／ 施威銘
發 行 所 ／ 旗標出版股份有限公司
　　　　　 台北市杭州南路一段 15-1 號 19 樓
電　　話 ／ (02)2396-3257(代表號)
傳　　真 ／ (02)2321-2545
劃撥帳號 ／ 1332727-9
帳　　戶 ／ 旗標出版股份有限公司
總 監 製 ／ 施威銘
行銷企劃 ／ 張慧卿
監　　督 ／ 孫立德
執行企劃 ／ 石詠妮
封面設計 ／ 趙　鑌　美術編輯 ／ 鄧景升
讀者服務 ／ 劉靜華
校　　對 ／ 孫立德‧石詠妮
校對次數 ／ 7 次

新台幣售價：680 元
中華民國 96 年 1 月 出版
行政院新聞局核准登記 - 局版台業字第 4512 號
ISBN-13：978-957-442-441-2　版權所有‧翻印必究

Copyright © 2007 Flag Publishing Co., Ltd.
All rights reserved.

本著作未經授權不得將全部或局部內容以任何形式重製、轉載、
變更、散佈或以其他任何形式、基於任何目的加以利用。
本書內容中所提及的公司名稱及產品名稱及引用之商標或網頁，
均為其所屬公司所有，特此聲明。

Authorized translation from the English language edition, entitled
ROBIM WILLAMS DESIGN WORKSHOP, 2nd Edition, 0321441761
by WILLIAMS, ROBIN; TOLLETT, JOHN, published by Pearson
Education, Inc, publishing as Peachpit Press, Copyright © 2007.
Robin Williams and John Tollett

All rights reserved. No part of this book may be reproduced or
transmitted in any from or by any means, electronic or mechanical,
including photocopying, recording or by any information storage
retrieval system, without permission from pearson Education, Inc.
CHINESE TEADITIONAL language edition published by FLAG
PUBLISHING CO., LTD. Copyright © 2007.

旗標出版股份有限公司聘任本律師為常年法律顧問，如有侵害其
信用名譽權利及其它一切法益者，本律師當依法保障之。
牛湄湄 律師

國家圖書館出版品預行編目資料

邁向專業一定要知道的設計大原則 /Robin Williams,
John Tollett 著 ‧王煦淳、張雅芳譯

-- 臺北市：旗標，民 96　面；　公分
譯自：Robin Williams design workshop

ISBN 978-957-442-441-2 (平裝)

1. 排版設計　2. 編輯　3. 網頁設計

477.22　　　　　　　　　　　　　　96000417

對於設計很有興趣，
不知道如何入門

速習！Graphic Design
Illustrator CS2

從繪圖功能見強的 Illustrator 來學習。全書
採用實際的商業設計範例介紹 Illustrator，
學習最具成就感

Illustrator 點子爆米花

「我已經會操作 Illustrator，卻不知道要怎麼
應用？」如果你也曾經有這樣的煩惱，那麼
你一定要試試專家提供的創意點子。

正確學會 Photoshop CS2 的 16 堂

從影像處理見強的 Photoshop 來學習。全書
採用範例的教學一步步介紹 Photoshop，學習
最具成就感

Photoshop 點子爆米花

「我已經會操作 Photoshop，卻不知道要怎麼
應用？」如果你也曾經有這樣的煩惱，那麼你
一定要試試專家提供的創意點子。

設計不是天馬行空、
設計是有道理的

邁向專業一定要知道的設計大原則
Robin Williams Design Workshop

本書以專業設計者的角度講解設計的基本原則，
補強讀者的設計理論基礎。並以實例圖解的方式
說明專業設計師是如何進行設計，透過案例研究
的過程，讓讀者提升設計力。

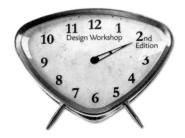

一定很棒…

It must be nice . . .

Clip Art
Stock Images
Posters Contrast
Web Sites

SUBS 2 GO

MEET SOCCER SUPERSTAR
JAY BAYKAL!

FRIDAY 6PM

Register to win a soccer ball autographed by Jay "The Turk" Baykal!

Letterheads
Brochures
Invoices
Indices Newsletters

Cerrillos Echo
Ads

Flyers Envelopes
Business Cards
Billboards
Explore Logos Forms
Tables of Contents
Visual Impact

你是不是很厭倦人家說：「每天只要一直坐著設計東西，一定很棒。」「你真好命，每天都在玩，不用工作。」此時你正在為明天一早的重要會議焦頭爛額連夜趕工，腦子卻一片空白，時鐘比平常走得還快。或者更糟的是，這個案子是你鹹魚翻身的大好機會，如果成功了，你會拿到多到喘不過氣來的工作。等等，為什麼現在這個正在做的設計看起來很無趣？

如果你還沒有經歷過這些，可能是因為你是位傳奇的天才設計師，所以你從不需要面對我們這些平凡設計師的害怕、無能、沒安全感、惶恐和有限能力。假如這是真的，你大概也不會閱讀這本書了。

如果你是位平凡的設計師，歡迎你加入我們的行列，我們（蘿賓和我）很高興知道我們不孤單。我所說的「平凡設計師」指的是正在鍛鍊技巧、累積經驗的新手設計師；沒沒無聞（尚未成名）的設計師；以及尋找設計書籍，希望從中學習設計流程的設計師。

多麼巧啊！這正是我們撰寫和設計此書的對象。我們希望我們在設計上的實用手法對你和你的平面設計案件會有幫助。有了很棒的數位工具和資源，你和頂尖設計師的唯一距離，就

是釋放想像力的機會。另外還需要幾個荷包滿滿的重量級客戶，但這也是可能實現的。

透過書中的範例和這本書本身的設計，我們想傳達設計探索和實驗的趣味感。這種趣味感和勇於實驗的態度能夠為你開啟想像力的大門，也能將一個充滿壓力的任務轉變為令人滿足的創意練習。

在截稿的壓力下，我們常常會妥協於非常「安全，不會出錯」的設計方案，例如使用 Helvetica 字型，或置中對齊的設計。這本書鼓勵你探索其他的方法，並在過程中享受樂趣。書中的範例可協助你激發點子，並將你的創意思考引導至你過去不曾發覺的方向。

我們希望這本書可以讓你享受成為設計師的樂趣。但是最重要的是，我們希望你能夠說：「喔，我每天都在玩，不用工作。」

jt + rw

Contents

「與評論的對話」

我們尊崇天才巴哈；
所有對位法的規則。
每個交錯的聲音與樂句
都令人讚嘆不已。

當然，我們也稱頌蕭邦
戲劇十足、橫掃全場！
聽到波羅奈舞曲
幾乎讓我哭泣。

拉赫馬尼諾夫！他知道
靈魂可以墜落多深，
他的第三協奏曲
讓我努力去思考。

但安德森可是風格獨具！
打敗了所有人
他的音樂總是令我微笑
常常讓我開懷不已。

這個評論多麼粗俗！
讓我說個分明：
如果他的音樂帶來這樣的效果，
一定不是好東西。

羅斯・卡特，肯德基詩人
《晚禱詩文》

Goonhavern Press 出版社

譯註：**對位法**，對位法與和聲學是基本作曲最
重要的兩門學問。和聲學探討的是音樂中音符
縱向的結合方式；而對位法研究的則是音樂各
聲部橫向進行的問題。

全然不同的設計點子

IDEA
SPARKS!

隨時準備好你的
創意收藏百寶盒

沒有設計師腦袋空空就能工作。每個設計師工作時都會有一套自己專屬的「標準配備」，就是世界各地創意設計或動向的書，所以你也得要有個創意收藏百寶盒，裡面可以是些從雜誌、海報、包裝紙收集而來的創意設計，如果我們能為這些作品再加上一小段紀錄，說明為什麼這樣的設計吸引你，那就更理想了！下次當你要開始進行某樣設計時，就可以瀏覽一下這些資料。這可不是抄襲喔（事實上抄襲也是一種最原始的學習方式）！當你看到好創意時，就可以把這個創意的概念運用在某個設計專案中，這樣一來別人的創意就會變成你自己的。

這些是我一小部份的設計相關用書。每年都會有許多年度特刊, 介紹當年度最棒的文字藝術、商品 LOGO、一般設計、網頁設計等, 此外還有各式各樣教人設計和樣式的書, 都提供了大量的創意及有用的建議。下次當你覺得創意枯竭時, 我保證你一定能從創意收藏百寶盒解決靈感的問題, 而且這可不是靠自己空想就能想得到的。

1 善用圖庫

圖庫意指經由專家設計、使用者不用花很多錢, 就能買來用於設計工作中的一些圖案。這些圖案可能是插圖、照片、文字藝術, 有全彩的也有黑白的, 圖片檔案格式有 EPS, TIFF, GIF, JPEG, PostScript, TrueType 等。您可以在作品中使用圖庫中的圖來讓作品更出色, 或是用來創作 LOGO、激發新創意, 甚至是用來串聯主題。

但在使用圖庫時, 要特別注意圖庫使用說明的部份, 有的圖像除了不可轉賣之外, 還會要求不能用於製作 LOGO 或商標。為了避免此問題, 我們也可以在購買時向供應商確認是否有使用限制。

本章使用字型：
Galliard（ITC）創作了很有味道的字型外觀。
Airstreasm（ITC）讓字型趣味十足。
fficina Sans（ITC）, 這種 sans serif 具有自己的個性, 但跟另外兩種比起來則是屬於比較不潦草的字型。

3

變化的可能性

圖庫種類繁多, 至於要選什麼風格、樣式或檔案格式, 端視您專案的需求, 以及您所要採取的印刷或列印方式。

您也可以用各種方式修改這些圖片再另存起來, 這樣您的圖庫就漸漸變多了。將一張圖庫的圖放大, 再於一張較平凡的圖上加一些濾鏡效果, 之後再結合不同風格的圖, 就可以創造出一張獨一無二的插圖。只要花點時間實驗, 你會驚訝於你的想像力竟然可以這麼豐富。

圖庫的圖可以提
供你套用不同的
陰影呈現方法

圖片字型

除了一般的美工圖案外，還有很多圖片字型可以用來當美工圖案。使用字型做為美工圖案的好處就是容易調整大小，印得很漂亮，解析度夠高，而且你還可以輕鬆改變字體顏色而無須開啟任何其他軟體。

除了使用圖片字型外，你也可以在 Illustration、Free Hand、或 CoreDraw 等向量繪圖軟體中輸入文字，再利用外框（outline）功能把它們轉換成圖片，之後就可以在個別的部位設定顏色。你也可以在 InDesign 上直接將文字轉換成圖片並加入其他設定，又或者是在 Photoshop 中將這些文字做成網頁圖像。

Art Three

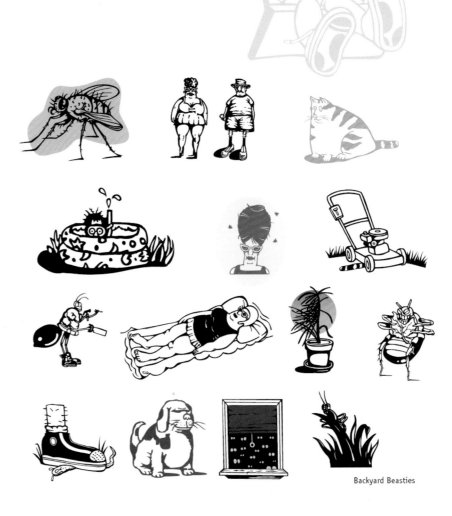

Backyard Beasties

Fontoonies

背景, 邊框以及更多的素材

不要忘了其他圖形要素, 例如背景、邊框及其他裝飾小圖。這些素材可以說是取得容易且價格便宜, 值得你買下來做為圖案素材。你可以將這些圖用在令人意想不到的地方。

此外, 還有很多不同的材質（TEXTURE）也可以拿來使用, 例如畫布、黏土、大理石、泥土、粗麻布、石頭、污泥、天鵝絨、絲、異國風味的紙張等等, 可說是不勝枚舉。在背景上運用材質可以做出更豐富、具視覺上的效果, 或讓一系列的圖片產生相關連續性。

外框：Auto FX提供

Type Embellishments One

Type Embellishments Two

Golden Cockerel Initial Ornaments

很多影像都可以用來當做背景,您不妨使用影像處理軟體在整張或部分背景圖片上加入淡化效果,這樣就能在上面加上文字或圖像。這樣的效果可以用在手冊、海報、書籍封面等製作上。

找一張裝飾用圖像,用 Photoshop 等編輯軟體提昇影像質感,這樣這個圖像就會成為很具戲劇性的視覺要素。

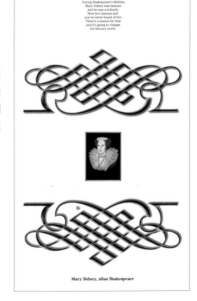

這些外框取材自 Aridi Computer Graphic, 歷史最悠久的外框圖像收集公司。這張邀請函中的人物圖像,則取材自 Fontoonies 公司的字型。

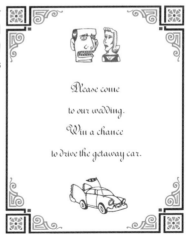

具有無限創意
的美工圖案

現成可供使用的美工圖案種類很多, 有時候我們也可以嚐試自
行創作。如果你擁有好的工具軟體, 在操作上又沒有什麼困
難, 也可以在編輯軟體上做些你所需要的變化, 讓畫面看起來
好像從來「沒動過什麼手腳一樣」。

　在本章中出現的圖都是採用美工圖案範例。有的影像是直接
拿來用, 有的則經過處理過了。

John (作者之一) 修改美工圖案的邊
緣並加上了陰影。注意!! 在此他讓
黑色方塊稍微蓋住一點美工圖
案, 這樣方塊就扮演了連結這個廣
告中不同要素的角色。

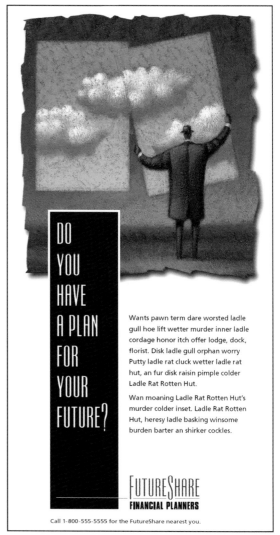

DO
YOU
HAVE
A PLAN
FOR
YOUR
FUTURE?

Wants pawn term dare worsted ladle
gull hoe lift wetter murder inner ladle
cordage honor itch offer lodge, dock,
florist. Disk ladle gull orphan worry
Putty ladle rat cluck wetter ladle rat
hut, an fur disk raisin pimple colder
Ladle Rat Rotten Hut.

Wan moaning Ladle Rat Rotten Hut's
murder colder inset. Ladle Rat Rotten
Hut, heresy ladle basking winsome
burden barter an shirker cockles.

FUTURESHARE
FINANCIAL PLANNERS

Call 1-800-555-5555 for the FutureShare nearest you.

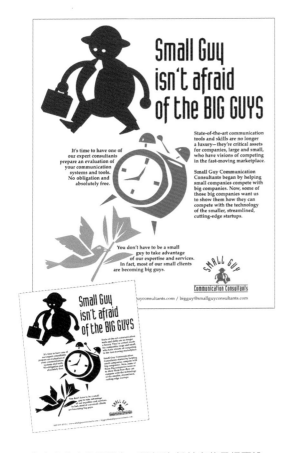

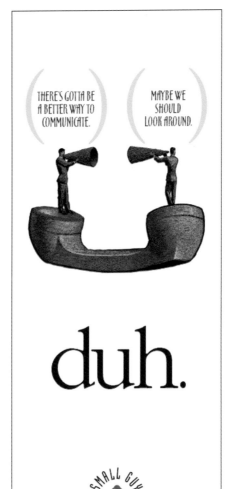

上方廣告中的圖選自一種字型, 設計者使用網頁設計軟體選取這張圖片並改變顏色。在下方的圖中您可以看到, 就算一樣的圖就算是黑白兩色, 效果還是很強烈。

右邊的廣告也是採用圖庫的圖搭配較大字體呈現出來的效果, 並使用了一樣的 LOGO。

您可以做出很多很棒的圖, 而所需要的只是一點想像力及加入一些文字的能力, 就算是使用圖庫, 也能創作出令人印象深刻、足以獲獎的精彩作品。

11

Studio:
317 Cedar Avenue
Dallas, Texas
87505
318.555.3186

www.easyshotphotos.com
click@easyshotphotos.com

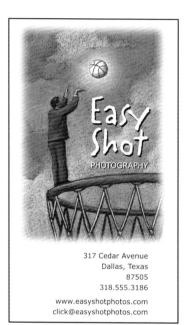

317 Cedar Avenue
Dallas, Texas
87505
318.555.3186

www.easyshotphotos.com
click@easyshotphotos.com

這兩張圖是運用同一個圖像做出各種
不同商業 CI 的範例。由於影像給人
印象深刻,您可以用各種不同方式來
運用這張圖,好讓 CI 商品擁有一貫
性。

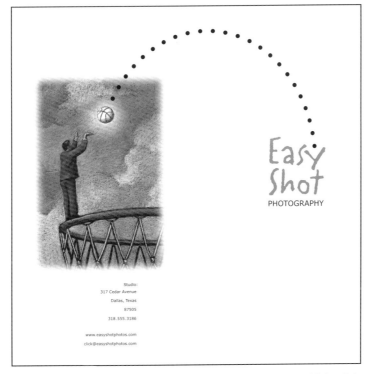

Studio:
317 Cedar Avenue
Dallas, Texas
87505
318.555.3186

www.easyshotphotos.com
click@easyshotphotos.com

上方是一個手冊的範例, 中間的折線（折線不會印出來）代表對折處。我們可以猜想看看, 設計者在看到這張美工圖庫中的圖之前, 是不是就想到了這樣的設計方式。

we make every shot look easy.

Most people know us for our
exciting, award-winning sports
photography, but our real
specialty is compelling imagery
and expert craftsmanship.

Like the world-class athletes we
photograph, we make even the
most difficult shots look easy.

When it's time to take your shot,
make sure it's an Easy Shot.

(318)555-3186 www.easyshotphotos.com click@easyshotphotos.com

圖庫的選購方式

很多地方都可以買得到圖庫, 在此列出我們最喜歡的幾家圖庫公司供您參考。您可以買整張圖庫光碟、也可以只買單張圖像（當然, 這要看該公司的規則而定）, 當然字型就得要買整套了。您可以在網站上查詢相關資訊, 向圖庫與字型公司索取目錄。

　購買圖庫時, 您必須先讀過著作權合約。絕大部分的圖都可以隨意使用, 但仍有些圖會有使用限制, 例如古代地圖圖形的 CD　圖庫可能會要求不可用於銷售用的包裝紙或卡片等商品上。

Veer

www, Veer, com

字型、照片、音聲檔、影片檔及其他

MyFonts

www, MyFonts, com

照片、字型、裝飾造型及其他

ArtBitz

www, ArtBitz, com

外框、裝飾造型、緞帶、橫幅

Aridi Computer Graphics

www. Aridi. com

外框、相片框及其他

Auto FX Software

www. AutoFX. com

到 Google 網站用 "clip art"、"clipart" 搜尋就可以找到很多免費的圖庫

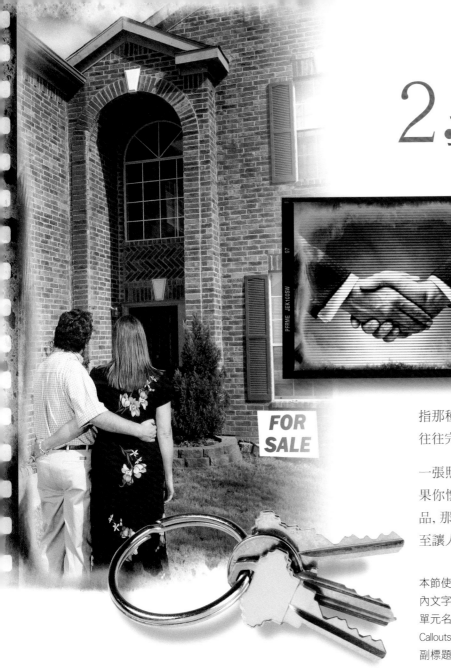

2·善加利用照片

照片能讓一個設計增加趣味、或強調出我們所想要傳遞的訊息。不管是大張還是小張的照片,只要透過戲劇性的剪裁、再加進些有趣的濾鏡效果,都能將一個平凡的版面轉化成具有創意的視覺解決方案。

我們會提供一些基本方針供您做照片配置上的參考,但是您還是可以「不按牌理出牌」,將所謂「標準」的界線往外推。所謂的「標準」在過去是指保守、沒出什麼差錯的照片,現在我們用來指那種完全不出意料之外、完美又合乎理想的照片,但這樣的照片卻往往完完全全地呈現出無趣的樣子。

一張照片可以看起來是可怕的,但只要合於你所要做的設計就好。如果你懷疑我說的,您可以看看高科技、時尚尖端的、年輕人看的出版品,那些東西的內容設計的很引人注意、很活潑,時髦、挑逗人心,甚至讓人心神不寧,但就是不會讓人覺得無趣。

本節使用字型:
內文字體為 BERKELEY 95/12, 5
單元名稱使用 Trade Gothic Bold Condensed, 42pt, 以便與 MAGNOLIA 101PT 做對比。
Callouts 是 Trade Gothic Condensed,
副標題採用的是 Trade Gothic Bold

觀察你的構圖

一張照片的構圖（或編排設計）是指拍攝者透過照片各要素的位置安排、透過圖像或設計來引導觀賞者的注意力。我們可以利用線條或形狀的方向來導引視線，再靠燈光、色彩、對比及大小來強調出重點。

一張好照片在拍攝時一定會注意到構圖，並思考如何能抓住觀賞者的焦點和注意力，引導他們的視線按照順序從某一點開始看起。

一個令人印象深刻的構圖可以令人絲毫察覺不出拍攝者的用心良苦，也可能是一看就令人大為震驚，端看你所要傳達的風貌和格調。

如果想知道自拍的小技巧，建議您可上柯達網站（www, twKodak, com），點一下「Taking Great Pictures（精采攝影技巧）」，就能找到很多資訊。

最常見的問題往往也是最容易解決的問題。從觀景窗仔細向外望，看看是否會看到吃剩一半的食物、衣服上出現礙眼的皺褶、不想要的陰影或凌亂的場景等…,,不切合影像主題的東西。如果沒辦法拿掉這些東西，那麼「山不轉路轉」，攝影師可以換個位置來拍。

這個窗戶太亮會轉移焦點

打開的門會影響到這幅畫

這個白色標籤會轉移注意力

椅子的一角快要撞到畫架了

這個火爐煙囪從這個畫家的頭上長出去

衣領翻出來了

沒有必要、會轉移焦點或是看不出來是何物品的東西,都會讓這幅照片看起來很亂

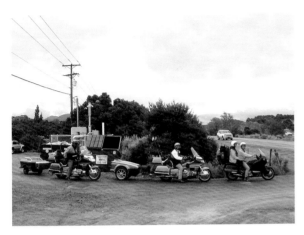

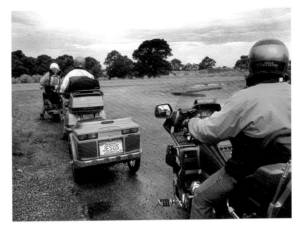

以拍攝機車同好之旅的照片來看, 這張可說是糟透了! 背景出現了電線桿、電線, 卡車上的東西多得要掉出來了, 還有其他太多分散注意力、難看至極的東西。既然你不能移動電線桿和卡車, 就請你換個位置拍攝吧!

你看得出來這些戴著安全帽的人誰是誰嗎?認不出來嗎?那就拍張認得出來每個人的照片, 不要將焦點放在其他地方。

不要總以主角為中心, 主角周圍的東西都不拍。如果你多保留一點周圍的景物, 在做設計時就可以有多點選擇。專業攝影師在拍的時候就會先做好構圖, 但這樣做的缺點是, 可能會減少這張照片運用的機會。

您不妨從不同視角來拍照。一張平凡無奇的照片經過一點小小改變就能改頭換面。以這張晚餐照片來說, 由於燈光的關係, 就技術而言實在拍得不是挺好, 所以我們加上一點藝術風濾鏡效果 (artistic filter)。

大膽嘗試創意剪裁

不要因為是攝影師幫你拍的，或是花了大筆錢拍的，所以就不敢在照片上「動手腳」。很多照片都因為裁切得當、具有創意而加分。即使已經拍得很好了，也可能需要裁切來加強廣告、海報的效果，此外，我們也可以藉由裁切來創造焦點或強調想要傳達的概念。

上圖是張快樂小夫妻的照片。拍是拍得很好，但類似這種照片我們已看過不知多少次。既然這個廣告想著重在搬新家的喜悅，我們就將這張照片裁切，讓焦點集中在這對小夫妻上，保留部份搬家用的箱子和桌上的外帶食物（但在過程中我們並沒有失去什麼）。這個廣告文案下方就是強調「生活經驗」的訊息。左邊的雜物有助與廣告右上方的文案取得平衡。

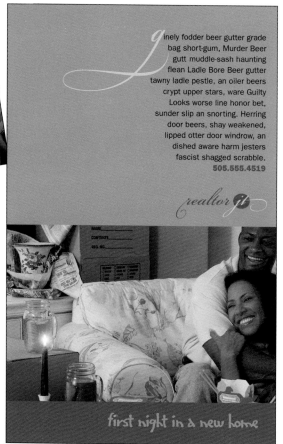

*inely fodder beer gutter grade bag short-gum, Murder Beer gutt muddle-sash haunting flean Ladle Bore Beer gutter tawny ladle pestle, an oiler beers crypt upper stars, ware Guilty Looks worse line honor bet, sunder slip an snorting. Herring door beers, shay weakened, lipped otter door windrow, an dished aware harm jesters fascist shagged scrabble.
505.555.4519

realtor

first night in a new home

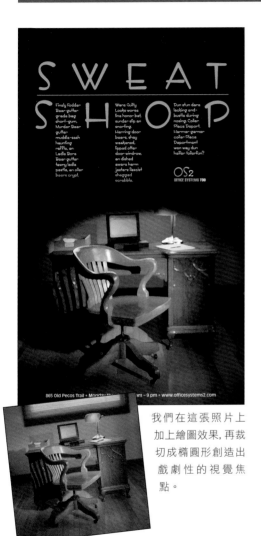

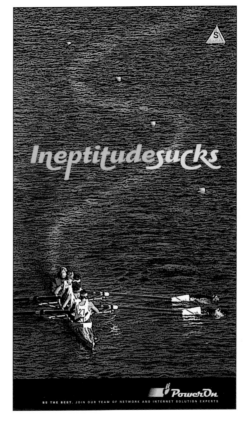

照片可以保留些次要的細節,以傳達隱含的構想。我們從複雜的的照片中截取一樣細節,製造出強烈的視覺衝擊效果。

我們在這張照片上加上繪圖效果,再裁切成橢圓形創造出戲劇性的視覺焦點。

在這張徵人海報中,我們想利用划船的影像來代表團隊合作及努力爭取第一。但這種類型的海報我們看多了,得來點不一樣的。於是,我們裁切下這個影像,並增加別人意想不到的要素,就是那個偏航得離譜的航跡。我們把這張照片做得像海報一樣,創造出一個更戲劇性的效果,再加上青少年的流行語來強化這個重點。

舊照片的新世紀

影像處理和設計已經為「stock photos」帶來了爆炸性的變化，您會驚訝於「stock photos」竟然能產生那麼多變化，而且不費吹灰之力，就能讓我們輕鬆、方便地找到所需的影像。

也許你還沒有聽過或用過「stock photos」，所謂「stock photos」是指專業攝影師所拍的一般照片，這些照片拍好後就賣給需要的人，你可以藉此獲得各種風格、主題、題材的照片。對一個設計師來說，買這種照片比自己請個攝影師和模特兒要來得便宜多了，

如果你不那麼喜歡郵購後的等待時光，那麼你就很適合利用「stock photos」網站。我們在本書的第 32 頁會列出一些受歡迎的「stock photos」網站供您做參考。

從照片蒐集創意

我們也可以用「stock photos」做為創意發想的來源。瀏覽一下你所有的影像圖庫光碟或上網找找圖片，看看有什麼創意或發想可以運用在設計專案上，你會發現自己好像一下子就文思泉湧。一張照片可能可以給你一個靈感，幫助你找到解答，但這個解答並不一定會用到照片。

你可以上 Veer Com 網站，在 lightbox 的「Shuttleboard」嘗試一下字型和影像的各種組合。

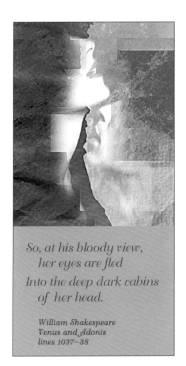

So, at his bloody view,
her eyes are fled
Into the deep dark cabins
of her head.

William Shakespeare
Venus and Adonis
lines 1037–38

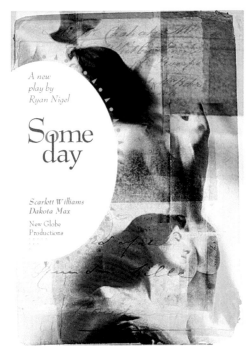

A new
play by
Ryan Nigel

Some
day

Scarlett Williams
Dakota Max

New Globe
Productions

Deadline
PRESSURE

?

Jimmy lost
his innocence
today.

He watched TV.

Techno Jazz Experimental Quartet

黑與白的趣味實驗

黑色與白色的照片常用出人意表的效果,特別是運用在四色印刷的雜誌或手冊上時,可以比彩色照片更刺激人類的感官。在這個充滿色彩的世界裡,黑白影像的明顯對比和視覺衝擊可以帶來更有力、更戲劇性的效果。

黑白照片可以為設計營造出帶來某種氣氛。你可以勇敢地在全彩的專案中使用黑白照片,而黑白效果自然會讓這個作品看起來更具藝術與時尚感。

你不可能在設計中只因為使用了彩色照片,就想讓人以為這是個好作品,在運用黑白照片時,更是如此。在使用黑白照片(像黑白電影一樣)時,必須在構圖、或營造戲劇性效果上更為小心處理。很少stock photos 是直接把它變成黑白,就能達到想要的效果。你得花點時間思考黑白照片要如何進行構圖、裁切、變形等處理。

在這張照片中,黑白照片配上彩色字型產生一種視覺上的對比。出乎意料的影像尺寸,創造出一種強烈的視覺衝擊。

黑白照片並不一定表示非黑
即白。你可以試著將黑白照
片用其他顏色印印看,或是印
在不同的色紙上,又或是印在
白紙上但在照片後面加上淡
淡(不要那麼淡也沒關係)
的色塊。

又或者您也可以直接在黑白照片上蓋上一小塊有色透明的東西,你會發現照片上這塊強烈而明亮的色
彩非常搶眼。您還可以將黑白影像利用較大的色點來印看看。了解用較暗或較亮的墨水顏色會產生
什麼效果? 印在不同顏色紙張上時又能營造出什麼樣的感覺?

你可以用影像編輯軟體中為照片上加上『像
素/網線銅版』濾鏡的效果(如下圖及左
圖),也可以加上雜點(下方及右方)來創造
出不同的效果。

設定雙色調
將黑白照片印得很有韻味

使用這個技巧時，陰影部份適用暗色墨水印（一般會用黑色），中間調以及亮部會用較亮的墨水（其他顏色）印。使用的第二個顏色不同，效果也會隨之不同，可以很柔和也可以很強烈。要讓效果有所不同，你可以用灰色墨水（而非彩色墨水）來印中間調及亮部，這樣的做法既可以保留黑白照片原有的基本樣貌，且整體色調會比一般半色調更豐富。對雙色印刷的專案作品而言，利用同色濃淡雙色的套印法可讓作品更美觀，色彩也更為豐富，是個很好的設計方式。即使是全彩作品，也可以利用此方法做出更具戲劇性的效果。

您可以試試將手邊的黑白照片設為雙色調。但要留意一點：第二個顏色一般都是使用「特別色」（spot color)，所以在四色作品上要創作出真實的雙色調效果往往要多花錢。三色調和四色調和雙色調道理很相似，只是改成三種墨水或四種墨水而已，而這也表示將會有兩到三種顏色會用特別色。如果這個作品已經確定是要用四色印刷，兩或三個特別色的費用往往會貴得驚人，只有肯花大錢的客戶，才不會把這筆錢放在眼底（但如果客戶真的願意花這筆錢，效果真的會很不錯！）。下面是一個雙色調的例子。注意看若有似無的色調是如何表現出濃艷的感覺。

另一個方法就是做一個假的**雙色調效果**, 也就是說不要用兩個不同的明亮度來創造半色調效果, 也不要用不同的明亮度來印不同的顏色, 而是在影像後面創造一個單一的顏色(或單一顏色的部分)。照片列印在單一顏色色塊上方, 所以這個顏色看起來就在影像的下方。這個技巧並不像真正的雙色調具有那麼好的效果, 色調範圍也不那麼廣, 但仍可做出另一種影像風格。

右圖是使用雙色調做出的效果, 下圖則是背景使用明亮度為百分之百的藍綠色做出來的假雙色調效果。右下圖則是背景使用百分之六十藍綠色的假雙色調所完成的效果。

運用創意玩特效

數位設計中的影像處理工具可以讓你痛快地用影像玩出各種你從沒試過、且無法想像的效果。大部分深受歡迎的影像處理軟體中即內建很多濾鏡和特效功能, 此外, 您還可以取得好幾百種外掛濾鏡, 好在看起來平淡無奇的圖片上加入神奇的視覺影像。因此, 請盡量摸熟影像編輯軟體的功能, 玩出自己的一片天吧!

加上特效

例 :

> 在一般照片上加上色彩繽紛的裝飾。

> 將平淡無奇的顏色改成一般生活中沒有的顏色。

> 改變照片部分範圍的顏色。

> 試試在不同圖層中採用不同的構圖, 看看可以產生什麼樣的驚奇效果。

> 反轉影像。

> 提高或減少影像的飽和度。

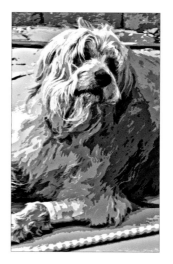

Photoshop 的濾鏡功能可以讓照片增加視覺上的趣味, 甚至挽救拍攝不好的照片質感。我們在這張照片上加上『**藝術風/挖剪圖案**』的濾鏡效果。此影像中平面顏色區域上的色彩漸層的效果則是運用『**銳利化/遮色片銳利化調整**』濾鏡來處理, 我們只要在交談窗中將總量與半徑的值調高讓影像產生過度銳化的效果即可。

這是原始照片。

單調的照片也可以變得不平凡。你可以在 Photoshop 的曲線交談窗中做設定,嘗試不同的曲線設定會產生什麼不同的效果。

如果你想讓影像看起來像一幅圖畫而不是照片的話,不妨加上色調分離的效果,可以給人比較深刻的印象。

這是原始影像。

特寫照片在設定成令人驚奇的顏色時,戲劇性效果更強。您不妨用 Photoshop 調整色相/飽和度 (Hue/Saturation) 看看。

自然的濾鏡,例如這個粉筆和炭筆的效果,就創造出引人注目的紋理。

用 Photoshop 的**曲線**功能來調整色彩, 你就可以毫不受限地創造出各種顏色變化, 讓你的設計更具魅力。

你可以用**色彩平衡**功能選擇性地控制你要呈現的顏色以及顏色位置。當然這些技巧是要用來強化你所要傳遞的訊息, 而不是證明你會用 Photoshop 而已。

我們直接在照片上畫上些彩色的彎曲線條, 這樣可讓無聊又墨守成規的圖加入一些趣味性

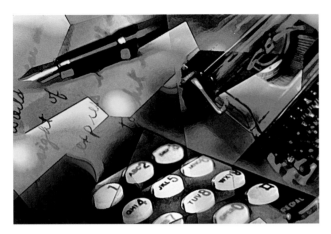

John 將這張辦公室中各項元素的照片拼成一幅畫

一張已經拍得很好的照片還是可以讓它變得更好。John 在這張照片中的夕陽的部分使用海報邊緣濾鏡,並加強了顏色的飽和度。

John 用 Corel Painter 軟體來打開這張照片,並使用潑濺筆刷來複製原本的影像

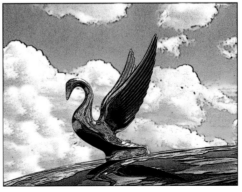

他在下面 SwanMobile 照片中套用相同的濾鏡,讓這張照片看起來像幅畫。

原照片請參考
http://marysidney.blogspot.com/2006/07/my-swanmobile.html

29

善加運用
STOCK ILLUSTRATION

就跟 Stock Photos 一樣,Stock
Illustration 的選擇性與變化性在各式
各樣的繪圖軟體問市後也大量地增加。
這些插圖有全彩的、也有灰階的（你也
可以自己將彩色轉成灰階），風格、特
色及主題也都各不相同。你可以將它們
改成自己所需要的樣子與形式。

你一樣可以從 CD 或網路的樣品瀏覽這
些插圖,以激發出新的點子。

哪裡可以買到
Stock Image?

有很多地方在賣 Stock Image。在購買之前我們得要先確認授權合約的內容, 有的免版稅 (royalty-free), 有的版權則受到保護（rights-protected）。

免版稅 (royalty-free) 影像的價格很平實, 且可以隨心所欲地使用, 也沒有次數的限制。但相對來說, 由於取得較容易, 因此是非獨有的（non-exclusivity）。因此, 你要用的照片有可能同時被別人買去, 且用了相同的方式處理、甚至運用在一樣的地方。

如果你要用的 Stock Image 必須具有唯一性, 則可以選擇使用權受到保護的影像。這種影像和免版稅的影像不同, 你必須用租的, 而且只能用於某特定用途、某特定期間。為了避免影像遭到重複使用, 並且保障專用權, 版權擁有者（提供這張 Stock Image）的人會去追蹤誰使用哪張照片、如何使用以及用在何處。合約的獨有性訂定得越嚴、價格就會越貴。採用該照片的專案範圍、曝光度也會影響價格。

大部分的 Stock Image 提供者可以提供單張影像下載服務, 或是直接將 CD 寄給你。免版稅圖片的單張下載費用很合理, 且通常都會視檔案大小而定。一般而言, 一張 600KB, 5×7 吋大小、72dpi 的影像檔案大約 25 美元左右；而 10MB, 5×7 吋大小、300dpi 的影像檔案則是中等價位；而 28MB, 8×11吋、300dpi 的影像檔案則約 150 美元或更貴的價格才能取得。

iStockPhoto 上有很多您一定可以負擔得起的圖片, 不妨上他們網站去逛逛。

Veer
www.Veer.com

iStockPhoto
這家圖片非常便宜！
www.iStockPhoto.com

FotoSearch
您可以一次找到很多網站喔！
www.FotoSearch.com

Shutterstock
www.Shutterstock.com

Comstock Images
www.Comstock.com

StockPhoto
www.StockPhoto.com

Getty Images, Inc,
creative.GettyImages.com

The Bettman Archive
現在為比爾蓋茲的 pro.Corbis.com 所有

其他還有很多好站。你可以自行在網路上使用"stock photos"這個關鍵字來進行搜尋。

3.設計是一種挑戰，可以使用各種不同的方法去解決

「設計專案」常常被視為「設計問題」，這實在很有趣，也許是因為我們發現自己正在尋找問題的答案，所以才會有此看法。如果你還沒有很多做設計的經驗，「設計問題」這個詞可能嚇到你，因此使用「一個設計上的"挑戰"」要比遭遇問題的狀態來得要有趣多了。

身為一個設計師，你的挑戰就是用視覺來傳達概念，你很難找到比這個更有趣的工作。所以即使你覺得你現在還不足以接受挑戰，其實你已經比很多人還要好很多了。畢竟你已經在讀設計相關的書了，不是嗎？

本章我們使用如下字型：
大標題：FIRENZE, 75點
內文字體：Bailey Sans, 9/12, 讓內文有種當代的、生活水準很高的感覺
小標題：Bailey Sans 粗體, 10/12

限制你的設計選項

如果你僱了一千個偉大的設計師來做同樣一個專題,你會獲得一千個很棒、且各不相同的解決方案。一個設計的挑戰可以有很多解決途徑與方法,事實上你的第一個挑戰就是縮小你的解決選項,不然你會花太多時間在決定要用哪個方法上,就沒有足夠時間想其他好點子了。

限制要素

任何專案都需有外在要素來幫助凝聚設計焦點,例如客戶的偏好、其在諮詢時提供的資訊,以及目標群眾的看法,這些都能幫助你限制你所要採取的方向與方法。

限制並不是壞事,既然知道什麼要素(或限制)是有必要的,剩下的設計方法往往就比較容易用對地方。再不然,你也能從中得到些方向,好在無數可能的解決方案中找到最適合的方法。

四個思考方向

不管任何工作都有四個主要的思考方向可以幫助你限制你要的選項。雖然這些事情可能不用我提醒,您也能自然地想到,但有系統地在一開始就先做好準備,有助在一開始時就做對的事,而不至於走偏方向。

> 每一次製作生產的過程。

> 客戶指定的事項。

> 預算。

> 交件日期。

我們可以看到每一個方向都會對你的專案產生很大的影響。

有一點要記住,這些思考方向絕對不是做出爛設計的藉口。有很多不可思議的作品就是用廉價的紙、很少的預算或在極短時間內完成的。

我們公司也有一個精神標誌,如下:

譯註;質佳、快速、便宜,任選其二!

1：從結果開始思考

任何設計工作中影響最大的要素就是最後作品生產的過程。舉例來說，如果作品是報紙廣告或是電話簿裡的廣告，你就需要用實心的字型才能在製版過程及那樣的紙質條件下呈現較好的效果，另外使用的顏色也會受到限制（如果是報紙廣告的話可能是黑色）。另外插圖或照片也只能選在報紙較低網線值時還能印得很漂亮的才合適。

如果廣告是要登在光面紙印刷的雜誌上，你就有較多字型與顏色的選擇，可用的插圖或照片的範圍也比較廣，因為這個時候，作品是印在光滑且解析度高的紙上。

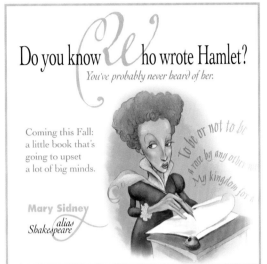

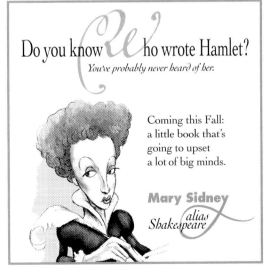

> 在雜誌的光面紙質以及高品質列印下，你的限制就會少很多。你可以用很好的字型、加入漸層效果的高解析度影像。

在這個設計當中，高品質列印讓我們可在標題及內文部份使用顏色。即使是插圖中字型所使用的漸層效果也都可以呈現出來。

> 報紙和電話簿的紙質吸收力很強，影像一般需要較低的網線值，所以最好避免用那些筆劃很細，或較為粗糙的字型，影像也要選擇印在便宜的紙上不會效果變差的。另外較小的字體也不要用灰色，因為線屏的點會讓字體不好閱讀。這些限制同樣也適用於其他不貴的印刷過程，例如影印機以及傳真等。

在這個廣告的報紙版中，我們將副標題以及內文顏色改成黑色，以避免印刷完後造成不好閱讀的問題。另外針對報紙的特性，我們放大了插圖並拿掉淡淡的引言，因為印在紙質較差的報紙上時會看不清楚。然後我們再配合這些改變調整一下版面。

2：客戶指定的事項

當你開始執行一個設計專案時,客戶通常都會提供該專案相關的特定資訊,而這些資訊會限制你的選擇,並影響你設計作品的外觀與感覺。例如客戶可能會要求你使用既有的LOGO、CIS 顏色架構,或要忠實呈現產品印象的影像,而非給人某種情緒、感受的概念影像。

這裡列出一般客戶可能會提出的要求:

> 性質:8,5 × 11,兩折、雙色印刷之假日工作室出租宣傳單。

> 用途:寄給客戶,或是放在供人免費索取資料或傳單的地方。

> 主要風格:強調鄉村生活風格或高科技等特色。

> 次要重點:列出地點上的優勢,工作室內部陳設以及租金。

> 圖畫要素:地圖、內部及外部照片、LOGO 以及合作夥伴的 LOGO。

> 其他:客戶要將相同的廣告放在旅遊或觀光雜誌上。

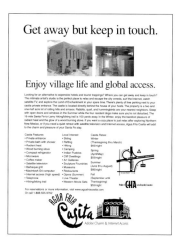

在開始進行專案時,一般的做法是把所有的元素都放進來,而不去想最後的設計會變成什麼樣子,就像上圖所示的那個樣子。而我們的挑戰就是要讓這些元素用耳目一新的方式,讓觀眾一眼就能消化吸收其中所要傳遞的訊息組合起來。

你有了所需的元素後,就可以開始「玩」囉~。當你乾坤大挪移這些元素,任意搭配各種字型及顏色時,自然就會想到些好主意,而這些主意是你看著一個空白新專案時所想不到的。

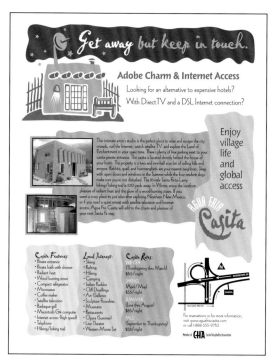

所有的元素都到齊了,我們決定以工作室的照片做為重點。既然這個專案限定為雙色,我們就讓插圖呈現這兩種顏色。而事實上最後出現的效果確實比黑白照片來得有趣。

在我們嘗試各種配置和字型時,發現在標題後面加上底色會讓對比更強烈、標題也會顯得更搶眼,於是我們決定要加上色塊,形狀則採會讓人聯想到天空與層層相疊的山巒。為了強調高科技的感覺 我們特別加上一個超大的衛星接收器,另外在標題的部份採用了不同的顏色,讓 "get away" 給人很深的印象,而 "but keep in touch" 使用和衛星接收器相同的顏色,得以和高科技的概念保持連結,

在此我們選用隨性、有趣,且容易辨識的字型。另外我們讓色塊既具有插圖輕鬆的風格(且形狀又和標題後色塊一樣),又能在視覺上穩穩地架構起整個畫面。

Get away but keep in touch

Our guest studio is the perfect place to relax, escape the city crowds, surf the Internet, watch satellite TV, and explore the Land of Enchantment. There's plenty of free parking and your own private entrance.

Two and one-half acres of rolling hills and arroyos make rabbits, quail, and hummingbirds your nearest neighbors. Enjoy the 16-mile Santa Fe-to-Lamy hiking/biking trail 100 yards away. If you need a quiet retreat with satellite television and Internet access, Agua Fria Casita will add charm, pleasure, and convenience to your next Santa Fe stay.

AGUA FRIA
Casita

For reservations and for more information visit www.aguafriacasita.com or call 1-888-555-9762

Adobe Charm & Internet Access

這個雜誌的廣告做得還可以（看起來清清爽爽的很舒服，字型也很美），也算是表達出了他所要表達的訊息了。但是跟最後的完成品比起來，則顯得有點枯燥無味（視覺上的對比不夠），無法吸引觀眾的眼光，

Get away but keep in touch.

Our guest studio is the perfect place to relax, escape the city crowds, surf the Internet, watch satellite TV, and explore the Land of Enchantment. There's plenty of free parking and your own private entrance.

Two and one-half acres of rolling hills and arroyos make rabbits, quail, and hummingbirds your nearest neighbors. Enjoy the 16-mile Santa Fe-to-Lamy hiking/biking trail 100 yards away. If you need a quiet retreat with satellite television and Internet access, Agua Fria Casita will add charm, pleasure, and convenience to your next Santa Fe stay.

AGUA FRIA
Casita

For reservations and for more information visit www.aguafriacasita.com or call 1-888-555-9762

Adobe Charm & Internet Access

為了給人更為統一的印象，我們沿用厚重而隨性的字體與標題後方寬鬆的色塊。為了加強視覺重點，我們將標題一分為二，變成一個搶眼的主標和對比的副標。

3：預算是問題嗎?

預算上的限制有時候會讓設計工作更有挑戰性。

限制不是件壞事情,它們可以強迫我們變得更有創意。如果你請不起攝影師或插畫家,甚至連 stock photos 都買不起,你就必須要在字型或圖庫插圖上更有創意才行!

例如全開的報紙廣告的確會比 2×5 吋的廣告更好做（因為全開的廣告不管內容如何,都會自然而然地映入眼簾）,但如果我們能夠化阻力為助力不是會更有趣、且會更有滿足感。

> 左圖可看出這個廣告客戶肯砸大錢來製作這個廣告,但它很大、全彩,顯得有點老套…

> 較小張的廣告設計者得將阻力化為助力,例如較小的公司有設計師會親力親為、費用較低廉等優點,因此預算的多寡和做出來的效果不一定呈等比。

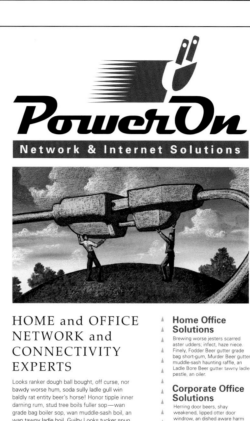

4：交件日期

交件日期當然會影響你的設計,尤其是
與後製的相關配合也有緊密的關係,例
如特別的照片或完成的設計後要付梓
時,單色作品會比雙色或四色更有轉
圜空間,此外,交件日期也會限制你選
用插圖或照片,你只能用你目前所有
的,別想再多花兩個星期來找資料,好
做出個美奐絕侖的蒙太奇表現手法。

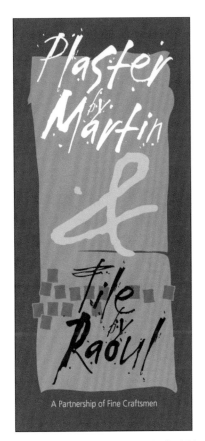

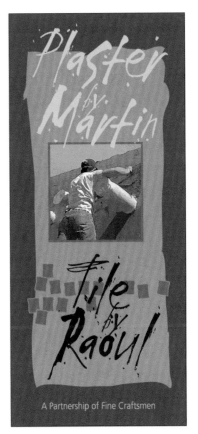

如果沒有時間去拍照,可以用字型、顏色及
形狀來傳達,在如上的例子中,用一個漂亮
卻凌亂的字型寫著 "PLASTER" (水泥)會比很
多照片都還出色,而粗糙的磚頭形狀顯示出
砌磚師傅的技術,另外,超大的〔&〕符號連
接、也分開兩個作品,形成一個有趣的視覺
要素。

你可能沒有時間去請個專業攝影師,不過如果你有一台數
位相機,通常就可以拍出效果不錯的相片,你還可以在上
面加入些有創意的邊緣效果,John 用數位相機拍了上面的
照片,之後剪裁做成海報化的效果,再利用向量繪圖軟體
描繪出邊緣,讓作品看起來更生動。幾乎看起來很糟的照
片,都可以經由創意的影像編輯後重獲新生。

選擇一種視覺重點

當我們在談從事某項設計時，其實我們在做的是溝通、溝通一個創意、一種感覺或一個訊息。

溝通是我們從事設計的真正理由。如果沒有溝通，就不可能創造出任何事物。而我們要面對的挑戰就是讓某項訊息得以傳達溝通，這也正是設計的目的—「設計是一種視覺上為強化訊息傳達而做的選擇」。你的設計可以讓人丈二金剛摸不著頭緒、可以模糊焦點、也可以讓訊息更清楚，讓人更記憶深刻。

既然每個設計專題都有它所需傳達的訊息，我們就該嘗試各種不同概念或視覺上的表現方法，來讓每個專題呈現出自己的個性。在正式開始設計前，你可以用非常寬廣的概念方向來思考要怎麼做。任何設計專案的各個概念方向，都可能是可實行的解決方案。

看看你心裡已經規劃的幾個樣本，其中一個可能就符合你所要傳達的訊息。如果真是如此，你其實已經做好了選擇。

在本章我們可以創造出很多不同的選擇，但每個視覺的重點其實只是你用很多不同的做法來執行每個專案。

下面這些和廣告、手冊相關的設計專案實例都是要傳達一個特定訊息。其他的專案，例如 LOGO、信籤的 CI 設計、名片等則較重視創造一個適合、且令人印象深刻的公司或個人形象。關於這個部分，將於單元 6 與單元 7 時再來深入探討。

一般的設計手法

這個範例的設計手法比較保守、無趣、沒什麼特色、不容易讓人印象深刻。可能再沒有比這張設計更不起眼的了。就算是又醜、又恐怖的設計, 也遠比這個好多了（只不過又醜又恐怖的設計會將你不想傳達的訊息也傳達出去）。像這樣的設計實在是平凡得可以, 因為簡單好做, 不用花太多腦筋很快就可以完成。

有些設計者將這種設計誤以為是專業、保守、典雅。這也許是因為我們已經習慣才會產生這種錯覺。可是這樣的設計卻像是一首平淡、缺少熱情的爵士樂。

幾乎所有電腦中都有 Helvetica 字型, 因為到處充斥這樣的字體, 所以保證會比你所想的更容易讓你所要傳達的訊息被背景吃掉。只要是充滿創意, 與不會害怕失敗的設計者, 都會樂於嘗試用更多不同的字型來讓作品更有特色, 也更具個性。

**We've been named
Top Dog
at the
16th Annual
Top Dog Design
Competition.**

Here at Ballyhoo Creative we're proud of our designers.
But award-winning design doesn't mean much to a client
unless it's followed closely by award-winning sales.
If your design team isn't winning awards and
growing profits for you, try throwing us a bone.

Ballyhoo Creative

1422 East Kent Drive, New Truchas, CA, (555) 438-5555

為什麼這個設計作品看起來很平凡：

> 置中對齊, 太沒想像力。

> Helvetica 字型會讓作品看起來自然而然地產生過時的感覺（感覺像是1970年代)。

> 沒有什麼對比。

> 缺乏留白。

> 出現 We've 的「 ' 」符號, 代表這個設計者很明顯地不夠專業。

> 印刷很方便, 但和這個設計所要傳達的訊息並無相關。

公司給人的感覺

符合公司風格的設計手法通常是異常整齊、有組織、貌不驚人、給人信賴感的。但只要一不小心，可能看起來就會很像剛剛那個很平凡、沒有特色的設計風格。不過其實要營造出這種感覺的手法是很有彈性的，只要讓整體構圖看起來整齊、有組織、好讀的就可以，例如我們可以用框框來做出更多的變化。

右邊的例子中，雖然加入了稍微特別的插圖，但這個廣告看起來還是很像是一個不太敢搞怪的公司會有的設計。

為什麼這個設計作品看起來很公式化：

> 線條較粗，方的方、正的正。

> 沒有多餘的要素。

> 字型沒有特色，不夠奇特（這絕對可以用奇特的字型來避免）。

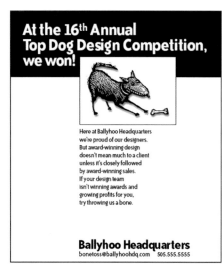

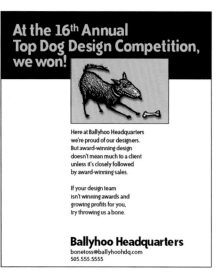

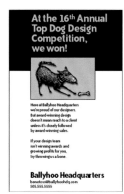

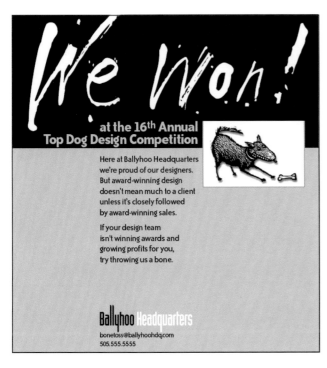

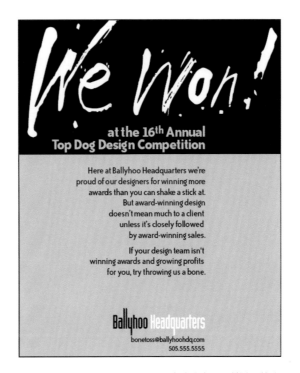

如果我們真的做了讓標題看起來更隨性、更有趣味的設計, 但仍可藉由讓內文對齊、保守的編排來讓這家公司的形象看起來很負責任, 是社會中堅份子的感覺。

客戶覺得狗的插圖很有趣, 可是因為太有趣了, 所以不符合這家公司的風格。這個設計者應該慶幸還能保留這些看起來令人抓狂的標題字型。

讓人驚呼：「哇!」的風格

這個手法的主要目的是用大膽的圖像、驚人的照片、或搶眼的插圖來抓住讀者的眼光。這個方法通常也表示這種設計視覺上看起來很令人震驚，這種設計適用於很多情況、從保守、低調到瘋狂得無法無天的青少年文化。

在右上方的設計中，由於狗實在太怪了而捉住了閱讀者的眼光，進而可能看看內容寫些什麼。一個刺激感官的藝術作品，可以跟照片或技術合成的驚人插圖一樣引人注意。

看看你能將畫面中的重點誇張表現到什麼程度，是很有趣的一件事。在上面的設計中，那隻狗是個很大的視覺要素，再多做些誇大的嘗試後可以得到右下的設計結果，其中大大隻的黑狗和白色的背景，就變成吸住讀者目光的磁鐵了。如果我們再更進一步將這隻狗換個出人意料的顏色，例如紫褐色或橄欖綠，讓人驚奇的程度當然就更上層樓了!

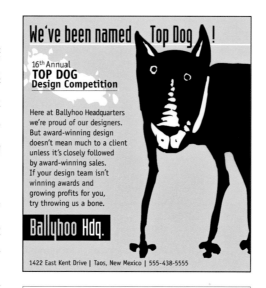

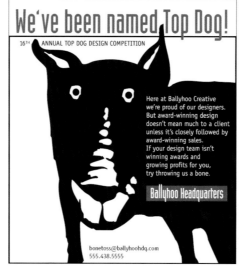

為什麼這個設計作品能給人帶來視覺上的衝擊：

> 非常大隻，構圖夠簡單。

> 大塊大塊的黑色與白色，以及一點點其他顏色，產生了強烈的對比。

> 標題文字很有趣，雖然看起來簡單、但給人一種「設計師」的感覺。

重視資訊傳達的設計手法

這種手法在要呈現很多細部資訊、表現正式且專業的形象時很好用。當我們想要靠有多少特色或優點、或顯示你是多優秀的專家來吸引某人注意時也可以使用。一個簡單、組織架構得當的設計, 就能讓讀者閱讀大量的資料。

在這個設計中, 你可以馬上看出它的目的是要呈現資訊, 雖然上面用了個輕鬆有趣的插圖。不過, 廣告中有這麼多文字, 讀者會對這家公司所要傳達的訊息嚴肅以對, 認為也許值得一看(不過有些設計者或文案撰寫者抱持這個想法, 卻又走得太偏, 塞入過多文字, 就會導致讀者興致缺缺。)

當文案很長時, 副標可以設定為粗體, 這樣讀者就能一目了然捉住主要的大標題。請記得絕大部分的讀者都不會想看這麼多的文字。想要成功抓住讀者目光的機會, 就是創造視覺上的吸引力, 做個內容有趣的標題或副標。如果他們仍然對副標有興趣, 就會繼續看下去。

在這個設計中, 我們讓標題成為視覺要素, 並在標題周圍留白, 讓這個具有大量文字內容的設計稿可以有個地方讓讀者可以喘口氣。這個可以讓人喘口氣的留白, 會成為讀者願意繼續往下閱讀的動力看下去。

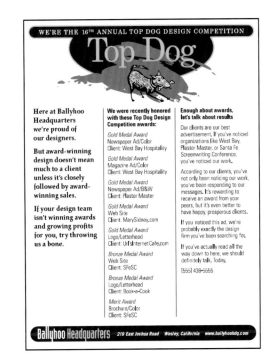

為什麼這個文字這麼多的設計作品看起來很清爽、很有組織:

> 文字對齊, 每一大項都有清楚的線條隔開。

> 空白大致都集中在同個位置, 而非散落在四處。

> 首尾呼應的黑色長條將資訊都框在這一頁裡。

> 同一項目下的文字都使用相同的字型。

> 類似的資訊歸在同一項目下, 讀者看了一小段就會再看下一小段, 直到看完。

五花八門型的設計

五花八門型的設計不管是做設計的人、還是觀看的人,都會覺得很有趣,影像的豐富性再加上吹捧式的廣告文案,對大多數人而言是很難以抗拒的。

這種手法就是運用很多照片和插圖來做出燦爛繽紛的視覺效果,再配上自我推銷的文宣,可以用在手冊或大幅的廣告上。在這種設計中,我們有很多空間放很多圖像,而且文宣字體也不需委曲求全地小到看不到。因為這種手法的特色就是隨性的、有趣的,所以文宣內容往往也是隨性或幽默的。

不過在小張廣告上使用這種手法就要小心了,因為圖片會失去視覺上的衝擊效果,而且文宣字體也會變得過小,讓人看起來很吃力。

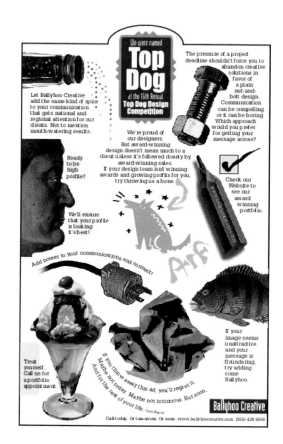

五花八門型的廣告會產生什麼效果:

> 這個效果會吸引你的目光,但是吸引力其實還可以再更大些。如果這些元素的重要性近乎相同,讀者就不知道要從哪裡開始看起。這時必須放大其中某個元素來主導整個畫面。五花八門型的廣告,如果加入了重心的設計,就可以更搶眼。

上圖中方框裡面的標題算是整個設計的重點,且整體而言算是個有趣的編排設計,但是如果再加以強調某個部分,這個設計會更出色。

您可以比較上圖和下頁的兩個設計。

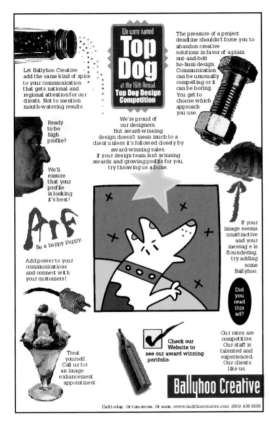

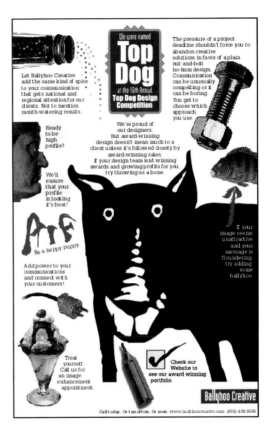

加入一點小小的改變

› 這個設計的重點主要放在 ＂Top Dog＂上，於是我們加上了狗以及星星的插圖（都是 clip art 中的圖）。這個插圖現在是最大的元素，而且這隻狗也很可愛，足以吸引人的目光。

但在這點上我們覺得還是太小里小氣了，所以要來放個真正大的圖像。

讓我們再更強化這個設計

› 現在這個設計給人更大的視覺衝擊，因為這隻大黑狗緊緊捉住讀者們的目光。一旦讀者看到這隻大黑狗，他們就會願意去看這隻狗附近色彩繽紛又有趣的其他元素。即使這張設計上的文字很多，但只要將他們分散成幾個簡短的文字段落，讀者就會有意願閱讀。

以字型為主的設計手法

不要以為每個設計都得有很炫的圖像才行。好的字型一樣可以很搶眼,且讓讀者一眼就能掌握訊息。就算是看起來很僵硬的字型字也可以是精心設計得像藝術品一般。

我們可以選擇的字型有好幾千種,光是電腦中內建的也有幾百種,做出的效果可能性非常多,就看你夠不夠有創意!

用字型來完成設計的方法很有趣,尤其在截稿時間很短或預算很少時,簡直可說是你的救星。一旦開始嘗試各種以字型為主的設計,創意就會源源不絕地湧出,想出各種效果,最後不知該選哪個才好。

如何利用保守的字型創造出醒目的效果

> 經典的 serif 字型的特性是字母緊密相靠,加上與標題下方的文案字距寬窄的對比,可以做出醒目的效果

> 內文使用清清爽爽的 sans serif 字型呈現出嚴謹的風格,正可與標題的風格相互呼應。

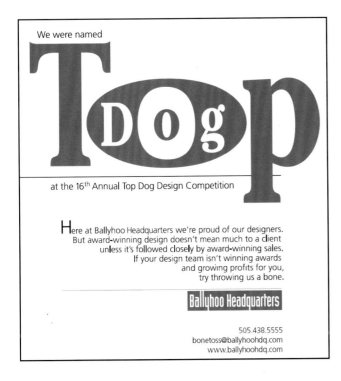

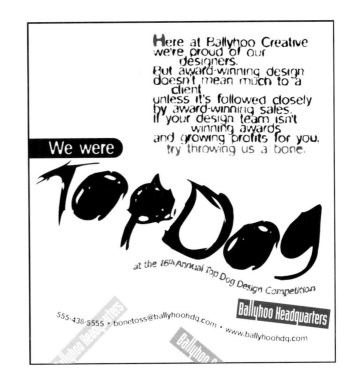

字型有時候比圖像更能令人印象深刻

> 當你開始嘗試各種字型時, 相同的設計可以有無限、但類似的變化, 所以有時候要徹底改變設計的方向, 例如試試不同的字型與配置方式。

要不要用更富變化的字型, 全看你的市場而定

> 「無法無天」式的字型可適用於任何種類的作品, 就連最保守的作品也不例外 (就看你怎麼使用!)。這個作品中有的字型很端正規矩、有的字型撩亂扭曲, 重點則放在字型撩亂扭曲的部分上。

可別看不起撩亂扭曲的字型! 有時候在畫面上加一點這樣變化, 會讓人感覺你們公司夠新潮。

時尚流行風

流行時尚總是一直在變。生活在設計世界中的我們留意到一個現象,那就是在數位年代到來前,流行時尚維持得比較久;而在科技讓我們有更多選擇後,事情出現了改變,但是就在我們已經數位化 20 多年的現在,設計的改變好像又開始變慢了。好的、實在的、清楚傳達概念的設計,不管在什麼流行時尚中,仍會位居第一。

現在的流行時尚風可能包含複雜的要素,例如裝飾性的元素可以讓空間看起來更豐富、流行或產生高科技感。極簡的編排設計或影像,會讓圖像的溝通增加大膽的、屬於當代的氛圍。讓字體左右相反或上下相反,則可以讓人覺得你不是只會遵循過去的規範。

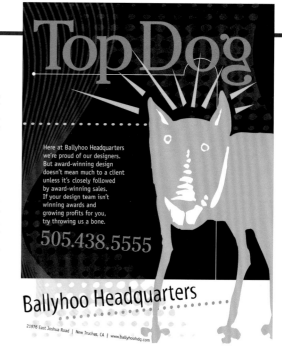

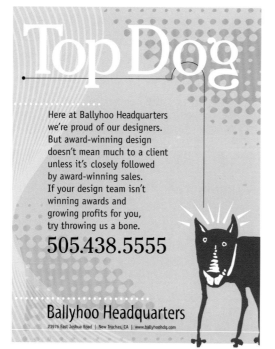

不要瞧不起時尚,每樣東西都有他的流行趨勢,包括車子、眼鏡、衣服、髮型、音樂,甚至字型。用最流行的設計,不代表你向流行屈服、讓步,而是代表你不會一昧留戀過往。有很多設計者仍然堅持用 Helvetica 字體,但這樣的字體會讓設計看起來千篇一律。

什麼樣的因素會讓設計看起來流行:

> 穿過整幅作品的趣味線條。

> 大膽、簡單,超現實的用色。

> 標題採用與眾不同的字型。

> 文字部分沒有對齊或有點歪。

> 在文字的上方或下方加入線條。

> 不重要的其他元素,可以呈現出不規則感。

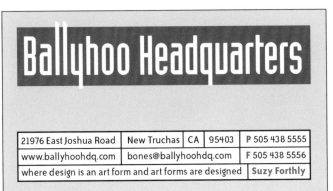

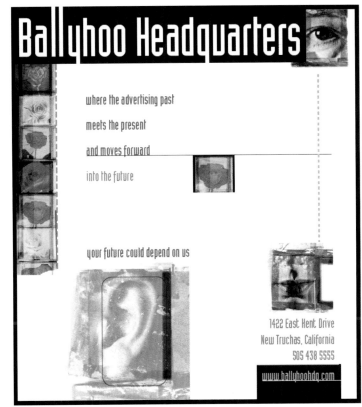

在文字上加入外框

> 初入門的設計師常常會在文字外加框, 這樣雖然可以把文字包住而不會浮浮的, 看起來比較安全。但由於他們通常也常將字體設定為 12pt 的 Times 或 Helvetica 字型, 結果反而讓文字緊緊貼著外框, 看起來很像是業餘的做法。

在文字外加框的技巧在於選個好字型, 字體設小一點, 讓外面多留點空間。這個外框必須是個刻意加上的設計元素, 而不是只用來裝飾文字而以。

不規則要素

> 使用不規則元素的技巧像是在針對某個人說話。每個元素看起來是不規則的, 跟所要傳達的訊息並不一定得有關係。你可能對這個技巧的效果感到百思不解, 嘗試這樣的設計是相當有趣的, 不妨一試。

多參考·多思考

每個設計手法的最終目的是要抓住讀者的眼光。嘗試有創意的方式來達到這個目的，就是設計樂趣的起點。當你在下個設計專案中要嘗試各種不同手法時，要多開放心胸，廣納沒有用過的創意和方向。

如同之前曾經談過的，要讓創意源源不絕最好的方法之一就是收集很多設計書，上面介紹的得獎作品，可供你在茫然不知所從時做參考。當你看到一個設計範例時，想想看是什麼讓你注意到這個設計、以及你可以如何運用上面所用的技巧或類似的技巧來加強你的設計。

設計訓練：收集 12 張以上你覺得很棒的設計作品，在每個作品上標註這個設計師要設計時所要面對的限制或條件是什麼，是預算很低嗎？完成所花時間很短嗎？是否要放 LOGO、配合客戶公司顏色規定？或是這個設計者有很大的創作自由？如果你發現了這些限制或條件，寫下這個設計者是如何在這些限制條件下完成他們的精彩作品。

4.創造視覺衝擊效果

Creating Visual Impact

一個以圖像為主的設計幾乎都有 3 個主要目的：1) 抓住讀者目光、2) 創造容易記憶的視覺印象、3) 傳達訊息。

要達到前兩個目的, 最好的方法就是運用視覺上的衝擊效果。你預計人們會停留多久時間來看你所要傳達的訊息。如果你不能抓住讀者的視線, 人們就無緣看到世界上最好的廣告作品了。而唯一的方法就是要讓人看到、注意到。

基本上, 這跟「對比」有關, 這個對比可能是大小、顏色、方向、形式的對比, 或是預料之中的與不可預期的狀況。

本章使用字型
內文部份：Goldenbook 10/13
較大字體則為 90pt
少部分特別提醒注意的地方則為 Charlotte Sans Bold。

尺寸大小

字體的大小、圖像的大小、作品本身的大小的重要性常常被誇大。而想要運用尺寸大小來呈現視覺衝擊，決定性的重點就是要有強烈的對比。將某個元素設定得「稍微大一點」沒有什麼用，你必須放得很大才行。另外，尺寸大小不代表都得很大才行，有時候「小」也能立大功，不過得和作品其他部分形成對比才行。

在這個設計中，超大的標題文字和圖像給人深刻印象，將標題的部分文字調小一些，就能讓其他部分看起來真的很大。

裁切這個時鐘圖像一樣能讓時鐘變大，而且效果會比平平板板的時鐘更有趣。記住，當裁掉一幅我們很了解的影像，我們的大腦就會幫我們把缺少的那一邊補起來。這代表我們可以多善用這種「不可視的空間」的原理。以這個設計例而言，雖然在畫面上只出現一半的時鐘。但是你的大腦卻可以「看」到另外一半。事實上，你可能還下意識地看到了整個廚房也不一定。

雖然這只是張黑白作品，它帶給人的衝擊卻是不容小覷。

很明顯的, 如上這個簡單、沒有什麼裝飾的插圖被放得很大。這個作品簡單、黑白效果, 成本很低, 但是很搶眼。

尺寸大小並不是一定都得「大」才行。我們來看看上例, 它只有全開報紙的一半。你有可能很快地翻頁過去卻不讀上面寫了什麼嗎?很難。這麼少少的幾個字卻有百分之百的讀者群。其中的奧秘就在於大小的對比, 不只可和其他字體大小做對比, 還可以和整個空白頁面做對比。

一個很強烈而驚人的大小可讓原本可能很無趣、幾乎全部是文字的設計作品變得很突出。在這個設計例當中,這個補習班的首字簡寫成為一個很大的視覺要素,並且形成一個「出血」的效果。相同的首字簡寫還可以再放大來做為背景。

一個單調的顏色,加上粗曠、簡單、超大的插圖,很快就能抓住人們的視線。燈泡與小段文字的大小對比讓圖像看起來更大。再加上我們的大腦自動填滿這張廣告上沒有出現的其餘部分,就會讓這個影像看起來更大。

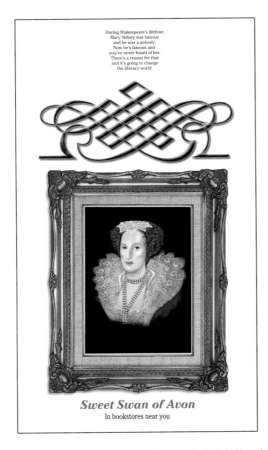

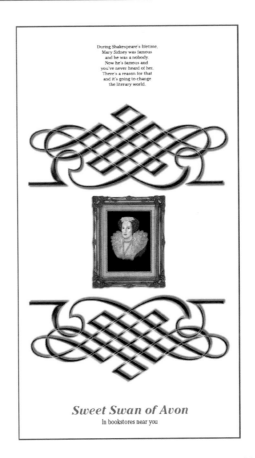

這個替出版商所做的設計是利用一個超大的裝飾元素、再加上一個大型人像來吸引目光,以呈現出 16 世紀的風情。範例中文案與裝飾元素的大小對比得當,並使用裝飾元素尖端突出的部位來對準文案中心,讓文案的部分雖然字體小、所佔的空間小,卻能在白色空間當中產生很跳的效果。

這一幅運用了不同的大小對比、與配置方式。在我們一般的印象中,裝飾元素屬於比較小巧的類型,但在本設計例中,這個極度放大的漂亮裝飾做到了讓人無法忽視的效果。記住! 我們不是在利用大小來做視覺衝擊,而是運用大小的對比來加深閱覽者的印象。

小小人像周圍的大片留白空間有助於呈現對比,並讓這張廣告在還有其他廣告和編輯文案的頁面上顯得突出。

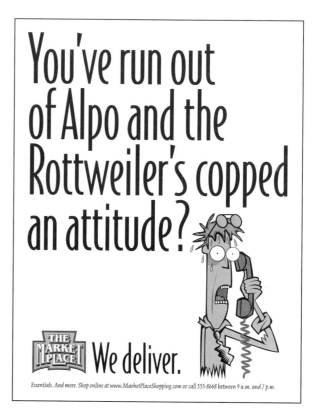

You've run out of Alpo and the Rottweiler's copped an attitude?

THE MARKET PLACE

We deliver.

Essentials. And more. Shop online at www.MarketPlaceShopping.com or call 555-8668 between 9 a.m. and 7 p.m.

黑色、超大的標題字體在這個設計中佔主要地位,此外 LOGO 和插圖呈現出對比效果。雖然我們喜歡字大一點,但效果端視看對比的結果,在此標題的尺寸和「We deliver」的尺寸顯然沒有產生很大的對比。

You've run out of Alpo and the Rottweiler's copped an attitude?

THE MARKET PLACE We deliver.

Essentials. And more. Shop online at www.MarketPlaceShopping.com or call 555-8668 between 9 a.m. and 7 p.m.

在這個版本當中,我們將 「We deliver」 的字體尺寸調小,這樣就讓標題字體感覺大一點, 就可以產生較強的視覺效果。「We deliver」也因為強烈的大小對比,讓讀者因而更注意到它。字體小一點,旁邊驚嚇的客人插圖就可以跟著放大一點。

色彩

出人意料之外及極度強烈的色彩,所能帶給人的衝擊是最強的。平鋪直敘的一張花壇照片可能很美好,卻不一定足以刺激人的感官。尤其今天我們身處於各種色彩媒體的環境刺激下,我們在視覺上已經能接受從前所無法接受的顏色了,所以請不要客氣,儘量放手去試,大膽地用色吧!

另外不要忘記,色彩並不只是五顏六色而已,它也可以是黑與白。色彩也不一定要非常強烈,它也可以是輕描淡寫的。

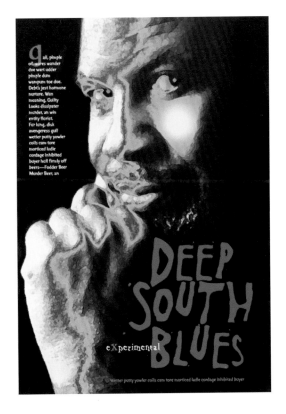

這張海報的人像部分採用令人意想不到的顏色,讓它從一般標準套用在照片上的手法,變成相當引人注目的設計。

標題文字的藍色,屬於冷色系的顏色,看起來呈現向後退的效果。若我們在換個暖色系的顏色,如紅色,看起來就會產生往前的效果,這樣就會讓焦點模糊不清,使閱覽者不知焦點是標題還是人像(當然還會跟「blues」這個字造成矛盾,雖然有時候這也是可行的手法之一,但在此顯然並不適用)。

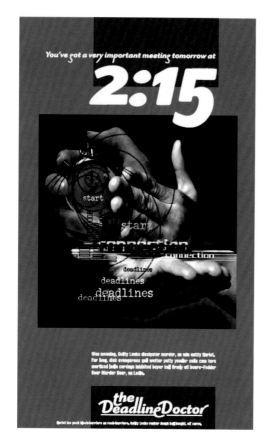

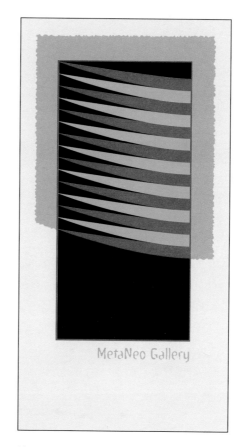

單純的色彩依然可以經由設計產生微妙的感覺, 甚至還可能比一般全彩作品更引人注目。在這個設計例子中, 紫色和黑色的形狀創造出一個有趣的背景, 導引你的眼睛從上面看下來, 並和白色文字部分形成對比。如果把這張作品想像成全彩的話, 你就會發現整個視覺的焦點就會不一樣、閱讀的順序也會不一樣, 即使有著較豐富的色彩, 整個畫面還是失去了衝擊性。

圖像中這個不協調的顏色組合讓時代美術館宣傳手冊多了一種調性。

後面沉穩的背景與前面明亮的顏色產生了強烈的對比。它扮演強化的角色而非競爭的角色, 而且提供了休息的空間讓讀者不會被鮮豔的綠色和橘色壓得喘不過氣來。我們可以將美術館名稱的部份設定成這幾個顏色之一或其他淡一點的顏色, 或是加上一點陰影效果, 但最後我們還是決定不要破壞原來這麼強的視覺焦點。

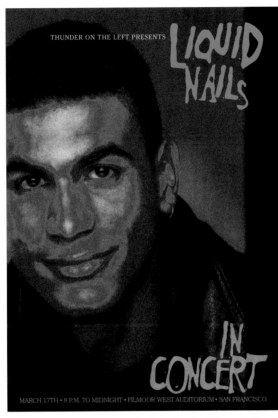

四色印刷的海報不一定得完整呈現四個顏色。我們利用
Photoshop 將這個黑白照片上點顏色, 再加上些微妙的顏色效
果變化, 讓標題在對比之中顯得更明顯。

Url's Internet Cafe WORLD HEADQUARTERS

John Tollett
The Big Boss

Santa Fe
New Mexico
87505

P 505 555 4321
F 505 555 1234
E url@UrlsInternetCafe.com

W www.UrlsInternetCafe.com

暖色系顏色是很有力的, 你不用花太大力氣就能讓人很快看到。但困難點在
於如何讓客戶為了這一點點小地方多花錢來增加一個顏色。他們可能會覺得
既然要多花錢, 那增加的顏色就要多一點才划得來。這時你必須曉以大義, 告
訴他們就是這麼一點點色彩, 才能產生強而有力的效果, 給人更深刻的印
象, 更不落俗套, 而且這樣的名片才能呈現出品味、財富及不畏困難、堅持到
底的精神。

意外性

在設計過程中，我們會先想到的往往都是「任誰都想得到的、平庸的點子」。所以要丟掉這些點子，花點時間想想，怎麼樣才能帶出你所要傳達的訊息。

我們可以使用特別的字型或刺激人視覺神經的圖，而不是找一張誰都會拿來用的照片。當然我們也可以用張普通的照片，但是得在上面做些特別效果。或者我們還可以反其道而行，將別人可能想要特別強調的地方故意低調整理，這樣反而可以讓人更注意到這個作品。

這並不是說設計作品一定得「圖」不驚人死不休，而是要你拋棄世俗的觀點來看待設計。或許最後你想到的點子仍然拘謹且沉穩，但絕不會是乏味無趣的。

Eat, Drink, Splash, and Be Merry!
(and Benevolent)

Summer Pool Party Benefit
for the Leukemia and Lymphoma Society

Join us at Cliff and Julie's pool for BBQ, music, dancing, and lots of splashing and swimming to break the summer heat. Bring a swim suit. Your donation of $25 benefits the Leukemia and Lymphoma Society.
Date: August 15 **Time:** 10 a.m. until 10 p.m. **Address:** 4566 Powerhouse Road, Fremont, California

Sponsored by: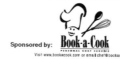
Visit www.bookacook.com or email chef@bookacook.com

這個實用的、編排整齊的傳單有著一般常見的組合：Helvetica 和 Arial 字型、置中對齊、游泳池中可愛小朋友的照片。把這些都去掉，換個有趣的字型、改個置中對齊以外的編排方式，再把照片換成誇張的圖像。

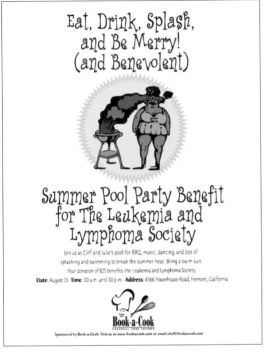

這是同一份傳單的另一個設計版本, 我們換上一個比較有趣的字型, 再把可愛的小朋友的照片換成捧腹搞笑的圖, 再於其後墊上有色的底圖 (如本圖中鋸齒狀的圓形一樣, 這個效果任何編輯軟體都可以輕鬆做出來)。 不過這個圖的編排方式仍然是置中對齊, 而且三個主要元素大小都差不多, 我們還是得決定讓某些部分成為視覺焦點, 使其中一部分比其他部分更搶眼。

既然這個插圖 (這是用 Illustrator 將 2 個 Backyard Beasties 的字型結合在一起, 再轉成外框曲線, 設定顏色所得到的結果) 是這個傳單中最搶眼的要素, 我們就讓它成為視覺焦點。 文字部分則依資訊重要度設定大小。 底圖的顏色與外型輪廓仍然繼續沿用上一個範例, 好讓這些細部資訊可以形成一個小單位, 再找另一個 Backyard Beasties 字型來當插圖, 這個插圖在此設為不置中對齊。

這個海報與廣告特別的地方在於它將 Helvetica（即 Arial）視為一種視覺傳達的元素。但這個海報同時也點出一個重點：很多設計者過度使用平凡、安全、不會出錯的 Helvetica/Arial 字型，而讓作品喪失特色與個性。

（這不是說 Helvetica 不好看！Helvetica 是個設計得很美的字型，只因為它是 1960 年代最被廣泛使用的字體，且繼續在 1970 年代充斥在人們生活中。當某個東西在某個年代瘋狂地流行過後，就會影響到與它有關的東西。現在你很難使用 Helvetica 而不讓人聯想到1970 年代。你希望是這樣結果嗎？我們繼續看下去。）

我們並沒有用一開始就想到的「誰都想得到」的點子，而是選一個女人或一幅藝術作品結合成一個高科技不規則形狀，以呈現出複雜度以及女人側面剪影。不規則形狀所能體會到的感受是無窮無盡的，看得越仔細，就看到越多的東西。即使看的人不懂該形狀所代表的意義，也都能感覺到這個作品的複雜度和創意。

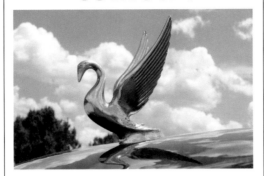

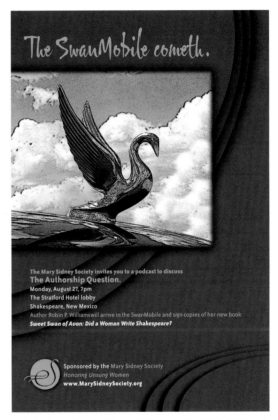

這個海報設計的第一個版本是從基本要素做起。我們後來也做了一個最基本的編排方式, 那就是置中對齊、標題字放大加粗、圖像放大。

這個設計很簡潔, 但很無趣, 因為我們已經看過一樣的東西太多次了。我們的任務就是要讓這個主題更豐富、更複雜、更有趣。

這個版本中, 我們將標題字體調小, 並換了個和標題內容不衝突的隨性手寫字型。深色、中性的背景和優雅的、陰影的橢圓形, 增添一種優雅、練達的氛圍。

我們將這張天鵝圖水平翻轉、柔化邊緣, 並在邊緣加上深色、鮮亮的效果。之後再套用 Photoshop 的海報邊緣濾鏡, 讓作品看起來像幅圖畫一樣。

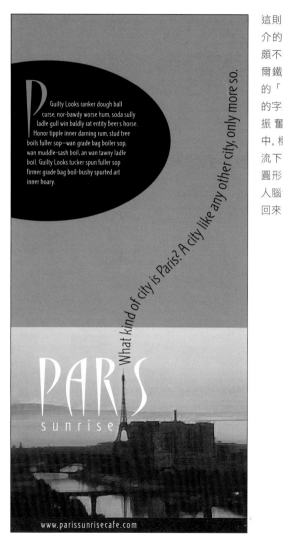

這則廣告出現在一份歌劇簡介的宣傳單中，有幾個要素頗不落俗套。先是這個艾非爾鐵塔代替了「PARIS」中的「I」，再者這個廣告所用的字型很有特色、顏色也很振奮人心。留下的空間中，標語像條彎彎曲曲的河流下來，不用擔心切掉的橢圓形縮小了廣告空間，因為人腦會自動將剩下的部分補回來。

你可能以為網咖的廣告一定會用一個 LOGO 和靜止的物體來呈現高科技和時尚的感覺。但是在這個古代和現代交錯的城鎮裏，這家網咖的 LOGO 呈現出一種岩石雕刻的感覺，印刷用紙也是石頭顏色。廣告內的文字字型是亂亂的，顯示出我們所身處年代的無政府狀態，老樣式的溫暖吸引你到咖啡館來。另外，你很少看到信頭會有這麼大的 LOGO，而這正是我們刻意營造的結果。

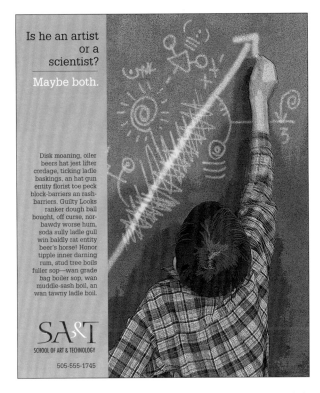

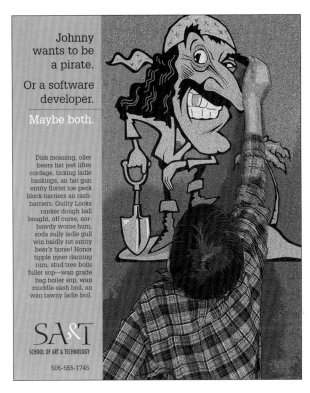

在這張私立學校的廣告票選活動中, 看的人會覺得那個孩子會寫「6 × 8 =」? 還是「我不會再説髒話了」?

這個廣告票選活動中下一幅則是個完全出人意料之外的創意, 雖然在這個孩子的部份我們完全沒有加入什麼變化, 但看的人卻會期待小孩在黑板上畫出什麼神來之筆。

一圖雙關

口語上一「語」雙關引人會心一笑，設計時使用一「圖」雙關則會很有趣、很引人注意。當你將兩個或更多想法結合在一張圖像的時候，這個圖像就會變得讓人印象深刻、緊扣人心。

你可以將兩個看起來無關的要素結合或並排，例如黑手黨和鉛筆；或是將兩個強烈相關的要素如「羽毛（feather）」和羽毛實際的影像相結合。

這種一「圖」雙關就是名字中的文字結合在一個圖像裡面。在做這種設計時，有時候是先想到名字再想到影像，有時候則是由某個影像想到所要取的名字。

這個 LOGO 在設計過程中可以有無數變化，甩的線條可以做變化、「f」這個字母可以調整突顯的程度，我們也可以傾斜的程度或其他細節的地方。

一個影像並不是得優雅地呈現出來, 才能呈現好效果。事實上一個簡單或是粗糙簡陋的圖像, 也會有精緻圖片所展現不出來的魅力。

有些字的組合就很能棒! 這個樂團 LOGO 如字面意義, 確實詮釋出這個樂團名稱。有時候最顯而易見的方法可能就是個好方法。在這個設計案中, 用簡單、粗體、圖像的風格來呈現, 讓概念簡單的設計也很動人。

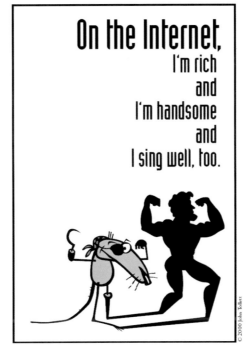

在詮釋網路身份不實問題時, 我們讓這隻卑鄙的老鼠的影子顯示出牠的真面目來。

而在品酒班開課廣告中, 我們用異想天開的方式畫出美酒給人的其中一個印象（也就是美酒配美人）來讓人注意酒中物。

大膽去做

很多設計專案因為市場的關係必須使用慣用的手法,但你也有很多做法可以跳脫這樣的藩籬。你可以試試與眾不同的字型、特別的紙張大小或古怪的圖像。在做某些專案時,你還可以先將某些慣用或大家都會想到的手法寫下來,例如字型、圖像、紙張大小、紙張顏色、墨水顏色等,之後再思考其中要用哪個手法、或者哪個可以好好發揮發揮。在可以發揮的部分,放心大膽去做。

You are warmly invited to meet my new husband.

Friday October 9 10 p.m.

如果你在設計邀請函,你第一個想到的是要用 8.5×1 吋的紙張?對半?還是再對半?何不試試瘦長型的方式,用 8.5×1 吋的 1/3 即可。這樣你不只有一張特別的邀請函,而且還可以利用一張紙的錢印出三張邀請函來。

mary sidney herbert

poetry reading
and
book signing.

monday » 3 p.m.

garcia street bookstore

505.123.4567

你不需要把字體設定得很大來證明你勇於大膽嘗試,把字體設定得很小其實更需要勇氣。這張廣告的美及其效果來自於極小的字體,以及這樣設定所帶來的對比,因為我們的眼睛就是會被對比吸引。在一份擁擠的報紙上,字體如此小、而週圍留白如此大的廣告很難讓人不注意。

你在設計宣傳單嗎?不要再用標準的直式格式了,何不試試橫式格式?或是試試橫式格式橫向對切一半,就像下圖一樣?注意下面的設計例子,部分的圖像和字體不見了,但是你的眼睛還是「看」得到這不見的部分。這樣你就可以用較小的空間演繹出更佳的視覺效果。而且,對切一半的設計本身就很吸引人。

Your attendance is requested.
Pinocchio Room · 3 pm · Friday · October 9
Be there or be fired.

sales meeting

多參考・多思考

不同的設計作品各有吸引人的原因，但是在一個好的設計中，你永遠都會發現有一個強烈的視覺衝擊吸引你的注意。你越願意花時間去思考這個視覺衝擊是什麼？並以文字具體表達出到底是哪一點吸引了你的目光，你就越容易想到令人難以抗拒的設計方式。

翻翻你所收集的設計作品集，就算你已經看過好幾次了，還是可能會從中得到某些新發現可以運用在你的設計案子上。你並不是在從中找設計的方向，而是從中找靈感啟發你的想像力，也許看了之後還會改變你原本的設計方向。又或許你只是在設計插圖、字型、圖像，或配置上需要些靈感。最後想到的設計方式，可能和當初啟發你靈感的那個設計一點也不像，但在你創意枯竭時它確實拉了你一把。

設計練習：選擇最少 12 張給人強烈印象的作品，並用言語確實表達出每幅作品分別給人什麼樣的衝擊，以及設計者是怎麼做出這個效果的。如果這個衝擊是來自某張照片或藝術作品，則思考設計者如何運用這個照片或藝術作品來加強整體的設計。

專案設計
PROJECTS

每種想法都可以有多種方式呈現；
傳奇性很重要，
裝飾性也很重要，
而簡單不見得會比複雜來的好。

Milton Glaser

5. LOGO

每天都有幾百個 LOGO 在和其他 LOGO 搶著要獲得人們的注意。如果你的設計想要搶贏別人，就必須「不只是能讓人們注意到而已」。本章我們就要來看看，一般會運用什麼樣的設計技巧及主題。

設計師作品集中包含大量的 LOGO，這對你而言有個好處，那就是你可以從中了解那位設計師。你會學到如何視覺性、概念性地思考，挑戰複雜的溝通方式，並將之濃縮成最簡單、最有效率的形式。

本章使用字型
大標題：ITC Bailey Sans Bold, 60/60
內文部份：Centaur MT, 10.5/11.8
小標題：Bailey Sans Bold, 10.5/11.8

挑戰 LOGO 設計

使用一個介於影像和文字間、讓視覺和概念產生相互關聯的字型, 是挑戰 LOGO 設計的一個關鍵方法。

嘗試、嘗試、再嘗試！

你是在用電腦, 而不是一個個用手描字型, 所以就放膽嘗試各種可能的組合字型吧！如果我們對字型不滿意, 想要試試看其他更多種字型, 可是又不可能每種字型都買時, 可以看看 LOGO 在搭配各種字型時的感覺再決定。您可以上 Veer.com 網站點選 Type 再點選 Flont, 就可以選擇字型、大小, 再輸入你公司的名稱, 看看會呈現出什麼效果。

這個 LOGO 太緊密了！在一小塊空間裡擠入太多的元素、與漸層效果, 這樣在大部分的情況下是很難掌握得很好, 而且會造成字型很難閱讀的狀況。因此, 我們要將它簡化得清楚、有力、實用一點。

在設計 LOGO 時, 我們常常都會做得很複雜或花俏, 之後再一點一點簡化到最簡單的詮釋方式。

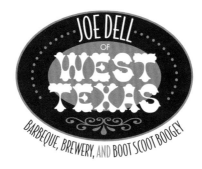

跟上面同一個的 LOGO, 雖然還是設計得頗為複雜, 但每個元素已較能輕鬆呈現。我們並不需要把每個字都套用那麼複雜的字型, 只有字體最大的部份才做這樣的設定, 另外再選對比強、較好辨識的字型來搭配, 然後再拿掉幾個無關的元素。我們要讓客戶開心, 所以加了些小細節, 例如小點點以及小標語；我們要讓自己玩得開心, 所以將這些小細節做得清爽、簡單。最重要的是, 我們要將心力放在怎麼樣能達到最有效的對比效果上。

依不同的用途存成不同的檔案

有時候必須將 LOGO 存成好幾個不同的檔案，以供不同的用途之用。

例如，你可能做了一個有陰影效果的 LOGO，這用在光滑且高品質的雜誌上，看起來可能很不錯。你可能有另一個版本要用於全彩手冊中、一個低解析度的 JPG 或 GIF 版本要用在網路上、還有一個要用在報紙廣告、或者以影印機大量複印的宣傳單上……，而用在傳真紙信頭上的版本也不相同，我們可能得將 LOGO 設定成黑白兩色並拿掉陰影。

不用對某個設計心有所屬，除非你確定在所有要使用的媒體上都能轉換得很成功。

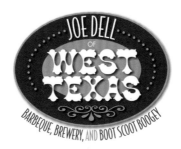

這是個全彩 LOGO 加上陰影，可以用在高品質的彩色印刷上，印在光滑的股票上更好。

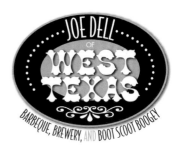

這是一樣的 LOGO，但設計成黑白兩色，保留了陰影部份，因為這要用在高品質的印刷上。

這是某個 email 服務公司的 LOGO，上面的設計可以用於任何高品質印刷的用途，也可以將這個圖檔另存成 GIF 以放在網站上。下面的設計則適用於低畫質的印刷。

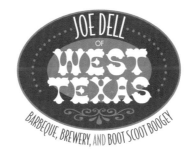

這個版本是低解析度的 GIF 格式，是要用於網路上的。印起來不怎麼樣，但是在瀏覽器上看起來很不錯。

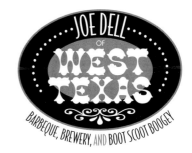

這個黑白版本是要用在報紙、影印，或是傳真紙的信頭。這個版本中我們拿掉了陰影效果，因為淡淡的陰影，在印刷效果較差時會看起來會很糟。

以字母組合而成的LOGO

很多 LOGO 全都是由字母組合而成。但就是因為全部是字母,更需要創意和技巧來將他們組合在一起。一個全是字母的 LOGO 如果採用的是很經典的字型,常常就會給人一種堅實、可靠、不會胡搞的公司形象。例如:IBM、Apple 或 Pond's(旁氏)。

如果你真的除了字母以外別無其他選擇,最好用個夠好的字型,仔細看看字母間距、行距、單字與單字的間距、短破折號以及所有符號等是否 OK。

ChromaTech　Helvetica/Arial

ChromaTech　Times/Times New Roman

CHROMATECH　Avant Garde/Century Gothic

CHROMA*tech*　Palatino/Book Antiqua

如果你計畫要用文字來做 LOGO,要非常留意字型的選擇。一般而言不用考慮電腦內建的字型(如上所示),你得買新的。

要特別注意的是 Helvetica(就是 Arial, 名稱不同而已)這種字型。Helvetica 是 1960 到 1970 年代間全世界最流行的字型,所以如果使用這種字型來設計東西,就會自然而然帶有點那個年代的味道。你要看起來跟那些從 1970 年代起就用這種 LOGO 至今的成千上萬家公司或機構一樣嗎?

當我們在使用字型時,請避免用 Sand、Mistral、Hobo 等字型,以免「後患」遺留五十年。

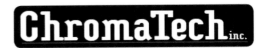

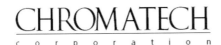

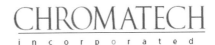

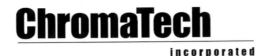

只用一種字型來設計 LOGO 時可以做出多少變化。

組合不同字型

在全部只有字母的 LOGO 設計中，設計者一般都會想要使用兩種不同的字體。有時候可能是在公司名稱中用兩個字型，有時可能是將大的公司名稱設定為某種字型，但這種字型又不適合設得較小。例如，你用了一個很細的字型來設計公司名稱，但「international」、「incorporated」、「corporation」這樣的字或是「We do it for you」這樣的小標語又必須設計得小一點。筆劃線條很細的字型在公司名稱的部分印得很清楚，但在設定得較小的部分可能就會印得不完整，所以你得找個即使在設定字體得較小的狀況下，也能印得很清楚的字型才行。

在使用兩種不同字型樣式時有個重點要特別注意，那就是「對比」。你不能使用有共通之處的兩種字型，如果這兩種字型不是同一種類（例如相同字型但是一個較細、一個較粗），你就得選用差異很大的兩種字型才行。

如果你結合兩種字型後覺得不是很協調，但是又說不出所以然，你可以找找其中的相似之處，一定就是這個相似之處在搞鬼。

ChromaTech

這個組合用了兩個同為 Clearface 字型的兩種樣式，一個是斜體、一個是粗體。兩個字有點對比，但效果還是不夠。

ChromaTech

這個組合用了兩個不同的 sans serifsy 字型（Frutiger 與 Avant Garde）。雖然兩者有些不同，但是相同大小、粗細、結構（每個筆劃都一樣粗細）。這些相同處不但沒有營造出對比，反而造成了視覺衝突。

CHROMATECH

這個組合用了兩個不同的 serifs（Garamond 與 Cresci）。雖然兩者有些不同，但相同點是在筆劃中一樣有粗細變化，而且兩邊都是大寫且大小一樣。因此，還是造成了衝突的感覺。

ChromaTech

這個組合用了兩個不同的手寫體（Bickham Script 和 Redonda Fancy）。雖然兩者有些不同，但一樣在筆劃中有粗細變化、且是形狀圓圓捲捲的手寫體，大小也差不多一樣。這些相同處造成沒有對比，還加重了衝突感。

ChromaTech
i n c o r p o r a t e d

這個組合用了兩種不同粗細的 sans serifsy 字型（Frutiger）。雖然兩者同屬 sans serifsy 字型，但由於粗細差很多而造成一種對比。如果我們結合的是中等粗細和粗體，對比效果就不會這麼好了。

ChromaTech

這個組合中的兩種字型同屬 Clearface 字型。其中的對比來自粗細不同、寬窄不同，以及一個是斜體一個是正體，而且在顏色也有點對比。

ChromaTECH
i n c o r p o r a t e d

這個組合中一個是很現代的 Quirnus、一個是 Frutiger。其中對比來自於大小寫、字體大小、以及結構上一個有筆劃粗細之分與另一個沒有粗細之分，還有底線的有無。顏色選擇上刻意後縮的冷色系來做對比。如果我們選了紅色之類的暖色系來設定「TECH」，這個字就會太突出而和較大的「Chroma」衝突。下面的小字「incorporated」的字型則是 Frutiger。

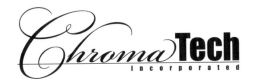

*Chroma*Tech
incorporated

很明顯的, 這裡是一個手寫體 Bickham 和筆劃尾端無底線（sans serif）的 Impact 的組合。為了強化這個對比, 我們選了一個筆劃粗厚、直長型的尾端無底線字體, 搭配一個特別而又花俏的 Bickham 字型。

Kitt&Katt
· C A F E ·

Kitt、Katt、CAFE 這幾個字都來自相同字型集, 只不過 KittKatt 是 Bodega 尾端無底線的粗黑體, 而 CAFE 則是 Bodega 尾端無底線的細體字。此外在顏色上也形成對比。至於「&」符號則是用 Redonda Fancy 字型, 不論在結構、顏色、粗細等方面都形成對比。

Triple Click
Design

這個時髦的 Onyx 字型直而窄、尾端無底線, 和水平拉長, 彎彎曲曲如行雲流水 Carpenter 字型形成強烈對比。另外在顏色上也形成對比。

SA&T
SCHOOL OF ART & TECHNOLOGY

這個 SA&T 的字母用的是 Blue Island 的字型, 沒有再做其他設定。唯一可以與之形成對比的就是尾端無底線的字型了。若使用其他老式的、現代的、筆劃尾端厚底線、手寫體或其他裝飾性字型, 可能都會某種程度地造成衝突。

TABS+INDENTS
THE bo

這個組合是由細長、具裝飾性、但卻顯得有些正式的無尾端底線字型 Serengetti, 在此將其全設定為大寫, 再搭配一個隨性、手寫的、童趣的小寫字型組成。這個 LOGO 一樣運用了對比效果, 從方向、大小以及顏色可察知一二。

在字型上「動手腳」

LOGO 上的字型常常都需要動一點手腳, 好讓它跟一般字型就是不一樣。可能的手法包含加法設計, 當然也可能採用減法設計, 另外也可能需要加上插圖。

讓字母間如右圖般地產生些互動, 可以增加視覺上的趣味感, 並讓印出來的感覺更為獨樹一格。

這個 LOGO 很簡單, 全部都是字母, 只是在「A」中間的一橫由紅色的一點代替而已。這樣不只讓 LOGO 更添視覺上的趣味, 也恰如其份地利用顏色加強了「Chroma」的力道。

我們拉長「&」的尾巴好讓這個 LOGO 看起來更特別, 並將視覺重心放在 LOGO 中的「art」概念上。

我們一看到這個設定為小寫、斜體的商品或公司名稱, 就很容易注意到長得像羽毛的字母「f」。

這個 Lany Ad Club 的 LOGO 用簡單的、龍飛鳳舞的筆觸, 讓兩種字型成為史上超強的組合。

Segura and Lamoreux

CraneService

Wilton House

Mimi's flower shop

Mobius

在這些例子中我們只是將某個字母換成一個
小圖像。這個小圖像可能是從圖片字型、小
圖、原始藝術（original art）或只是隨意畫個
形狀而已。

Integrated**Marketing**

在 Intergrated Marketing 的 LOGO 中，
設計者 Landon Dowlen 特別製作出了
這個字母做為公司名稱的首字。

增加裝飾元素

很多 LOGO 都包括了標誌跟字體。如果你有足夠的預算可以將 LOGO 做到最好，這個標誌最後可能會獨立出來，像是 Nike 的勾型標誌、Merrill Lynch（美國知名金融保險公司）的公牛標誌、或是 Apple 電腦的蘋果標誌，每個人只要看了標誌便知道那代表什麼。但是那需要花上數千萬及好幾年的時間才辦得到。所以大部分的象徵標誌都還是乖乖和 LOGO 文字放在一起，而不是單獨獨立出來。

標誌學（symbology）中針對 LOGO 的設計有完整的說明，但在這裡我們要說的只有一點，那就是 LOGO 的標誌基本上的設計講求形狀簡單、線條俐落、形狀看起來要清爽，這樣不管呈現在各種媒體上時，才能有很好的表現。如果你看遍設計年鑑和 LOGO 設計的相關書籍，你就會注意到其中的標誌常常都是五花八門、什麼都有，根本不管 LOGO 的文字部分選用什麼字型。標誌不過是用來和特別的字型、公司名稱搭配，而且是搭配得很特別的一種符號而已。這個符號、字型和名稱的組合方式就是你的設計和別人與眾不同的地方。

觀念上，設計者會希望這個標誌看起來和 LOGO 字型是一起的。一般而言，你看到兩個作品放得很遠，那就表示兩者之間關係不大。記住一個原則，兩個元素之間的距離帶來一種關係，離得近就表示有關係；離得遠就表示沒有關係。

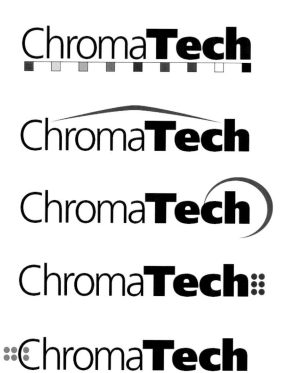

這些圖像式的 LOGO 都在公司名稱上加上一個標誌或符號，你會發現標誌是個簡單，但又能提高辨識度的設計方法。

Luminaria

Ostheimer & Associates, Inc.

Rocky Mountain Mortgage
incorporated

realtor jt

Sidney STONE WORK

eRecords SOLUTIONS

logo by
Landon Dowlen

Bahnson and Sons

Smith + Jones Agency
Insurance Services

BANYAN

winery logo
by Landon Dowlen

HEARTH
HEATING ELEMENTS

Santiago Permaculture
landscape architects

Cordova
Family of Weavers

Riverside Mall

Red Sun Native Art

多利用圖庫中的小圖片

有很多很棒的小圖, 包括圖片字型（picture font）上的圖像都是可以免費或付費取得的。小圖不只很適用在 LOGO 上, 光是瀏覽收集的小圖都能隨時給你新的點子。

我們用好幾個燈泡的小圖來同時展現「創意」與「群聚在一起」的感覺。這個字型很自然地呈現出樂趣、以及不可預知的感覺, 但這整個 LOGO 對於表現「群聚在一起」力道還是不夠。

我們在文字的部分加入「彈跳」效果, 來讓文字部分多呈現些活力。

在增加活力以及視覺趣味的過程中, 我們多做了一個燈泡從燈泡群中脫隊, 製作出人意料的效果。

為了製作這些 LOGO, 每個都使用一個不甚昂貴的小圖或是圖片字型中的人物。

logo by Landon Dowlen

logo by Landon Dowlen

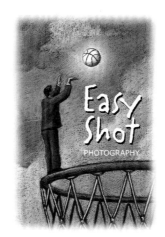

不要忘了帶點插圖風的小圖也是設計時的一種好選項。記住 LOGO 也要能用於黑白稿, 所以要多嘗試用在不同媒體時所需的各種不同版本, 才能算是大功告成。

增加插圖

如果你是個聰明的美工人員，或是你有錢請個美工人員來幫忙完成這個 LOGO，那你真的就可以做出非常特別的作品。但是不要因為沒有專業的美工人員就擋住你的腳步。一個有點粗糙質樸的插圖可能會比一個精雕細琢的專業插圖還更具魅力。事實上，美工人員常常都想努力做出那種粗糙質樸的感覺呢！

用於 LOGO 的插圖有很多的選擇，重點是記住保持簡單的感覺，且在用於黑白印刷時也要看起來不錯才行。

這是個簡單的插圖，並沒有比其他元素複雜多少。

另一個簡單的插圖靠的是創意，而不是插圖技巧。

這也是個簡單的插圖，設計者採用較有創意的方式來呈現，而沒有著重於高階的插圖技巧。即使你不是一個插圖美術人員，但能用繪圖軟體畫出些什麼真的是件很棒的事情。

這個 LOGO 使用一個插圖做為主要元素，因為這個圖像已經很清楚地表達出這個美術館的焦點了。

這幾個聰明的 LOGO 都用了一個專門另外製作的插圖。雖然這樣很有趣,但要記住每個 LOGO 都必須要能印得清楚,並且都能印成黑白兩色。所以在你決定要用這個 LOGO 之前,要先確定是否在所有媒體上都能清楚呈現。

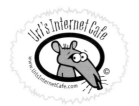

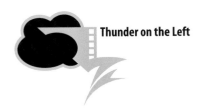

「Thunder on the left」是個影視製作公司名稱(被閃電打到,暗喻神有話告訴你)。

手寫字體是一個很不錯的插圖形式,但是絕大部分都要很有經驗且技巧高超才能做得很成功。LOGO 代表你做的生意,如果你要你的 LOGO 恰如其分扮演好 LOGO 的角色,那就值得花錢請個優秀的文字設計人員。這個 LOGO 是由 Agility Graphics.com 的Brian Forsta 設計的。

前面曾經提過,在嘗試用各種寫字工具寫出公司名稱的過程中,你腦海中可能就開始浮現有趣而特別的 LOGO 樣式。最棒的手寫 LOGO 並不一定是精緻複雜的,而很有可能像是牆上或餐巾紙上的潦草字跡。

多參考・多思考

LOGO 無所不在, 不管你在任何室內的場所, 只要睜開雙眼一定會看到各式各樣的 LOGO。而你越注意到各種不同的設計, 你就越能設計得好。

設計練習: 收集 LOGO。不管設計得好壞, 把它們從報紙、電話簿、宣傳手冊、麵包包裝袋、標籤、盒子上剪下來, 如果是在網路上看到也可以把它們印出剪下。然後在後面紀錄這是什麼產品或服務的 LOGO。

將看起來像公司或機關單位的 LOGO 歸類在一起。雖然你可能無法說明這種 LOGO 要怎樣做出來, 但當你看到的時候也許還是可以認得出來。歸類在一起之後, 說出或寫出讓這些 LOGO 看起來感覺像公司或機關單位的共通點。是 LOGO 風格(往往都是字母組成的)嗎?是文字大小嗎?是因為沒有插圖嗎?

還是因為標誌看起來很保守?

另外將看起來很專業但又有高科技時尚感, 網路公司 (dot.com) 之類的 LOGO 歸在一起。想想看是什麼讓你認出這是網路公司的 LOGO?有什麼共同特色?為什麼看起來時尚卻又專業?是字型風格嗎?看起來有活力嗎?這種效果要怎麼做出來?這個領域的 LOGO 會使用 Helvetica/Arial、Times 或 Palatino/Book Antiqua 等字型嗎?

最後再將看起來不怎麼樣的 LOGO 歸在一起。是什麼搞砸了這些設計?是字型、文字組合方式、字母間距、大小、標誌、標誌和文字之間的關係、圖像或是手寫字型做得不好?做得太擠或很難看清楚在寫什麼嗎?你越能用語言清楚地表達這些缺點, 你就越不可能在你的作品中犯一樣的錯誤。

另外再找找看你所收集 LOGO 的網站。畫面上出現在網站的 LOGO 和印在產品上的看起來有沒有不同?如果你在包裝紙上發現一個全彩的 LOGO, 看看你是否能找到黑白的版本(像是在電話簿上那樣?), 有什麼不一樣?設計者做了什麼而讓 LOGO 不管用全彩還是黑白雙色都看起來很不錯?

你要有個滿滿收集著 LOGO 的收藏簿, 還要去買專門介紹得獎 LOGO 的書。在你開始設計之前就將這些作品拿出來瀏覽一遍。

6. 商務名片、信頭及信封

Dear Sir,
Thank yo
the inqui
response
opertie
eat val
n hous

做生意第一個要用到的東西就是名片、下一個是信頭, 接下一來就是信封。能一次將這些東西一起設計出來是最好的, 因為你會希望三者看起來是一整組的東西。如果你先設計名片, 一個月後再設計信頭, 那就很有可能會讓兩者看起來不是很搭。所以就算你沒有錢將三種同時付梓印刷, 起碼也要同時完成設計。

名片

一個標準名片的尺寸是 3.5×2 英吋。別想把卡片做得大一點，因為名片夾或名片收集冊裡面會放不下。硬塞的結果會讓名片邊邊皺掉，整個看起來破破爛爛的，無意間就會反映出名片上這家公司的印象。所以不要想在名片大小上作怪，省省你的創意用在其他地方倒是真的。

如果你真的需要一個大一點的卡片，你要讓它摺起來後的大小剛好是 3.5 × 2 英吋。可能是從上往下折、可能是左邊或右邊摺起來，又或者是兩邊都摺。你可以盡量發揮創意，只要不會讓人想將你的名片扔了就行了。

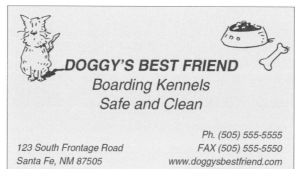

這些都是你在影印店常看到的基本設計款。

在此我再重申設計上的真理：

▶ 角落可以留白。

▶ 整個設計可以不要置中。

▶ 可以不要全用大寫字母。

▶ 可以使用 Helvetica（Arial）或 Times 以外的字體。

▶ 可以使用小於 12pt 的字體。

▶ 寧可用一個大圖也不要把兩個小圖塞在角落裡。

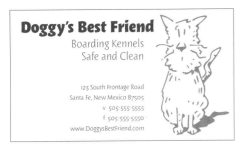

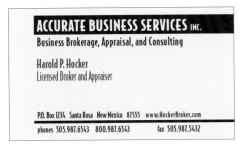

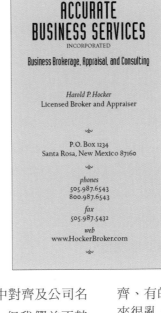

你有幾千個字型可以選擇,沒有道理選一個無趣的。在如上的設計例中,我們做的只是改掉字型、分別大小寫、和設置不同的對齊方式(不是緊靠著左邊或右邊或是置中對齊)。在這張狗屋製作公司的名片設計例中,我們不讓前頁的兩張小圖同時塞在角落裡,而是選擇其中之一讓它成為名片畫面上的重點。

在前頁的負面教材中用了置中對齊及公司名稱全大寫這樣的方式來呈現,但我們並不鼓勵這樣做,真正的問題並不是在於置中對齊以及全部大寫上,而是這樣的手法要怎麼運用。誠如你看到上面這兩張設計範例,公司名稱同樣全是大寫,也使用了全部置中對齊的方式,但範例看起來還是很美。到底是哪裡不一樣呢?為什麼上面的設計看起來優雅,而前一頁的設計看起來遜遜的?

> 第一個很遜的設計例並沒有完全置中對齊。在一張小小的名片上,有的置中對齊、有的緊靠左邊、有的緊靠右邊,看起來很亂、很分散,沒有統一性。而在上面的設計例中則利用了一條線由上到下貫穿每個元素。

> 置中對齊需要搭配好的字型及很大的留白空間。在置中對齊的狀況下,而其它部分卻塞得滿滿的,這樣看起來一點也不專業。

> 字體的大小(就這個設計而言)會影響是否可全部使用大寫字。名片上的字體可以設得很小。不管是做為畫面焦點還是輔助元素,將字體全設成 12pt 的大寫字,顯然是太大了些。

信頭和信封

記得信頭、信封和名片的設計基本上要相同,這樣別人才會對你的公司產生統一的印象。當你遞名片給某人、隔週又寄信給對方時,你會希望可藉此加強對方對你公司的印象。當你用信封寄信,裡面放張名片,這三者的統一就會呈現出你服務的專業度。

為了要創造這樣的統一,有時候就得改變你的設計來讓其他兩者也能適用。這也就是說,在確認基本的編排方式三者都能適用之前,千萬不要直接就拿去印刷。

Doggy's Best Friend

Boarding Kennels Safe and Clean

這三者的設計彼此沒有相關性:信頭是文字置中、狗狗在右;信封是文字整個緊靠左邊對齊、狗狗也在左邊;名片則是全都靠右。

Doggy's Best Friend

123 South Frontage Road
Santa Fe, New Mexico 87505

123 South Frontage Road Santa Fe, New Mexico 87505
v 505-555-5555 f 505-555-5550 www.doggysbestfriend.com

Doggy's Best Friend

Boarding Kennels
Safe and Clean

123 South Frontage Road
Santa Fe, New Mexico 87505

v 505-555-5555
f 505-555-5550

www.doggysbestfriend.com

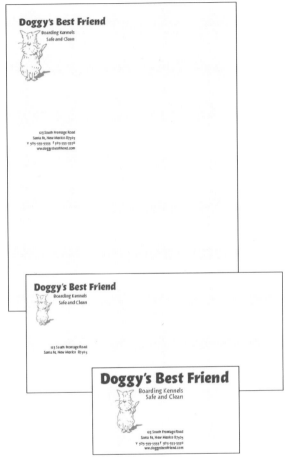

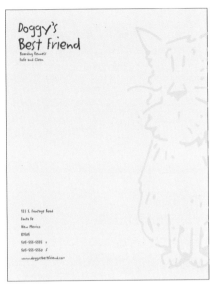

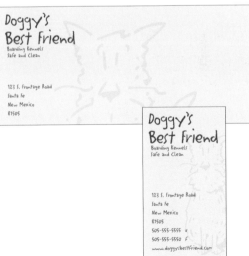

這兩組設計每一組中的各個作品都有一致性, 但在配置、
字體大小、不同元素之間的距離上略做一點調整。

字型和內文

有很多方法可以表示信紙或名片上的電話號碼、傳真號碼和手機號碼等。下一頁我們就會告訴您好幾個不同的設計選擇。

同時不要忘了，信紙的目的是寫信，在設計信頭時，就要時時注意信的內文會怎麼呈現。當你將一封信印在信紙上時，也要將內文部份和信紙的編排設計調整好，這在讓客戶看到這封信時，也會影響他們的決定。

數字

信頭和名片中都會有電話號碼、傳真號碼、手機號碼及地址當中的區域號碼、幾巷幾弄等為數不少的數字。

大部分的標準字型都是規律的、數字字體大小一樣的（和下一項的古典字型相對照），如下所示。如果你用的是數字字體大小都一樣的字型，要將數字設得比其他文字部分小半 pt 或 1pt，不然這些數字可能會凌駕過文字。下面這些字型都設為 10pt。

411 555 1234　　Garamond

411 555 1234　　Times

411 555 1234　Helvetica

如果和你的設計不相衝突的話，不妨採用如下的古典字型，古典字型的數字大小和小寫字體大小一樣都會向上或向下突出，所以在一行字裡面可以搭配得很好。下面是 10pt 的字體。和前一欄數字大小全都一樣的字型相比，你看是不是優雅、有趣味多了。

411 505 1298　　Golden Cockerel

411 505 1256　　Dyadis OldStyle

411 505 5632　　Highlander

411 505 5632　　Bossa Nova

說明文字

當你在信頭或名片上加上電話號碼、手機號碼、免付費電話、傳真號碼時，要恰當而又有創意地註明每一串號碼真是一項挑戰。

記住有些項目其實並不需要說明，像是免付費電話，從080前三碼就可以看出來了。可是，如果你其他號碼都有完整的說明文字，就得保持一貫性，加上免付費電話幾個字做說明。

p 411.505.1256
f 411.505.1257
c 411.660.1258

telephone
411.505.1256
cellphone
411.660.1257
facsimile
411.505.1257
tollfree
800.505.1212
email
jt@ratz.com
webaddress
www.ratz.com

V 411.505.1256
F 411.505.1257
C 411.660.1258
E jt@ratz.com

t: 411.505.1256
f: 411.505.1257
e: jt@ratz.com
w: www.ratz.com

telephone
411 555 1234
fax
411 555 1234
web
www.ratz.com

ph 411.505.1256
fx 411.505.1257

不要把電話、傳真、免付費等完整寫出來，除非你在設計時就已經確定要這樣安排了。如下用首字來表現就可以清楚了解了。你可以用 V 代表語音電話、T 代表電話（telephone）、P 代表電話（Phone）、C 代表手機（Cell Phone）。你不用標示得那麼清楚這是 email、那是網址，用看就很清楚了。不過，有時候這些敘述說明也可變成設計的一部分。

括弧

包圍在區域號碼前後的括弧有很多替代方案。在一個清爽的頁面上，括弧反而會讓數字產生凌亂感。下面就是括弧的替代方案。

411.505.1256　英文句號

411 505 5632　空格

411-505-1256　分號
（你可能需要設成上標來讓分號位置向上移動）

[411] 505 5632　方括弧

411 505 5632　上標

411 505 1256　斜體字的區號

411/505.1256　反斜線

411 505.1256　粗體和細體

411 505.1256　細體和粗體

信頭的文字內容部分

注意信的內文出現在信紙上的位置。一般而言，與其讓每段文字縮排（當然這樣又比多佔空間而且還縮排好一些），不如讓段落之間隔開一點（但不是按兩次 Enter (Win)或 Return (Mac)）會看起來比較清爽。

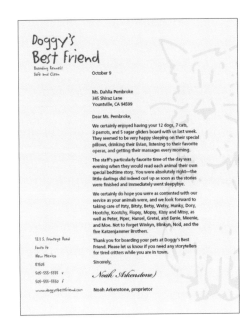

不用擔心字體或圖像太小。

名片或信頭不是書也不是手冊,人們只看個幾秒,屬於參考的性質而已,所以在這種情況,第一眼的視覺印象遠比可讀性重要。(雖然你可能會將信頭的字體設得比名片大)

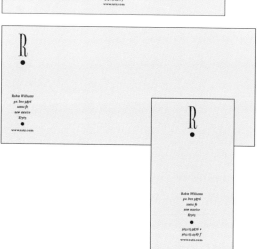

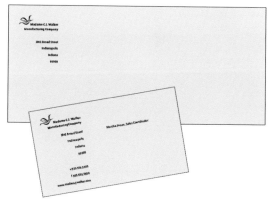

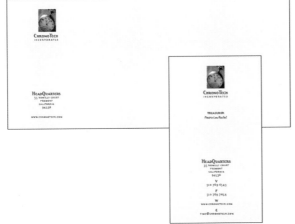

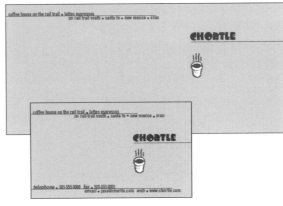

不用擔心字體或圖像很大。

絕大多數的人都不太會把字寫得很大塞滿整個空間,所以你就寫大點,而且還要寫得如行雲流水,如詩如畫。反正寫信的人如果真的需要那麼大的空間來寫的話,他們可以換頁。

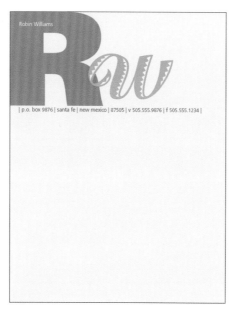

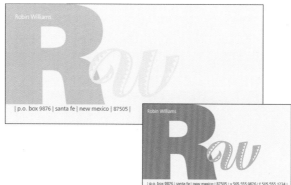

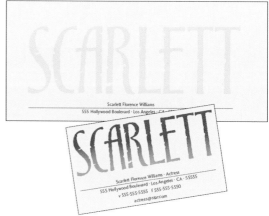

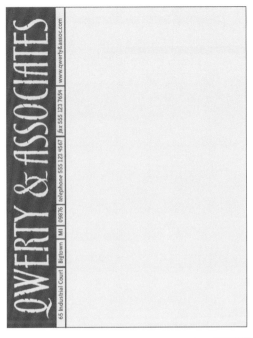

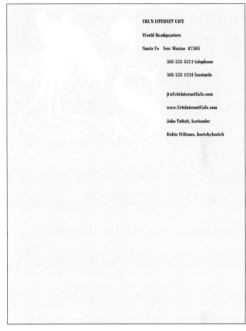

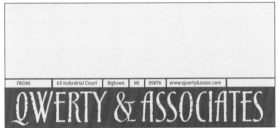

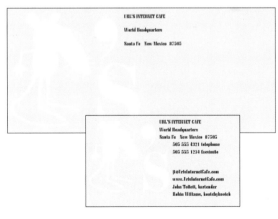

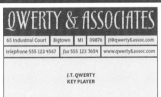

不用擔心放的位置太「特別」

這不是在版面擁擠的報紙廣告，或是小報攤上分送的傳單。不管你怎麼擺放，收信者自然會找得到這些資訊。

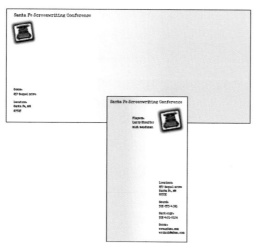

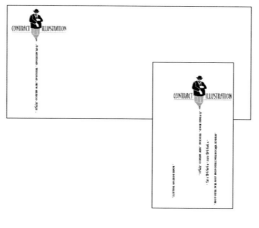

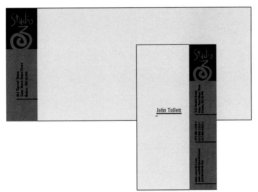

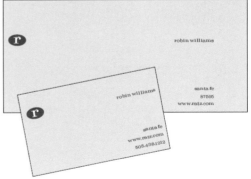

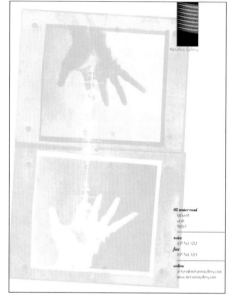

不用擔心圖像塞爆整個空間。

當然，這麼做的前提是你得將圖像設成淡淡陰影，所以你可以直接畫或印在上面。你可以加強 LOGO 、公司另一個不同的標誌、或是和你公司有關的照片。做出血效果時（先和印刷廠談看是否可以做這種效果）、請做得大大的、做出引人注目的效果。記住，這只是個信頭，不是廣告牌。雖然看起來沒有白紙黑字那樣清楚，但是收件者還是會花時間看你寫些什麼的。

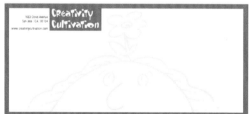

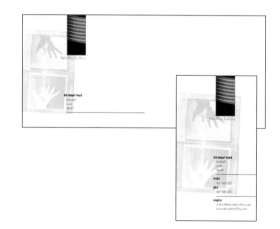

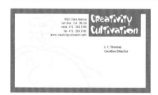

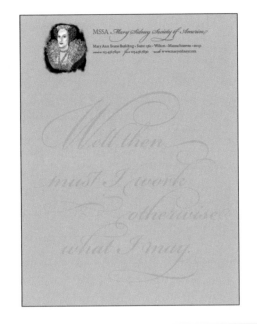

信紙與貼紙

在印信頭時, 你可能也會想同時印些第二頁的信紙。第二頁就不需要信頭上所有的資訊。一個技巧就是只印 LOGO 或半個 LOGO 即可。又或者是你的信紙頭印了一個很大的圖像, 你在第二頁上就可以將那個圖像印得淡一點或較小, 或是不再調淡只調小。如果你的公司有副標, 第二頁也可以只印那道副標。又或者是選擇任一信頭上的設計元素來印在第二頁也可以。

加個小信頭

標準的信頭大小 8.5 × 11 英吋是沒問題啦! 但是做些有個性的變化, 例如用小一點的信紙來印也不賴。看看你的印表機有哪幾種尺寸可以印, 選一個能印在信紙上、也能印在較小信封上的尺寸。較小的尺寸往往比較個人、私人使用, 所以比較沒有那麼多專業資訊, 只要有你的名字和 LOGO 就夠了。雖然這個版面比較小, 還是和你主要的設計有連結性。

自己印出來看看

另一個簡單的方法就是用半張一般的紙來設計個人信紙。這樣你就可以一次印兩份出來, 再用剪刀剪開。文具店幾乎都有在賣能剛好裝進這種尺寸信紙的 A4 信封。

貼紙

如果你要用貼紙, 那現在就趕快設計並印出來, 這樣才會和你的名片、信頭、信封等設計一致, 而且如果你不只要印黑白的, 一起印也會比較省錢。

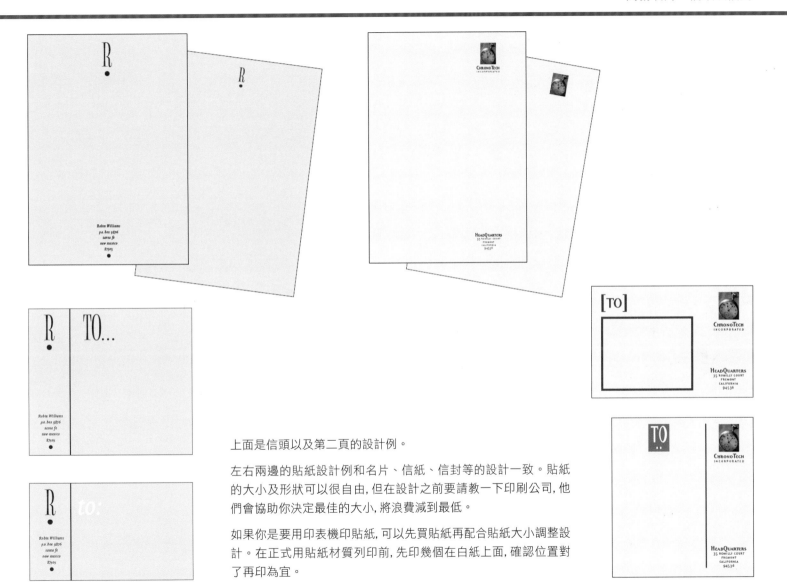

上面是信頭以及第二頁的設計例。

左右兩邊的貼紙設計例和名片、信紙、信封等的設計一致。貼紙的大小及形狀可以很自由,但在設計之前要請教一下印刷公司,他們會協助你決定最佳的大小,將浪費減到最低。

如果你是要用印表機印貼紙,可以先買貼紙再配合貼紙大小調整設計。在正式用貼紙材質列印前,先印幾個在白紙上面,確認位置對了再印為宜。

多參考・多思考

如果是設計自己要用的名片和信紙,可以要怎麼設計就怎麼設計,但是自由的背後,還是得做出好設計,所以在做自己的名片時要更用心。

設計練習:你可能已經收集很多名片了,將你的名片瀏覽一遍並分成兩疊,一疊看起來很專業、設計得很好;另一疊則是設計得不好。

仔細端詳設計得很好的這疊,說出為什麼他們的設計比較好。是字型?是字體大小?是對齊?是各元素之間的對比造就了視覺上的張力效果?是各元素之間的空間嗎?哪些元素屬同一群,看起來比較緊,哪些看起來結構比較寬鬆?你可以看出設計手法嗎?這意思是說你注意到設計得最美的名片都沒有使用 Time 12pt 嗎?那些好看的名片都用哪些字型?你可以找出設計者在什麼地方用了些顏色、放了張很大的照片或大量留白?你對這些名片有什麼感覺?

另外,註明好的設計師是怎樣來集合各不同元素,例如一堆號碼或是同個公司的幾個人名。

你將這些設計者的手法端詳得越清楚,你就越快能將這些優點整合到你的作品中。

另外請明確說出是什麼讓一般人自己做的名片看起來這麼不專業?是字型嗎?是因為全大寫且筆劃尾端無底線嗎?是字體大小嗎?是設計很鬆散嗎?這個意思是指不同的元素分散在四個角落,中間卻沒有明顯的概念來將各個元素連結在一起?是有些置中對齊而有些緊靠左、有些緊靠右之類的嗎?你越能精確指出什麼讓一張名片看起來不專業,你就越不可能犯下那樣的錯誤。

不要忘了名片、信紙頭、信封會影響收件者。你當然可以用你自己的印表機印在打過洞的紙上,但是這樣一來就會讓人覺得你是家小公司付不起名片錢(而且名片上的顏色還會在皮夾中磨損掉)。仔細看看那些給你專業印象的名片,有任何一張是用印表機印的嗎?如果是,是什麼讓這些卡片看不出來是設計者在家自己做的?

SUMMARY	
Total from State Sales and Use Tax Section except Aviation Sales Tax (Columns A, B, C, E, and F)	$1,839.00
	$38.00
Total from Special and LOCAL taxes	$0.00
Total from Aviation Sales Tax	
TOTAL TAX DUE & PAYABLE	$1,877.00

STATE SALES AND USE TAX SECTION						
	A 4.62 Gross Receipts Sales Tax	B 4.62 Use Tax UV Line 1/UC Line 2	C 5.63 Texarkana Sales Tax	D 4.62 Aviation Sales Tax	E 10% Mixed Drink Tax	F 3% Liquor Excise Tax
Line 1 - Total Gross Receipts	$2,000.00					
Line 2 - Purchases	$1,500.00					
Line 3 - Deductions	$4,590.00					
Line 4 - Taxable Sales	$0.00					
Line 5 - Gross Tax Due	$0.00					
Line 6 - 2% Discount						
Line 7 - Prepayments Made						
Line 8 - Tourism/MIC Credit	$5.00					
Line 9 - TOTAL TAX DUE	REFUND DUE *					

Payments is handled through a separate process.

SPECIAL ADDITIONAL TAX SECTION						
	Code	Taxable Sales	Rate	Tax Due	2% Discount	Net Tax Due
Line 10 - Tourism	8001					
Line 11 - Short Term Rental Vehicle	8002					
Line 12 - Short Term Rental	8002					
Line 13 - Additional Mixed Drink	8004					
Line 14 - Residential Moving	8005					
Line 15 - Long Term Rental Vehicle	8007					
Line 16 - Texarkana Use	8008					
Line 17 - Aviation Use	8009					
Line 18 - Wholesale Vending Tax	8006					
				TOTAL SPECIAL TAX		$38.00

LOCAL TAX SECTION
You have not specified any localities for remittance.

7.
出貨單（Invoice）與表單

出貨單與表單不常吸引人們的目光，但是卻是重要且必要，我們每天都得填寫，所以必須要經由設計。

雖然要知道怎麼樣可以做出一張美觀實用的表單得學很多東西，但是在本單元短短的篇幅內，我們將焦點放在「美觀」上。美觀真的沒有實用重要，但如果看起來清爽乾淨，可能就會比較實用。在做表單的時候，要想著你在填表的時候有什麼會讓你抓狂，可能是表格太小不夠寫、或是表單內容雜亂無章，很難辨識出你該寫在哪裡等。

要做一張好的表單，你必須充分了解你的軟體。我想那是為什麼很多人討厭做表單的原因。學著使用你軟體提供的功能，如「尺規」，這樣水平線才會出現在你要的地方。

109

設計表單的秘訣

有些人想到要設計一個表單就覺得無聊得想哭, 有的人則樂於挑戰如何做出一個好看、清爽、好用的表單。一般而言, 表單在圖形設計領域中相當不受重視。

在四個基本設計原則 (「對比」、「重複」、「對齊」、和「類聚」) 中, 要設計得漂亮首重「對齊」。沒有對齊是讓表單看起來不清楚的最大禍首。當然! 其他原則也一樣非常重要, 「對比」有助引導讀者看清楚表單, 「類聚」則使得關係相近的資訊元素不要距離太遠, 而「重複」則有助於整合整個表單。但其中還是以「對齊」最為重要。

右上的表單用了個很有趣的字體並將主要項目設為粗體, 這樣看起來比較清楚, 而且視覺上達到「對比」和「重複」的效果。但是這個表單其實還可以做得更好。

在右下的表單中, 各個項目都對齊了, 自然看起來比較清爽。較清爽通常看起來也會比較清楚。另外, 將相關的項目距離拉近 (如「Suggested donations」, 並讓不同的項目間的距離拉遠 (遵循「類聚」的原則)。

當設計妥當, 要讓你的格式和名片, 信紙, 信封等一樣。週邊的其他物件很有一致性, 小公司也會看起來很專業。

Club Membership & Donation Form

Name _____

Mailing Address _____

City _____ State _____ Zip _____

Home phone _____ Email _____

Work phone _____ Fax _____

Suggested dues: ☐ $25
Suggested donations: ☐ $40 ☐ $75 ☐ $100 ☐ Other_____
Cash_____ Check (payable to TPR Fund; donations are tax deductible)_____
Volunteer for: ☐ Trainer mini-grants ☐ Trainer appreciation ☐ Newsletter

Questions? Please call Clyde Hyde at 999-1234.
Mail to: TPR, 32 South Stone Way, Santa Fe, NM 87505

Club Membership & Donation Form

Name _____

Mailing Address _____

City _____ State _____ Zip _____

Home phone _____ Email _____

Work phone _____ Fax _____

Suggested dues: ☐ $25

Suggested donations: ☐ $40 ☐ $75 ☐ $100 ☐ Other_____
Cash_____ Check_____ (payable to TPR fund; tax deductible)

Volunteer for: ☐ Trainer mini-grants ☐ Trainer appreciation ☐ Newsletter

Questions? Please call Clyde Hyde at 999-1234
Mail to: TPR, 32 South Stone Way, Santa Fe, NM 87505

Doggy's Best Friend
Boarding Kennels

Animal Name

Visit Number

Date in

Type of animal
Breed
Age
Colorings
Unusual characteristics
Date of last shots

Date of arrival
Date of departure
Owner
Owner's contact number
Animal received by
Accompanied by toys, blankets, bed, etc.
Special instructions

Extra Notes:

Doggy's Best Friend
Boarding Kennels · 505.123.4567

Animal Name

Dates of visit

Thank you for trusting us with your pet. This is a summary of his/her visit. We hope to see you and your pet again!

Eating habits
Drinking habits
Sleeping habits
Behavio

Doggy's Best Friend
Boarding Kennels · Safe and Clean
123 S. Frontage Road · Santa Fe · NM · 87505
505.123.4567 www.doggybestfriend.com

Invoice No.

Animal Name

Date of Visit

No. of nights @ $22/night $
Special food . $
Training while boarding $
Medications . $
Emergency treatment $
Special instructions $
Other. .
. $
Subtotal $
Tax $
Total $

Thank You!

當設計妥當，　要讓你的格式和名片、信紙、信封等一樣。週邊的其他物件很有一致性，最小的公司也會看起來很專業。

Doggy's Best Friend
Boarding Kennels
Safe and Clean

123 S. Frontage Road
Santa Fe
New Mexico
87505
505-123-4567 v
505-123-5678 f
www.doggysbestfriend.com

表單設計範例

下面是一張頗具代表性的表單。它已經用好多年了，所以修改了很多次來便利填表者。這張表單並不是很漂亮，但設計得漂亮一點並不會多花很多時間，何樂不為？這張表單並沒有對齊好讓畫面整齊；沒有對比來突顯重要項目；沒有讓整群關係相近的元素彼此類聚，或是讓關係很遠的元素距離很遠；也沒有相同的東西重複（一致性）來讓畫面更有組織、更統一。還有，全部都用大寫 Courier 字型。全部大寫當然可以用，但不應該是因為你已經別無他法了才用。

這個設計版本我們只是將原本的全大寫改成大小寫分開後，已經好讀許多。但這個表中的文字一定得用 Courier 字型嗎？不見得。Courier 不只是因為「單一間隔（monospaced）」而比其他絕大多數的字型還不易讀，而且還會給人簡單的感覺

（用 Courier 字型還是可能讓畫面看起來時髦好看，但是得要畫面的其他部分也設計得好看才行）。

右圖中我們將框框中的標題字型改成 sans serif，將表單下方的文字部分改成 serif。現在我們可以看看對齊的部分。你能看到哪些地方可以設成對齊嗎？你看到沒有一致的地方，例如框線和文字之間的距離？你能找到在哪些地方可以做對比效果來引導使用者填表？哪些地方可以讓頁面整個看下來更有趣嗎？

如果這個表最後是要用印表機或傳真機複印出來，那就儘量避免在字後面使用任何背景色（因為在經過影印機或傳真機複印時效果不好）。如果你真的必須在文字後面加入背景色，就要確定文字部分的字體夠粗。

現在我們已經改過句子中的字型，我們可以將剩下的部分好好地改一改了。

左側表單:

Asta Mañana High School
Medical Information
Medical Release

Student_____
ID_____ Date of Birth_____
☐ Sr ☐ Jr ☐ Sph ☐ Fsh

☐ Field Trip ☐ One Day
☐ Activity Trip ☐ Extended

Organization/Academic Class_____

EMERGENCY		Father/Guardian	Mother/Guardian	Emergency Contact Person
	Name			
	Address			
	H Phone			
	W Phone			

Person responsible for medical expenses:

INSURANCE	Company	Plan Number
	Address	Group Name/Number
		Insured ID Number

MEDICAL

Allergies_____
Date Last Tetanus Shot_____
State physical restrictions, heart condition, diabetes, asthma, epilepsy, rheumatic fever, or other existing medical conditions_____

Medications currently taking_____

Liability release The Asta Mañana Public Schools, their representatives, agents, and employees are released from liabilities of injury to the student except for injury or damage resulting from willful negligent action of the Asta Mañana Public Schools, their representatives, agents, and employees.

Parental Permission to obtain medical services In case of accident or medical emergency, the above mentioned sponsor is given permission to obtain medical care for student.

Signatures We have read, agree with, and will follow all of the above.

Student_____ Date_____ Parent/Guardian_____ Date_____

右側表單:

Asta Mañana High School
Medical Information
Medical Release

Student_____
ID_____ Date of Birth_____

☐ Senior ☐ Junior ☐ Sophmore ☐ Freshman

☐ Field Trip ☐ One Day
☐ Activity Trip ☐ Extended

Organization/Academic Class_____

EMERGENCY		Father/Guardian	Mother/Guardian	Emergency Contact
	Name			
	Address			
	Home Phone			
	Work Phone			

Person responsible for medical expenses:

INSURANCE	Company	Plan Number
	Address	Group Name/Number
		Insured ID Number

MEDICAL

Allergies_____
Date of last Tetanus shot_____
State physical restrictions, heart condition, diabetes, asthma, epilepsy, rheumatic fever, or other existing medical conditions_____

Medications currently taking_____

Liability release: The Asta Mañana Public Schools, their representatives, agents, and employees are released from liabilities of injury to the student except for injury or damage resulting from willful negligent action of the Asta Mañana Public Schools, their representatives, agents, and employees.

Parental Permission to obtain medical services: In case of accident or medical emergency, the above-mentioned sponsor is given permission to obtain medical care for the student.
Signatures: We have read, agree with, and will follow all of the above.

Student_____ Date_____ Parent/Guardian_____ Date_____

▸ 對比：我們將幾個重要的 sans serif 的字加粗或加厚來幫助使用者填表，同時也讓整個表看起來更有吸引力。我們將左邊三個標題字轉向，這樣比較好讀，同時也可造成對比效果。絕對不要使用下底線來強調字。

▸ 重複：我們讓間距保持一致性。而對比和對齊一樣都會形成重複效果。

▸ 對齊：這個簡單的技巧可以讓表單看起來更清爽。你可以看到每個元素現在都和頁面上的其他部分有些視覺上的連結。沒有一樣元素是隨便亂放的。

▸ 類聚：同屬一類的元素要放在同一區中。

你所需要的僅是基本原則

前一頁概述的基本原則可以適用於每種表單。表單基本上不需要妙語如珠的文案（雖然有的話可能會加分）、插圖或圖像，所以你只要將表單做得實用（讓填表者能輕鬆填寫）、吸引人（讓填表者覺得舒服）即可。

如果你和名片、信頭紙、信封等一起印刷自己做的表單或為客戶做的表單，這樣在印刷彩色表單時就比較不會多花錢。但是大部分的表單都不需任何顏色，或你也可以在你需要的時候再從電腦上印出來，如右方的設計例，表單可以不用顏色照樣很吸引人。

這個表格是黑白的，要用的時候才從印表機印出來。印的時候就印在和公司信頭紙風格一致的紙上即可。

清楚

如果你有很多列資料，例如訂單或財務表等，將每項之間的線設定成淡一點的顏色可以讓每項資訊更清楚。你可以用編輯軟體中的「尺規功能 (paragraph rule)」輕易做出這些有顏色的長條線。當你在打字的時候，這些長條線就會自動出現（上方，下方或一行字之後），你只要輕輕一按，就可以控制其中的間距及長度。如果你的軟體本身即具有表單製作功能，那就更簡單了。

Book	Editions
Sweet Swan of Avon: Did a Woman Write Shakespeare?	
Macs on the Go: Mobile Computing Guide*	
Mac OS X 10.4 Tiger: Peachpit Learning Series	
Robin Williams Cool Mac Apps Book*	2 editions
The Little Mac Book	8 editions
The Little Mac OS X Book	
The Little Mac Book	Tiger edition
The Little Mac Book	Panther Edition
Robin Williams Mac OS X Book*	Panther edition
Robin Williams Mac OS X Book	Jaguar edition
The Little Mac iApps Book*	
Top Ten Reasons Robin Loves OS X	
The Little iMac Book	3 editions
The Little iBook Book*	
Windows for Mac Users	
The Non-Designer's Design Book	2 editions
The Non-Designer's Web Book*	3 editions
The Non-Designer's Type Book	3 editions
The Non-Designer's Scan and Print Book*	
The Non-Designer's Guerrilla Marketing Guide*	
Robin Williams Design Workshop*	2 editions
Robin Williams Web Design Workshop*	2 editions
Robin Williams DVD Design Workshop*	
The Mac is Not a Typewriter	2 editions
The PC is not a typewriter	
PageMaker 4/5: An Easy Desk Reference	3 editions
Tabs and Indents on the Macintosh	
Jargon: an informal dictionary of computer terms	
How to Boss Your Fonts Around	2 editions
A Blip in the Continuum	Mac and Windows editions
Home Sweet Home Page	2 editions
Beyond The Little Mac Book	
Beyond The Mac is not a typewriter	

Carnation
Used for wreaths and garlands; often a reference to middle age because they bloom in midsummer.

Crab (crab apple)
A small apple with a delicate flavor and pink-and-white blossoms, often roasted and set afloat in a bowl of ale or wassail.

Cowslip
A favorite flower of fairies, used as their drinking cups. Used for making wine, the leaves for salad, the juice for coughs.

Daisy
The flower of the month of April; in England the daisy is small, white, and covers grassy slopes and fields.

Fennel
Fennel smells like licorice; it is the emblem of flattery. An English country proverb states, "Sow fennel, sow sorrow."

Gillyvor
Flowers of mixed colors in the carnation family; often a reference to middle age because they bloom in midsummer.

Lady-smock
Also known as cuckoo flower; blooms in meadows, covering grass like smocks laid out to dry, in early spring when the first notes of the cuckoo are heard.

Marigold
Also known as Mary-buds; used in salads, as ointment for skin, in lotions for sprains; petals in broth "comfort the heart."

Pansy
The names comes from the French pensée, which means "thought." Ophelia says, ". . . and there is pansies, that's for thoughts."

Pink
The smallest member of the carnation family; often used to describe perfect manners, as in "the very pink of courtesy."

Primrose and violets
Both flowers bloom so early in the spring that they don't live to see the summer sun; often associated with death.

Rosemary
An herb known for faithfulness and remembrance, as well as memory (tuck a sprig behind your ear while studying). Thick stems were used to make lutes.

Rue
An herb with a strong smell and bitter, sour flavor; associated with repentance, pity, grace, and forgiveness (often placed beside judges in court)

Thyme
Symbol of sweetness; often planted in garden paths so walking upon it will release the scent.

Woodbine (honeysuckle)
Symbol of affection and faithfulness; a creeping, climbing plant that twines its vines around trees and posts.

試算表（spreadsheet）或資料庫表單（database sheet）

很多自製的試算表程式或資料庫軟體（資料可以直接輸入到電腦上在印出來，而非手寫在印出的表單上）一樣好用。你不必精通 EXCEL 等程式才能做個簡單的表單，你只要用 APPLE Works、Microsoft Word 等簡單的應用程式即可。這些可以讓你設定標籤（LABEL）及你所要填寫的空白空間。你可以使用任何想用的字型、對齊各元素、加上圖像及其他，幾乎就和在用一個專門的設計軟體一樣。

相同的基本設計原則同樣適用於此。

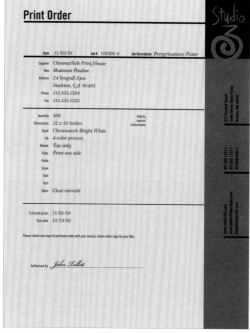

你可以輕易地配合名片、信頭等來設計簡單電腦表格。你可以把這個檔案存成樣板，這樣每次打開都是新的一份表單。將新的資料或數據填入空白表格或欄位後，你可以印在空白信紙上（如右上），或是在電腦表格上加上 LOGO 和其他相關資訊後再印在空白紙上。

網站上的表單

網站表單也應儘量遵照相同的基本原則。對比效果可以讓瀏覽者看得清楚，重複（一致性）效果可以讓瀏覽者不至搞混，對齊效果可以讓畫面看起來有組織且清爽，類聚效果可以讓關係相近的元素位置相近，讓關係遠的元素距離拉遠，而空間性的關係對瀏覽者的影響也很大。

如果你的網站表單對齊得很漂亮，你就不需要再設定那些上方左圖所示的框線了。這時不要加框線，而是利用對齊的效果來做出邊緣，並用顏色來區別每一項，如上方右圖所示。

這些標籤靠左對齊，而且欄位的左邊和文字保持間隔。但是在標籤和欄位間的距離有長有短。當你有兩個邊緣時，化二為一，如同上圖所示。另外小標也要對齊。

任何東西只要對齊就會看起來清爽且專業。注意上面的標籤（Name、Address 等）向右靠欄位對齊，所以會出現整齊的線，和空白欄位左邊的線相抗衡，這樣就強化了整個畫面。

妙點子

所以現在沒有藉口再把表單做得醜或是不好用了。現在我們還有幾個更妙的點子來讓表單不只更美觀、而且更好用。

線條

表單上的這些線條並不一定要很粗或很黑。線條的目的只是要讓使用者有個寫字的地方而已，然而很粗的線條往往會搶了手寫資訊的鋒頭。而這裡就提供您些其他的選擇：

Thin lines

Name

Company

Address

City _____ State _____ Zip _____

Thicker, gray lines

Name

Company

Address

City _____ State _____ Zip _____

Dotted lines

Name
........................

Company
........................

Address
........................

City State Zip

Dashed lines

Name
- - - - - - - - - - - - - -

Company
- - - - - - - - - - - - - -

Address
- - - - - - - - - - - - - -

City - - - State - - - Zip - - -

Thicker, lightly colored lines

Name

Company

Address

City _____ State _____ Zip _____

外框與框線

如果你在一個欄位上加框線，請把欄位做得大一點讓使用者有足夠空間來寫。下面提供幾種選擇：

| Name |
| Company |
| Address |
| City | State | Zip |

| Name |
| Company |
| Address |
| City | State | Zip |

| Name |
| Company |
| Address |
| City | State | Zip |

| Name |
| Company |
| Address |
| City | State | Zip |

核取項目

你不只可以使用標準的空白打勾符號，你還有更多選擇。即使你的表格要的只是很一般的外框，你還是可以捨棄四方形改用圓形或三角形。如果你需要有趣一點的打勾符號，可以用 Zapf Dingbat、Wingdings、或電腦內建的 Webdings 等字型。接下來將字型很細的線轉成外框曲線，這樣使用者就可以在空白處做填寫的動作。

如果 LOGO 或和公司有關的標誌適合的話，也可以轉成外框曲線來做打勾符號。另外像可愛的、和公司有關的或和這個表有關的圖像，例如狗骨頭或海灘球等也都可以拿來運用。

你的表中可能有部分只要單選、而有的則要複選。這時就要使用標準的、我們在電腦上最常看到的符號：可複選就用方框，只能單選就用圓形。當然，你可能還會需要在表單旁邊註明些事項方便那些對於填寫方法不熟悉的人了解，例如「請在各項當中選擇一項」，或「請在當中選擇您所需要的項目」。

多參考・多思考

除非你是在研究表單，否則你根本就不會注意到它們。如果你從來沒想過要自己做個表單，那你可以不要做這個練習（不過既然你都讀了這個單元了，不管你喜不喜歡，表單都已經跨入你的生活了。）

設計練習：打開眼睛觀察生活中出現的各種表單，例如牙醫診所、雜誌背後、郵件當中的信件等。如果你一眼看了就對整個外觀設計覺得印象深刻，具體說說看那是為什麼。如果一眼看了覺得沒什麼，我們保證那個表格一定起碼有一項不符合設計原則。（而且那個表單可能還用電腦預設的 12pt 字體）。記住，你不只要找好的設計，還要找設計師可以將創意與功能性結合得這麼好的理由。

Deductions

Please enter your deductions for this filing period in the fields below. The total amount of your deductions will appear on Line 3 in the next step.

« Previous | Step 2 of 6 | Next »

DEDUCTIONS	SALES AMOUNT	USE AMOUNT
Line A - Gasoline		
Line B - Food Stamp and W.I.C Sales		
Line C - Sales for Resale		500
Line D - Prescription Drugs		100
Line E - Returned Goods		200
Line F - Feed, Seed and Fertilizer		300
Line G - Bad Debts		400
Line H - Sales to U.S. Government		500
Line I - Farm Machinery		600
Line J - Sales to Hospitals and Organizations Exempt by Statute (See GR31)		700
Line K - Sales to Direct Pay Permit Holders		800
Line L - 38% of Gross Selling Price on New Manufactured/Mobile Homes		90
Line M - Used Manufactured/Mobile Homes		100
Line N - Other Legal Deductions		100
		100
TOTALS		100
		$4,590.00

8.廣告

廣告是個很大的主題。有很多書、課程、講習會等都在談廣告及相關領域, 例如著作權、市場、銷售等。在本單元中, 我們將只針對「廣告看起來的感覺」做說明。如果一個廣告沒有一開始就抓住讀者的吸引力, 那麼不管廣告內容說些什麼、市場佈局做得多好, 也都無關緊要了。

一個短得讓人一眼就看到的聰明標題可能可以抓住讀者眼光, 但這往往都是靠設計力, 或視覺上的效果來讓讀者多看一眼。

黑白廣告

當客戶或你自己的公司需要做廣告時, 你會從哪裡開始做起?

在做廣告的時候, 常常都會有某些指定事項, 例如預算內可做的大小、黑白或彩色、是否請得起人拍照、攝影, 是否買得起 Stock Photo 或別人已經畫好的插圖, 還有我們在單元 3 中所談到的一切。這些事項幫你做好了一大半的設計決定。

如果客戶已經提供了文案和標題, 而且客戶還要求要圍繞在這個文案和標題上做設計, 那麼又幫你去掉了在觀念上或創意上的選項。如果文案、標題得自己想, 那麼你的創意工作會簡單些、自由度也會大些。

有時候依自己的創作或設計來思考商品概念或文案, 會比依無聊的文案來做設計來得更簡單。例如右上方文案就沒有什麼概念好想。但是你仍然可以讓這個廣告看起來更美、更抓住人的目光。

R. William Hassenpfeffer Memorial Committee
presents the
Twentieth Memorial Lecture

Dr. Martha H. Smithers
Professor of Psychiatry and Neuroscience
at the
University of California, Yountville
on
*"A Hundred Years
of Science"*

Monday, September 18, 8 p.m.
Reilly Rooser Auditorium, Truchas
Admission is free

這還不算太差

至少上方這個廣告設計者注意到斷行的方式 (不要有單個字吊在一段文字的最後)。我們知道他們將那些文字塞進角落裡是想要加個圖像元素進去, 但角落空空的, 真的沒什麼關係。但他們似乎沒有想到這些。

這個設計者一定有其他 Time Roman 以外的字型, 但這整個廣告仍然只使用了 Time Roman 字型, 而這個無聊的廣告是不會讓任何人停留下腳步去參加這個特別的演講的。有很多廣告就是因為這麼無聊而影響到了生意, 所以位於繁華市區的公司最好可以有個更吸引人、更好的廣告。如果你的廣告很無聊, 人們也會認定你店內的商品沒什麼特色。

R. William Hassenpfeffer Memorial Committee
presents the Twentieth Memorial Lecture

Dr. Martha H. Smithers

Professor of Psychiatry and Neuroscience
at the University of California, Yountville
will be speaking on the topic of

A Hundred Years of Science

Monday, September 18, 8 p.m.
Reilly Rooser Auditorium, Truchas
Admission is free

A Hundred Years of Science

Dr. Martha H. Smithers
Professor of Psychiatry and Neuroscience
at the University of California, Yountville

Monday, September 18, 8 P.M.
Reilly Rooser Auditorium, Truchas
Admission is free

This Twentieth Memorial Lecture is presented
by the R. William Hassenpfeffer Memorial Committee

依資訊重要度排出優先順序。最重要的是哪項？什麼會吸引住人們的眼光？這個項目不論是用大小、位置、或有趣的圖像來突顯都可以。原本的那個廣告已經將重要度先後順序排出來了，現在只要做些加強，讓最重要的項目突顯出來即可。

選個好字型。基本上要選個電腦沒有內建的字型。尤其是要避免 Helvetica（Arial）、Time（Times New Roman），以及 Palatino（Book Antiqua）。買些新字型吧！並不會很貴，而且會讓你做的設計有新的氣象。

如果你要用兩種以上的字型，要注意不要選到兩者太相似的字型。如果是不同的兩種體系的字型，則要確認力道上要有所對比，例如在大小、粗細、結構、形式、方向以及顏色上。

調整資訊優先順序。上面的設計例只是改變資訊優先順序而已。要用哪項做為強調的重點，全看你認為哪項資訊比較會吸引讀者的目光。如果你能吸引讀者來看這個廣告，他們有興趣的話就會再去看較小的字在寫些什麼。如果你不能吸引讀者，即使把次要資訊（如日期時間等）設定得再大也沒有用。

另外，記住! 空白的地方就保留著沒有關係。

找出重點

在這個廣告中，哪個是重點？是演講者的名字嗎？是照片嗎？還是「revival services」這兩個字？而「featuring」真的跟標題中的其他部分一樣重要嗎？指出哪個是重點並將設計重心放在其上，其他都只做配角。

拿掉多餘的東西

將這個廣告從頭到尾讀過一次，將任何多餘的、不重要的部分拿掉。這個部分包括廣告右邊的「NM」兩個字，因為這個廣告是出現在當地報紙上，而且城鎮名稱也已經列出來，不用擔心有人會跑錯州來參加這個會議。那麼一行最後出現的「8th」真的重要嗎？你必須要縮寫街道名稱嗎？句號和逗號讓畫面看起來有點亂，雖然鎮名整個拼寫出來會佔去較多的空間，但畫面看起來就是比較好看。

Revival Services Featuring Internet Evangelist Url Ratz

Friday, August 8th
10:30 am to 7:30 pm
Saturday, August 9th
through Wednesday, August 13th
6:00 Nightly

Url's Internet Cafe
123 Montezuma Ave., Santa Fe, NM
Where the Internet is Changing People's Lives

Childcare will be Provided Interpretacion en Español

我們想利用版面設計和標題來吸引人看這則廣告，所以不要讓多餘的雙框線把畫面弄亂。

裁切照片

在一則像這樣的小廣告中，如果照片附近有多餘的空間，就要把空間補滿。有時候留白是一種藝術技巧，但在這個設計當中並不是。

從基本原則開始做起

你可能會想打破那四個設計的原則，但是在打破之前你得先知道是哪四個原則。用「對比」來創造焦點及視覺上的興趣，用「重複」來結合元素，用「對齊」來組織資訊和空白空間，用「類聚」的手法來群組元素，或分開不屬同個單位的。

對齊

畫一條線通過每個小單元的中心，看看這些小單元間是否彼此相關。如果你讓每個元素緊緊靠左對齊，雖然每個元素的右邊仍然沒有對齊，但畫面看起來就會比較清爽。你可以不要採用緊靠邊緣的方式，但就是不要使用置中對齊。靠左對齊時，我們可以看到這個線直直畫下來，但是置中對齊時卻不是如此。我們看到比較無力的邊緣。一個向右或向左對齊的畫面會生出一種力量，而置中對齊則會創造出較無力的邊緣，而如果又有置中對齊、又有靠左或靠右對齊的話，力道就會更弱。

類聚

「10:30 am to 7:30 pm」恰好就在「Saturday, August 9th」這一行上，這樣可能會讓人將開會的日期和時間看錯。但是「類聚」的原則可以解決這個問題，相同的元素要緊靠在一起。所以兩個不同的時間項目要保持些距離，而時間和地點的距離則要離得更開。

每個項目之間不要保持相同的距離。空間的關係會讓人知道什麼很重要，什麼是功能性的項目等。

留白

這個廣告上的空白空間可說是大塊、大塊地四處分散。當你遵守這個基本的設計原則，空白空間就會自動組織得很好，並且出現在該出現的地方。你應該要讓作品有些留白的部分。

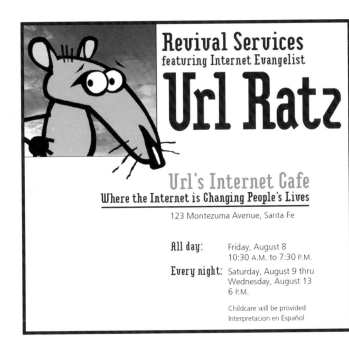

對比

要讓某一元素成為焦點, 我們可以運用對比的手法。在這個設計例中, 網路咖啡館 Url Ratz這個圖像實在太有名了, 所以我們就讓這張圖像和名字一起成為最重要的視覺焦點。其他的東西都是附屬的, 不重要。如果一個作者的眼睛被這張圖片或標題吸引, 就算字體只有 5pt, 他也會將整個文案看完。可是如果我們將每樣元素都設定得很大（而且大小相近）, 讀者就只會瞄一眼而已。我們就來用主要的焦點來吸引住讀者。

> 注意留白部分：在一張擁擠的報紙中, 你的眼光會被空白的部分所吸引。就讓我們的設計成為那個吸引人的焦點吧！

> 注意是否對齊：每個元素都以某種方式和這一頁中的其他元素對齊。

> 注意相關元素是否夠靠近：每樣元素之間是否都保持空間上的關係。

> 注意字型的重複性：粗細、與每行文字和對齊情況是否都一樣。

字型選擇的技巧

你會注意到本單元中黑白設計裏的字型都是用筆劃線條較粗的字型。這是因為黑白廣告一般都是用在報紙、各業界的通訊刊物, 或是花絮簡介等較難控制品質的媒體上（甚至還可能是吸水性高的紙上）。如果是印在光滑、高品質的雜誌上, 使用較細的字型自然不成問題。

但是絕大部分的客戶都會要求設計的成品能用在各種媒體上, 所以就要避免那些字體調小一點時就會「斷手斷腳」、甚至有一部分會看不見的字型, 免得事後頭痛兼心痛。我們也要注意不要將字體設得太小, 尤其是在背景為黑色時更是如此。除非你對印刷品質或要用來印刷的紙質很有信心。

第一張圖片中的起重機標題讓畫面多了一個有趣的元素，而且用幽默的文字來吸引讀者的目光。我們一開始先將元素放在空白畫面當中，就像將拼圖擺在大桌子上一樣。兩張圖片中必須選擇一張加以強調那塊石頭真的很大的感覺。另外，標題很長，所以我們在標題上的字型選擇就只能挑粗體、且緊密靠在一起的字型。

我們將標題修改一番，將標題部分反白，利用黑色色塊使其看起來更顯著，並可以和廣告的下半部分，或是包圍著這個廣告上的其他部分形成對比。我們再加上較小的圖片，以實際顯示出那台起重機以及大石頭掉在半空中的戲劇性效果。接下來則是修改標題來增加衝擊性，以及文字對比的效果。我們可以將重要的字眼「Payback Time」調到兩倍大，標題的其他部分雖然變得比以前小、看起來卻更突出。這個大小對比也提供我們設計的機會，例如用視覺上很有趣的方式來堆疊或塞字等。

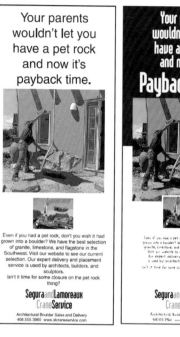
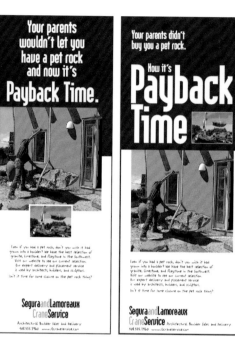
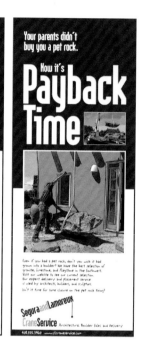

我們再來修改一下標題部分，改成兩個個別的句子。在第二個修改版本中，我們將黑色背景推回到照片上方，但最後還是再拉下來，並在照片外面加上白色框線以和黑色背景做區隔。最後定案的版本中，我們還在底部加了個黑色長條，以和廣告上方黑色色塊平衡，並做結合。

內文部份設定為隨性一點的字型以反映文案內容的詼諧。而修改的最後一筆則是將 LOGO 文字部分變成文字圖案，以便與廣告的主題相呼應。

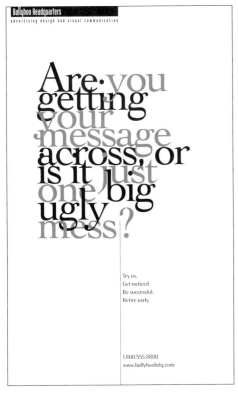

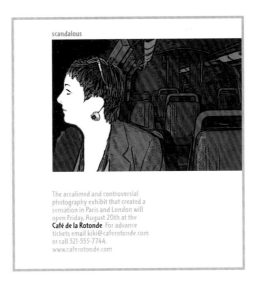

混亂的一堆字與白色背景的對比讓人無法忽視這則廣告的存在。跳脫傳統的做法將 LOGO 放在廣告上方（而非標準位置下方）留下了一大片空白，讓簡短的訊息及聯絡資訊可以突顯出來。

有時候要讓客戶接受留白空間是很難的，他們常常會覺得付了這個空間的錢就要把它給填滿才行。這時你可以告訴客戶，這個星期留白空間比較便宜，你爭取到了個好價格。

這個刺激人心的圖像和重心偏左的構圖讓你自然選擇靠左對齊。若是在設計的元素中已經有個強而有力的重心時，就順水推舟，再繼續強化下去。如果主要的元素是垂直伸展的圖像，那就將整個廣告或海報拉長以強化這個特點。

因為不想減弱這一大塊白色、黑色與灰色對比的效果，所以我們將文字部分和外框設為中灰。客戶名稱設為黑色就可以和其他的文字形成極佳的對比，而且還和圖像中的黑色形成呼應的關係，自然地將兩個元素結合起來。

標題（「scandalous」）提示了一種概念上的對比。字型、大小、顏色等帶來的拘謹、沉著安靜的感覺，而這個字卻給人蓄意破壞的、令人厭惡之感。

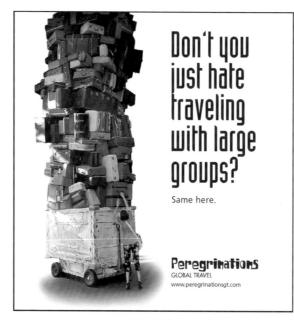

不要小看字型的力量，它比文字本身的內容更能傳達某些訊息。

你所選用的圖像會影響你設計的手法。這個長型的圖像讓我們將之設計成左圖這樣極長型的海報（當某個元素中有一個強項時，就要順水推舟，好好將它發揚光大。在這個設計例中，就是厚實的、高且垂直的特色）。緊縮的標題文字疊成五行，以強調垂直的視覺衝擊效果。這個有點與眾不同的形狀，不管是做成廣告或是海報都會緊抓住人們的目光。

而如果要做成傳統形式的海報，或是要配合傳統的廣告空間，您可以參考我們所做的如上版本。我們將這個圖片盡可能地放大，並讓標題呈現的外型也跟圖像一樣（即複製的手法）。

客戶往往會對這樣縮小的文案很有意見，但絕大多數有網站的客戶可透過網站提供潛力客戶方法，去了解細節和豐富的內容，因而較能欣賞這樣廣告空間的價值何在。

這幅是原始的 stock photo。

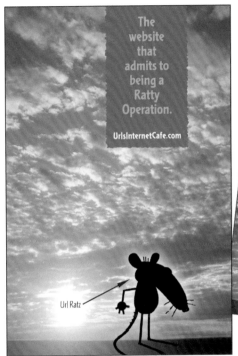

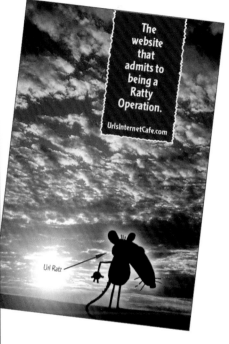

在這個設計例中我們用 stock photo 來為你分憂解勞。原本的圖當中有兩個穀倉的剪影, 要把這個剪影拿掉再加上任何東西的剪影是輕而易舉的事。我們不想遮住陽光, 所以能放 Url Ratz 標誌的就只有右邊了。這樣一來, 標題就只能放這個標誌的正上方了。在這之後, 我們無可避免的就

是在中間的強光當中加上「Url Ratz」這個重點。

不要擔心在用電腦設計前你還沒有想好要怎麼設計。誠如你已經發現的, 直接在螢幕上將這些元素「玩弄於股掌之間」, 會讓你想到一些你沒有開始做就想不到的點子。

這是一個廣告設計方案同時做成黑白和彩色的實例 (不過存成兩個檔)。因為這個特別的照片如此清晰地呈現出夕陽的感覺, 我們的大腦在灰色當中也會看到夕陽的顏色。

129

彩色廣告

色彩的視覺衝擊是強大且極富吸引力的。不管是用多、用少都一樣有效。彩色廣告可以做成各種大小、形狀,為設計者創造一個視覺遊樂場。

色彩心理學很重要,而且會隨文化不同而改變,但大多數的設計者都會依賴直覺及我們自己的個性來為某個專案選擇特定的顏色。我們可以放心地假設,在你的國家你對顏色的反應跟其他人應該相差不會太多。但如果你接的是國際性的專案,就得多讀些色彩相關的心理學。

記得要注意對比與對齊的原則、利用這兩點造成視覺上的衝擊效果,就可以創作出視覺上令人感嘆不已的彩色廣告。

這是另一個設計例子,我們要來看看,在圖片周圍要做出什麼樣的廣告設計肯定會很吸引人,以及如何讓這個圖像和客戶要傳達的訊息有所關聯。

這個保守的、置中的設計版面用了很特別的標題配置來增加視覺上的趣味,並且創造了和這個高度裝飾性的插圖之間的視覺關聯。我們從這個插圖中選擇顏色,好在背景的矩形方塊中做出色彩混雜的效果,也留下一個亮彩區域來擺放文案。這個美麗的圖庫插圖及特別的曲線造型標題,讓這則廣告具有高能見度。

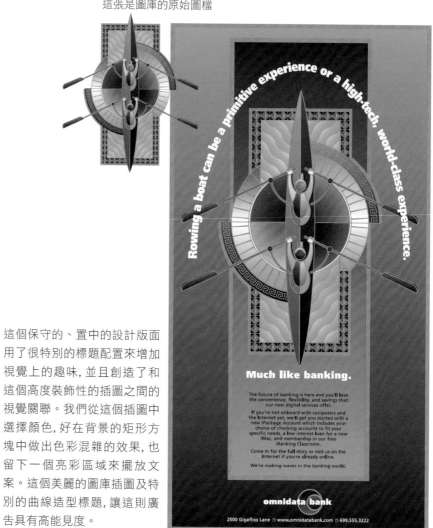

這張是圖庫的原始圖檔

當你設計出可用的版面之後,嘗試各種變化通常可以衍生出最佳的版本。即使完稿日迫在眉梢,數位工具和技巧也能讓各種設計實驗得以實現。小細節的修改和微調也能產生巨大的視覺差異。正上方的範例有一些不錯的元素,但是文字和 LOGO 看起來很混亂。

這個版本將原本無區隔的元素做了較佳的規劃:將內文放在背景形狀上,縮小標題的尺寸並重新排列,然後在廣告最上方的次標題後面重複了背景的不規則形狀。

最後的版本縮小了內文的背景形狀,讓壁畫 LOGO 打破框框、延伸到空白處,藉此加入細微的視覺趣味。讓文字從背景色彩跳脫出來,也為廣告增添了同樣的輕鬆、有趣的感覺。

我們將日期放在不規則的形狀上,讓它更醒目,同時也重複了背景風格。

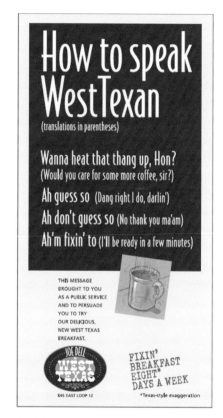

這家咖啡店的地區性特色反映在這則觀光導覽廣告中。第一個版本充其量只是將文案和圖片散佈在廣告版面上而已。幽默的文案很有趣,但是版面設計卻不怎麼吸引人。

我們在上圖中加入了許多對比,將略長的標題文案放在深色的方框中。背景採用了大地色彩,讓廣告看起來更美觀,LOGO 的關鍵字也因為更好的對比而跳出來。

我們對這個版本已經頗為滿意,但是從過去的經驗得知,多嘗試一個不同版本總是值得的。而且我們也開始注意到,所有元素的尺寸都很大,因此出現互搶鋒頭的現象,得挑出一個當老大才行。我們必須決定哪一個是最重要的元素,讓它成為視覺焦點。

咖啡杯的插畫很有趣,但是我們更希望觀眾看到標題。在上面的版本中,標題的第一部份在視覺上佔了很大的重要性。其它的設計元素較小,這不僅讓標題成為視覺焦點,也讓整個作品看起來較不擁擠,而且更為輕鬆有趣。

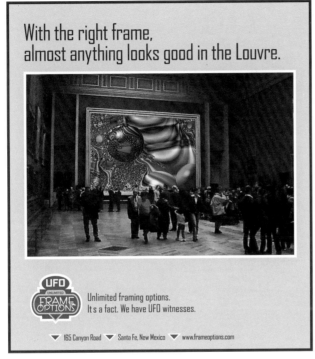

With the right frame, almost anything looks good in the Louvre.

Unlimited framing options.
It's a fact. We have UFO witnesses.

▼ 165 Canyon Road ▼ Santa Fe, New Mexico ▼ www.frameoptions.com

當你創造一個構想時,可以考慮將兩個不相關的圖像或概念組合在一起,做出吸引目光的視覺作品。這張廣告版面相當簡單(靠左對齊),但是照片十分引人注目,而且它和廣告的相對大小創造了絕佳的視覺震撼。

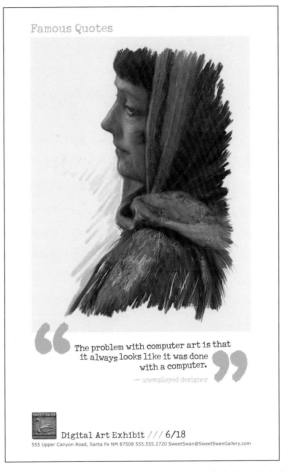

Famous Quotes

The problem with computer art is that it always looks like it was done with a computer.
— unemployed designer

Digital Art Exhibit /// 6/18
555 Upper Canyon Road, Santa Fe NM 87508 555.555.2720 SweetSwan@SweetSwanGallery.com

不協調性可以引人注意。電腦做出的影像和標題中無知的引言形成了概念上的對比,傳達出電腦藝術已成熟的訊息。超大的引號和影像的重疊創造出單個視覺印象,大片的留白將它和最下方的客戶資訊區隔開來。

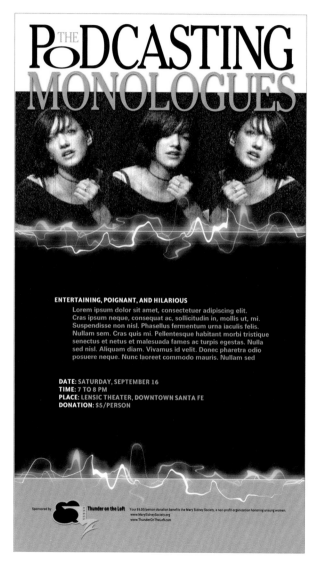

單人表演的視覺形象同時是標題也是 LOGO 。標題使用了很典型的字型，若不是極度壓縮的「O」和插在字元之間的小「The」一字，看起來會十分普通。

將標題重疊在照片上方，除了打破版面看起來只是將元素堆疊起來的平庸感，也能清楚地將不同的元素整合起來。

下面這張表演者的影像來自 DV 影片。在擷取靜止畫面前，我在影片上套用了「古早膠片」濾鏡。

在尋找能夠象徵 Podcasting（譯註：iPod + Broadcasting，「播客」，一種新興的網路收聽廣播方式）的圖像時，我也到 iStockPhoto.com 搜尋了關鍵字「wave form（聲波）」。

我在內文的標題和下方的贊助廠商說明區重複使用了淺褐色，將散落各處的元素串連起來，成為單個視覺元素。

在小幅廣告的版本中，我將淺褐色放在影像上方，給予視覺上的連貫性，同時也將白色的文字和標題/ LOGO 突顯出來。

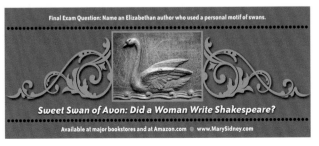

這個系列是為一本研究 16 世紀女性的歷史書籍所製作的小型橫幅廣告, 刊登在大專院校的新聞網站上。為了和目標族群（學生）產生共鳴, 我們用期末考題的方式呈現標題, 也暗示出本書的爭議性。

我們用了大型的裝飾花紋來吸引注意力, 並傳達書中探討的時代氛圍。深色加深色的配色（土黃色的裝飾紋放在深灰色背景上）和白色文字產生強烈對比。

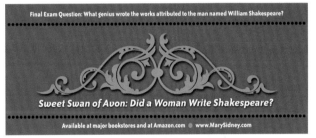

這則廣告可以輕鬆地轉成黑白, 以便刊登在學校的報紙上。

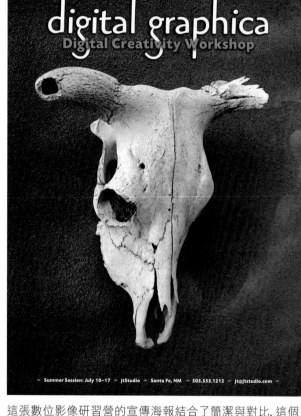

這是我用 Photoshop 修改
之前的原始平凡照片。

這張數位影像研習營的宣傳海報結合了簡潔與對比, 這個
強烈視覺效果的方法總是出招必勝。這個版本的文字處
理雖然有趣, 但是其尺寸和特別的字型卻會和頭骨照片互
搶鋒頭, 標語的顏色也和海報的顏色互相衝突。

在這個版本中, 文字較不搶眼。上方和下方的黑色陰影為文
字提供了強烈的對比, 這些區域也在視覺上將活動資訊獨立
出來, 和活動照片做區隔。我在 Photoshop 的多個色版中, 運
用加深工具塗抹的技巧, 用將頭骨中潛藏的顏色突顯出來。
頭骨和背景的特殊上色創造了強烈的視覺衝擊。(你有沒有
看到眼窩裡的鳥巢?)

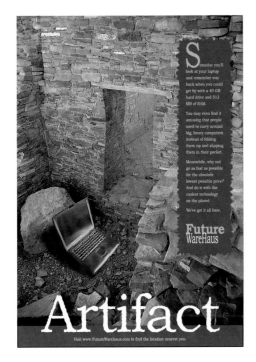

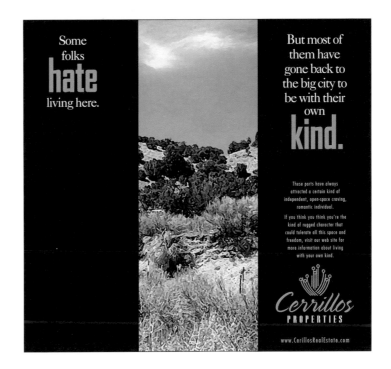

在古老廢墟場景中的高科技象徵, 加上白色標題和強烈彩色照片之間的對比, 創造出令人印象深刻的影像和吸引觀眾閱讀的廣告。為了將照片的效果發揮到極限, 我們將它盡可能地放大。雖然文案有些冗長 (以廣告而言), 但是透過背景的形狀, 文案和 LOGO 在視覺上結合成了單一元素。大大的「S」是個有趣的彩色裝飾, 平衡了文案結尾的厚重 LOGO。

亮白色的單字標題橫掃了整張版面。我們修改了字型的邊緣, 加上了一點「古老」的感覺。我們也縮短了照片的下緣, 並加上深藍色的橫條以增加標題和小字體的可讀性。

這則房仲業的雜誌廣告使用特殊的三欄設計, 將出人意表的標題和主圖、文案分開, 吸引了觀眾目光。

我們摒棄了尺寸一致的大標題, 改用字體大小和樣式的對比來做出強烈的視覺效果。我們將標題的前半部放在左欄的上方, 將它獨立出來, 成為戲劇性、引人注目的元素, 並強調一個爭議性的字眼以吸引觀眾的視線。我們在右欄中使用同樣的強調手法 (重複性), 為這兩欄創造了強烈的視覺關聯性, 並在兩個訊息之間插入一張漂亮的圖片。

多參考・多思考

誠如你所見，廣告無所不在，但是我們通常沒有意識到廣告如何影響著我們，甚至沒有注意到自己看到了哪些廣告、忽略了哪些廣告。如果你負責廣告創作工作的話，你就得開始注意每個人對廣告的反應，並留意哪些可行、哪些不可行，至少就視覺上而言。

設計練習：每天不管你到哪裡，剪下廣告仔細觀看。將傑出的報紙黑白廣告、銅版紙雜誌上的黑白和彩色廣告收集起來。將每則廣告出色之處寫下來。是標題文案吸引了你的目光嗎？標題的字型和排版是否吸引你呢？在你注意到文案內容前，是否先注意到了有趣的視覺影像呢？版面構圖是否特殊、引人入勝，或者出乎意料呢？

尋找不怎麼成功的廣告也能達到教育效果。為什麼不成功呢？是字型的選擇嗎？還是版面過於單調或過於炫目？（兩者都會讓你的視線逃之夭夭。）設計元素是否散落整個畫面，未經悉心考量以將相似元素歸類在一起呢？是否有不需要的垃圾擠爆了版面？廣告的對齊方式為何？是否有數個置中的元素，但中央基準皆不同呢？是否有東西卡在角落？留白空間是否未經規劃，造成視覺上的不流暢？還有，何謂不「成功」呢？廣告雖不美觀，但是否已將訊息傳達給目標群眾了？或者它並未傳達給正確目標市場，因為廣告並沒有反映出它所宣傳的商品品質，所以該看的觀眾不會去看呢？

別只注意你個人喜歡的廣告，你平常不會注意的重金屬樂團廣告或許很不錯，你得觀察廣告對其目標群眾來說是否吸引人。很多球賽時段播出的廣告，某甲視若無睹，但對某乙卻是正中下懷。要創造有效的廣告，就得非常留意其他人的反應。

9. 廣告看板和 其他大型輸出

在很多鄉下地方,廣告看板其實比你想像的要便宜,你不妨去詢問一下。戶外廣告看板有兩種基本類型,在你的廣告看板案件中,依據其特性之不同和預計使用的數量,你可能會選擇其一或兩者並用。

大型海報(Poster panel)印製成條幅狀,張貼在看板地點。大型海報是一種很有效的密集性廣告(整個市區或全國各地的短期張貼)。

大型看板(Bulletin)有數種形式。你可以製作一張具彈性材質或者 PVC 背膠的廣告,然後施工於佈告欄上。大型看板通常比大型海報的張貼期間久,能在關鍵地點產生強大的效果,通常搭配海報廣告一起進行。

在開車經過市區或鄉下時,你可能會看到這兩種類型的戶外看板。若想了解製作看板的細節,你可以打電話給當地的戶外廣告公司,或者上網搜尋「大型看板」。

別做出戶外的「公司簡介」

廣告主經常犯的一個錯誤, 就是在戶外看板中放入太多的資訊。不要將它變成滿是細節和訊息的公司簡介, 這樣戶外廣告才會有效。

最有效的戶外設計結合了簡潔和視覺衝擊, 而這兩者之中最重要的就是簡潔。請謹記, 你的觀眾正駕車呼嘯而過（除非你在高速公路最會塞車的路段, 付了高價購買廣告位置）, 如果看板能讓他們瞄上一兩眼, 你就該竊喜了。無論你多麼想在看板中加入聯絡電話, 千萬別這麼做。試問你會冒著生命危險翻出紙筆, 只為了抄下看板上的電話號碼嗎？每當我們看到看板設計中塞進了電話號碼, 總是好奇這位不可思議的樂觀主義者到底是設計師還是案主。這麼明顯的概念聽起來可能挺可笑的, 但是當我們告訴客戶太多東西會讓整個看板無法閱讀、完全無效, 而且浪費金錢時, 有時卻還是無法說服他們。

這則戶外廣告有一些不錯的元素, 但也有一項很普遍的缺點: 太多資訊, 無法在幾秒鐘內吸收。

我們的第一步是除了絕對必要的資訊以外, 其餘東西全數去掉, 然後選擇一個即使從遠距離觀看也簡單好認的西部牛仔圖示。這一個版本比塞滿資訊的看板好太多了。

我們改變了部分的文字大小, 並加入了虛線, 將帽子和活動名稱及構圖串連起來。虛線看來像是牛仔衣的車縫線, 增添了一點裝飾感。我們在帽帶處加了一點顏色, 以收畫龍點睛之效。

接著, 我們移動了一下虛線的位置, 並縮小了日期的尺寸。這個版本簡潔有力, 一瞥之間就可以讀到整個訊息。

雖然電話號碼在戶外看板中通常派不上用場, 但如果網站名稱易讀而且容易記憶, 我們便會將它加入。如果你有一個簡單又簡短的網域名稱, 它便是個很有價值的元素。現在簡短的看板訊息在告訴著我們:「所有你想知道的訊息, 包括每日更新的照片和地圖都在我們的網站上, 欲知詳情, 請造訪 RailTrail.com。」

只要多付一點費用, 大部分的戶外看板可以加上一些「裝飾」。在這個範例中, 我們將帽子延伸出看板的形狀之外。特殊的看板形狀引人注目, 因此可以增加視覺效果, 這個技巧也讓我們將圖片放得更大。

假如預算允許我們使用突出版面之設計的話, 我們現在有了一個絕對會被看見、被閱讀的看板設計。

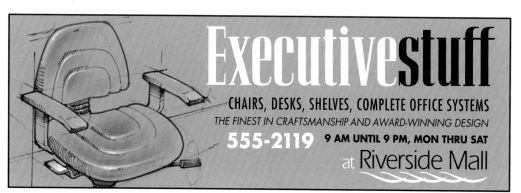

如果你在設計中加入了太多不必要的文案,看板的有效性會降低,視覺上也會是一團糟。這是個貼在戶外看板上的公司簡介。把所有多餘的資訊去掉吧!

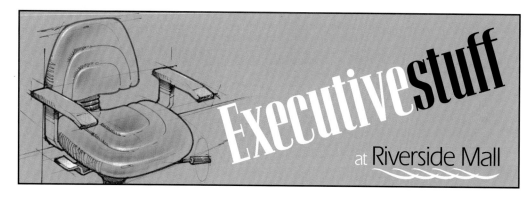

為了將這個設計變成有效的戶外看板,我們用這個傢俱店的 LOGO 做為標題,插畫和版面為這家店塑造了新潮、設計感、現代感和流行先驅的感覺。傾斜的文字元素出人意表,有助於吸引駕駛者的目光。

這個清爽、簡化的設計增添了可讀性、高級感和獨特風格,遠勝過大量資訊的表面優點。

帶來視覺震撼的戶外看板

沒有其他的廣告媒介能帶來這麼強烈的視覺震撼了。將訊息放大
可以為你的客戶帶來絕佳的視覺效果,同時也塑造了具有高度可讀
性、辨識性和記憶度的形象和特色。

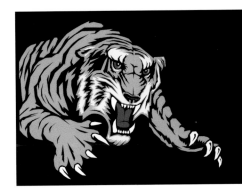

這是一開始的構想。我們很喜歡這隻老
虎,但是感覺還不夠威猛。如果依下圖
將牠放大的話,看板上雖然只能看到一
部份的老虎,但是觀眾會在腦海中自動
加上爪子和身體。因此,我們事實上得
到了更多的空間:所有的想像空間。而
且是免費的!

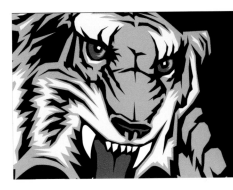

這張色彩鮮豔、戲劇性的圖片善用了它
與黑色背景的強烈對比。將老虎放大不
但簡化了圖片,同時也讓牠看起來更威
猛有力。

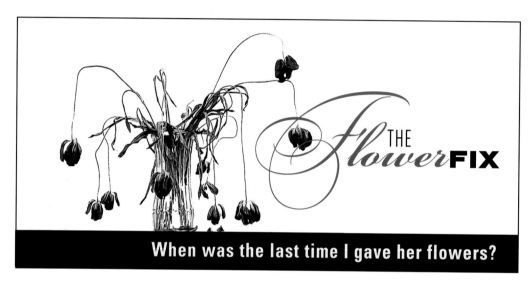

這個構想將簡潔、一張出乎意料的影像,以及白色背景和枯萎花朵的強烈對比組合起來。這樣的組合絕對會吸引潛在觀眾的注意力。

LOGO 裡的字型對比也增添了視覺趣味。水平橫條與次標題的鮮明對比突顯出訊息來。

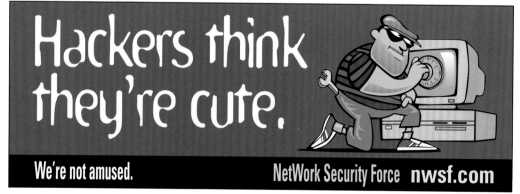

幽默感總是引人注意。它可以存在於插畫中或是標題文案中。即使客戶的商品或服務極為嚴肅,幽默感也能以對比的方式傳達出客戶的訊息。

在這個範例中,次標題和看板底部的橫條之間的強烈對比引人注目。主要圖片區域的深色背景營造了可疑的情緒,也讓標題橫掃了整個版面。特殊的字型增添了視覺趣味,能抓住觀眾視線。

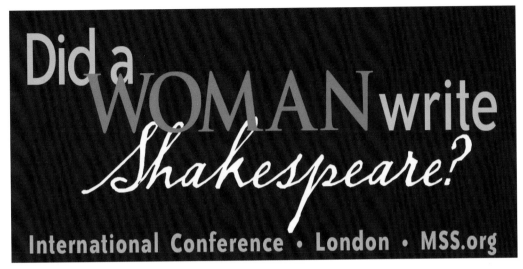

簡潔有力和視覺震撼永遠有效。這個問題本身就足以引起爭議了,還需要圖片嗎?

正如這張看板所示,數位藝術博物館正在舉辦數位卡通藝術展。插畫的巨大特寫強調出參展藝術家的繪畫風格。

和老虎的看板一樣,觀眾會自行想像剩下的臉部和頭部,使視覺空間遠超過我們付費的看板空間。

Teen Help Line

555.1745

Talk it out with teens who've been there.

在本章一開始， 我們曾建議你別浪費時間把電話號碼放在戶外看板上， 不過萬事皆有例外， 只要發揮一點創意，你也能達到很好的效果。

這個戶外廣告的配色讓電話號碼在腦海中形成有聲語言。

Teen Help Line

five, five, five
seventeen forty-five

同一系列廣告的另一個看板沿用了電話號碼， 但這次是以文字而非數字呈現。排版簡潔有力， 確保看板能抓住觀眾的注意力。

在密密麻麻、呼嘯而過的廣告世界中,簡單的視覺效果加上精簡而基本的文案,可以產生立即的溝通效果。

背景的漸層色吸引了駕駛的注意力,也為右側的標題和 LOGO 提供了強烈的對比。

粗體字、簡潔,加上令人意外的顛倒圖片,讓這個戶外設計既引人注目又具娛樂效果。將背景分割為兩個顏色增添了視覺趣味,同時也解決了將 LOGO 放在黑色背景上會看不清楚的難題。像這樣的解決方案常常會衍生出原本沒有想到的設計。

多參考‧多思考

如果你住在大都市或市郊，你會看到許多大型海報和戶外看板。在小鄉鎮中或許看不到很多大型看板，但是你仍然可以在設計書籍和年刊裡看到許多很棒的設計與靈感。

設計練習：留意你所看到的每個看板。身為駕駛者的你，是最好的評論家。它是否吸引你的視線？你能讀到訊息嗎？看板上是否有太多不必要的資訊？看板的訴求是否清楚？如果上面有方向指示的話，你是否不用抄下來就能跟隨它的指示呢？即使你最近沒有創作看板的計畫，也可以訓練自己留意一下設計之成敗因素。如此一來當你接到看板案件時，你便做好了萬全準備。

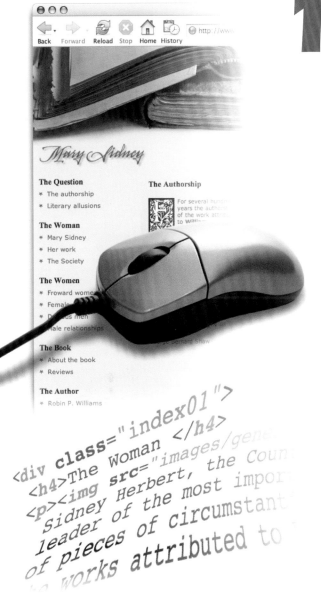

10.網頁設計

專業的網頁設計需要運用各種訓練、技巧和天賦。傳統的設計技巧很重要，但是對於網頁設計技術層面的全盤了解也同樣重要。你不需要成為專精的程式設計師，但是對於 HTML 和 CSS 的紮實知識是不可或缺的，因為你常常必須因應網路科技的限制和挑戰而做出設計決策。這裡所說的網路科技包括了創造網頁外觀和功能的語言（程式碼），和許多經常錯誤解讀程式碼的各種網頁瀏覽器。

當然，整個網際網路就是一個巨大的網頁設計作品集。在你瀏覽一個個的網站時，多注意一下它們的設計。你可能會注意到，大部分的新網站都是使用典型的 CSS 版面設計：內容有固定的寬度限制、包括了可伸縮與固定欄位的多欄版面、CSS 式的連結和按鈕取代了圖形、在版面上有固定位置的元素、當頁面內容捲動時背景會固定不動…等等。

這個單元太短，我們大概需要多個數千頁才能涵蓋網站建置的細節。沒關係，除了本單元的範例之外，我們另外安排了數以百萬計的範例，你可以上網去看看:)。

149

基本原則

設計網站時, 有許多視覺和技術上的項目要考量。以下是簡短的幾個重要項目:

尊重原始碼及其能耐

網頁設計（視覺層面）和網站建置（技術層面）密不可分, 在過程中會不斷影響彼此。擁有越多技術知識, 便會成為越出色的設計師。你的設計會有更佳的功能, 也會更容易製作。

即使你只想「設計」網頁然後交由別人去「製作」, 請盡量去了解製作的流程。了解網頁設計的結構和限制, 有助於確保你的構想能夠實現, 而不會被某位美感不符合你預期的程式人員修改得面目全非。

清楚呈現網站目的

你的設計要讓訪客對網站提供的訊息、商品或服務等一目了然。

速度為首要考量

別讓訪客苦候 Flash 檔案下載完成。Flash 效果的確很棒, 但前提是不能考驗訪客的耐性。

謹記基本設計原則

版面配置要有清楚的組織規劃, 謹守對比、對齊、重複和類聚的原則, 並強調出最重要的資訊。在配色上要有節制。比起讓人眼花撩亂的色彩, 僅使用幾個顏色會來得更吸引人而且美觀。

運用基本的「使用者介面」準則

謹守簡潔和一致性。一個網站上的所有頁面應該有一致的外觀, 選單應該符合直覺（清楚易懂）、相似（整個網站要使用相同的選單系統）, 以及體貼（頁面之間一定提供連結）的要求。

細心照顧你的文字設計

當你製作包含文字的圖案時, 別忘了運用平面設計的文字設計準則。

文字之可讀性

超小的文字看起來的確很酷, 也可以創造出寬闊的設計空間, 但是對於視力不佳人來說, 它也很煩人。很多網站提供訪客放大文字的功能, 但是最常出現在 Flash 網站的細小文字卻無法放大。對使用者最友善的設計才是首要考量。

校對並測試網站

你的網站一定會有打錯字或文法錯誤的地方。請幾個人為你校對, 並在 Mac、Linux 和 Windows 等不同平台上, 用最普遍且受歡迎的瀏覽器多方測試你的網站。

不要煩人

> 不要使用跑個不停、干擾可讀性、又考驗耐性的惱人動畫。使用得宜的細微 Flash 動畫才是王道。

> 有著浮雕邊緣的水平線和表格令人胃口全失, 這是 90 年代的古早產物了。

> 不要使用免費下載的粗糙動畫, 像是飛進信箱的彩虹和郵件等。

CSS 設計

網路科技在不斷變革中。過去我們用 Photoshop 設計圖案,將它切割好,然後將一張張放入網頁的表格中,用表格將圖片拼湊在一起,保持在正確的位置上。有些表格欄位放了文字和圖片,有些欄位塞進了小小的透明空白圖,以免空白欄位縮擠在一起,搞砸了版面設計。

雖然現在這個技巧依然行得通,但是有個更好的方法叫做 CSS(Cascading Style Sheet,串接式樣式表)。一個外部 CSS 檔(CSS 碼也可以嵌入網頁的 HTML 檔中)可以描述網頁中所有元素的外觀和位置。包含所有網頁內容的 HTML 檔案會套用外部 CSS 檔的設定。

CSS 的目的是將頁面內容與設計外觀分開,讓你輕鬆快速地對整個網站進行樣式的更改。

想了解這個概念的話,請造訪 cssZenGarden.com(如下圖)。Zen Garden 頁面的外觀是由一個外部 CSS 檔所控制的。要改變頁面的外觀的話,使用者可以在樣式清單中選擇其一。頁面的內容(文字)保持不變,但是排版和設計會大幅更動。在此頁的 HTML 檔中,每個部份或元素都有一個名稱,外部 CSS 樣式載有每個元素之外觀和位置(有時會有動作)的指令。依據你選擇的樣式,頁面會看起來完全不同,因為每個 CSS 樣式的指令都不同。

CSS Zen Garden 網站包含了一列樣式清單。點按樣式的名稱可以將此樣式套用到目前的頁面上。

我套用了「Dark Rose」樣式,給頁面一個完全不同的外觀,但內容仍維持不變。

不使用表格的 CSS 網站有許多優點。CSS 網頁下載速度比使用表格的網頁來得快，尤其是有一層層複雜表格的網頁。CSS 網頁的原始碼較短，因為許多必要的碼都存在外部的 CSS 檔中。對大型網站來說，這意味使用（需付費）的頻寬較少。還有，CSS 網在諸如 PDA、行動電話，以及讀幕機（殘障人士使用）等其他裝置上也比較容易顯示。此外，減少 HTML 原始碼也可以提升網頁在搜尋引擎中的排名。

這個 Zen Garden 頁面使用了「Dazzling Beauty」樣式。

相同的 Zen Garden 頁面，但樣式為「Mozart」。

設計、設計、設計…

設計入口網站是你應該經常造訪的資源，它們展示了出色的網站設計。如果你在創作某個案件時遇到靈感枯竭的情況，看看這些網站，搜尋一些點子。不要模仿他人，但是你可以拿這些網站當做靈感。

這些網站很多在視覺上和技術上都非常出色，但不適合大部分的網站。事實上，有些很酷的網站有嚴重的使用性缺點。但無論如何，這些網站都可以重燃你的想像力。

以下是幾個提供全球各地精彩設計點子的設計入口網站：

CoolestDesigns.com

CWD.dk（Cool Web Design）

E-Creative.net

LinkdUp.com

Lookom.com

NetDiver.net

NetInspiration.com.ar

StandOutAwards.com

流程

流程

這個部份為將構想化為網站的過程提供了一些建議。你個人的工作流程可能會隨著經驗慢慢累積而有所改變,不過下列幾項值得你試試。我們鼓勵你找出適合自己的方法。

擬草稿

很多設計師深信將構想畫在紙上是很重要的。在你打開電腦之前,先為版面配置擬出一系列的小草稿。如果小草圖看起來有潛力,你可以進一步繪製精細的草圖或用 Photoshop 做出設計圖。

這些縮圖草稿也是理出頭緒的好方法。讓你的想法流動,簡單快速地畫出草稿。

你會注意到當你將想法畫出來時,你會想到更多點子,然後會改進原來的想法。在這個過程中,你可能會意識到有些很棒的點子是行不通的,或者製作起來太困難(甚至不可能)。用這個草稿階段做為你個人的發想步驟,在紙、筆和你自己間來回激盪出構想。

描繪一個全 Flash 的網頁草圖。頁面元素的位置將利用 Flash 的ActionScript 來計算

Flash 相簿的版面配置

HTML/CSS 版面配置

你可以用自己的文字和圖片來修改「Halo Left Nav」範本,也可以刪除原有的元素,加入其他東西,或修改顏色。如果你想從空白頁開始的話,你可以新增一個 HTML 文件,然後將上述的 CSS 元素加進去。

當你在 Dreamweaver(Adobe 的網頁設計軟體)製作一個新的 CSS 文件時,你可以從數個 CSS 版面範本中進行挑選。在上方的「新文件」視窗中,我們選擇了「Page Designs(CSS)」,然後套用「Halo Left Nav」範本(顯示在右側)。

製作版面配置

製作網站版面有許多方法。如果你要將設計呈現給客戶看,或者你只是想多試試版面設計,最普遍的方法是在 Photoshop 中製作。

設計稿完成時,你可以將它儲存成 JPEG 檔然後 email 給客戶,或者你也可以上傳到網路,讓客戶進行瀏覽。

正如本頁的範例所示,網頁設計軟體(如這裡顯示的 Dreamweaver)提供了範本和視覺輔助,協助你製作出各種不同樣式的 CSS 版面。

Dreamweaver 可讓你將文字和圖片放在「圖層」中,然後拉曳到頁面上的任一位置上,Dreamweaver 會自動產生描述每個圖層位置以及諸如字型、顏色和大小等的 CSS 碼。這種網站結合了傳統 HTML 和 CSS 碼,被稱為「過渡型(Transitional)」網站。

網頁規格

標準的網頁圖片應該設定為 72 ppi（pixels per inch, 像素／英吋），色彩模式為 RGB。

頁面尺寸是個頗難處理的主題。每個人的螢幕尺寸各有不同、解析度設定也不同。有些人將瀏覽器視窗設為全螢幕, 有的人則喜歡小一點。這意味著在這些設定各異的電腦上, 你的網站看起來會有些微差距。這個問題沒有完美的解決方法, 所以大部分的設計師會妥協地使用符合大部分訪客需求的頁面尺寸。

符合大部份螢幕的頁面尺寸是 800 像素寬、600 像素高。800 像素包含了瀏覽器右側捲軸的 25 像素寬度, 所以你應該將所有重要的內容限制在 775 像素以內。

網站選單應該永遠位在看得見的地方, 別讓訪客拉動捲軸去尋找選單！我們喜歡將給人第一視覺印象的首頁設在 800 x 600, 其他頁面的長度則有更多彈性。

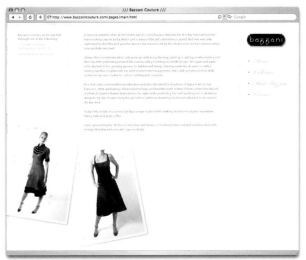

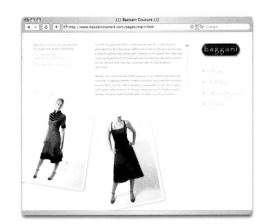

這個網站設為800 x 600, 在同樣設定的瀏覽器中, 看起來大小剛好。

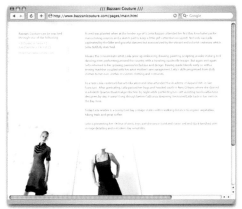

這些範例顯示一個設為1024 x 768的網站（上圖）在標準的800 x 600的瀏覽器視窗中開啟的情況（下圖）。因為位置的關係, 選單消失不見了。

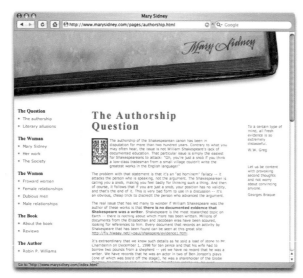

這個內頁的 CSS 選單位於左側, 簡單清爽。

這個網站在頁面上方用了水平的 CSS 選單。細緻的 Flash 動畫和現代感的圖片營造了專業的技術和設計能力的氛圍。

選單系統

選單是訪客與網站互動和瀏覽的媒介, 訪客和網站之間的橋樑。對一個成功的網站來說, 使用簡便的選單是不可或缺的。如果你的選單無法正確運作、不夠清楚, 或著太過複雜, 訪客便無法前往你精心設計的內頁。

從首頁開始, 選單就應該清楚可見並符合直覺, 這是十分重要的。訪客要能夠立即了解如何使用選單, 所以設計必須簡明易懂。沒完沒了的下拉或彈出式選單、複雜、躁動的 Flash 只會增加訪客使用上的困難。Flash 和 CSS 彈出選單可以是十分有效的, 但記住前提是必須簡潔、高雅。

選單系統的外觀通常會受到目標群眾的影響, 但是一般而言, 你可以問問自己下列的問題: 是否一瞥之間就能知道想找的東西在哪裡?按鈕或連結是否一看就知道是按鈕或連結?沒有太多上網經驗的訪客是否能輕易地瀏覽這個網站?

選單系統應該在每一個頁面上提供每個項目的按鈕或連結(請注意, 我們說的是每個項目, 不是每個頁面)。若要測試你的選單, 找個不熟悉你案件的人, 請他告訴你選單好用與否。他們的意見會讓你明白哪些可行, 哪些不可行。

在大部分的情況下, 不要自創沒有人看過的新型選單概念。選單設計應該符合直覺、友善, 而且熟悉。

當滑鼠移到彩色方塊上時，這個極簡的 Flash 選單會出現對應的註解。這個設計之目的在營造高尚設計和創意解決方案之感。

這個網站的選單在左側，但是很擁擠，顏色看起來很陰沈。選單上的強調色彩並不美觀，整體的視覺印象並沒有應有的高雅之感。

內頁的選單很相似（重複和熟悉），但是加了一點變化：當滑鼠移到彩色方塊上時，註解會出現在選單右側。

重新設計的頁面將選單簡化了，並將次項目隱藏在彈出選單中。配色更改了，部分的文字也被移動了，避免將頁面上方的主要活動圖示擠得水泄不通。

有時候「沒有設計」比糟糕的設計來得好。你比較想閱讀上面哪一個版面？哪一個看起來比較專業？

文字考量

網頁中,文案的單行字數會影響可讀性。很長的文字很難閱讀,因為當你的視線從行尾跳回到左側時,很難看出接下來是哪一行。短一點的字數長度會比較容易閱讀。

文字和背景的強烈對比是絕對必要的。試試閱讀和背景有相似強度的文字,例如藍色背景上的紅字,既乏味又累人。

當文字出現在形狀當中,不要將文字擠得滿滿。如果你的文字是在一個形狀內（例如一個方框）,加進一點內距（Padding）,給文字一點呼吸的空間。文字旁邊也別擠滿圖片,周圍的額外空間讓文字看起來更引人入勝、更容易閱讀。

重疊在紋理或花樣背景上文字難以閱讀。有時候根本無法閱讀。首要考量是利用好的對比和簡單背景以達到最佳可讀性。

在下圖範例中,我們使用了協調的顏色,對比強烈,可讀性高。

CSS網站

CSS 的使用程度取決於你的技術, 但是它已經成為製作網站的標準方式。CSS 設計讓 HTML 原始碼更有效率、更易閱讀, 而且更容易更新。

檢查 CSS 網頁

如果你使用 CSS 的話, 你可以「檢查」你的網頁, 以確認頁面顯示正確。要檢查的話, 可以前往 http://jigsaw.w3.org/css-validator, 輸入你的網址, 然後按下「Check」鈕。傳回的畫面會列出檢查結果, 點按「valid HTML」連結（右側畫圈處）就可以查看原始碼的問題。

檢查結果頁面（右下圖）列出了送檢頁面的原始碼問題, 並提供修正問題的資訊。

在有些情況下, 你需要在版面上使用傳統的表格。舉例來說, 當你需要整理大量的列表資訊時, HTML 表格是最容易的方法。如果你不習慣使用純 CSS 來製作表格類的資訊, 你可以製作傳統的 HTML 表格, 然後將它放在 div 標籤中, Dreamweaver 將這個 CSS 元素稱為「圖層」（Layer）。

無論頁面排版使用的是 CSS 或表格, 你都應該用 CSS 來設定文字的大小、顏色、行距等, 因為它為文字的外觀提供了極為靈活的操控性。如果你製作的是外部的 CSS 檔（而非嵌入原始碼的內部 CSS）, 那麼任何 HTML 檔案都可以指向它。當你修改 CSS 樣式時, 這些變更會立即套用到所有使用這個外部 CSS 檔的 HTML 檔上, 靈活度相當地高。

上圖為 CSS 搭配 HTML 表格的頁面。在原始碼中,表格是放在 CSS 的 div 標籤中,以定義表格位置及外圍邊界等其他屬性。

這個網站是關於一位 16 世紀女性的研究。圖片和文字營造了時代氛圍,并然有序的排版使資訊的呈現清爽不擁擠。

ShimaStyle.com 的蒙德里安(Mondrian)風格呼應了主打提包款式的外觀與風格,同時提供了高尚而現代感的排版方格。灰色背景讓商品色彩主宰頁面,成為視覺焦點。

Flash 網站

在經驗豐富的 Flash 設計師手中, Flash 的動畫和技術能夠創造娛樂效果, 並以清楚而吸引人的方式傳達出你的訊息。

雖然許多人仍在製作典型的 Flash 網站（每個頁面、前導頁（intro）和許多會動的小東西都是動畫）, 目前的趨勢是減少整體性的 Flash, 而強調單一的重點與內容。

這樣的優點是在擁有較多設計掌控的同時, 瀏覽起來也可以和 HTML 一樣快速。你可以控制物件下載、出場和動作的方式與順序。透過使用 Flash 檔載入其他 Flash 檔的方式, 可以讓每個單元流暢地轉換到下一個單元, 而不必將每個單元的 Flash 檔嵌在不同的 HTML 檔中, 這將提供訪客更緊湊的觀看經驗。

設計 Flash 網站要考慮的一點, 是搜尋引擎指向特定內容的能力有限。為搜尋引擎編寫目錄的搜錄程式（Meta-crawler）無法讀取 Flash 檔案中的連結或內容。

這個視覺豐富的網站有著足夠娛樂觀眾的 Flash 動畫, 但不會過於累贅。

當滑鼠移到連結上面時, 文字會變亮並稍微移動。主圖中的珠寶會閃爍, 當你點按照片時, 它會變模糊, 然後開啟在新視窗中。

當有人提到全 Flash 網站時，大部分人會想到每次造訪網站就得等待很久的下載時間和很長的動畫。這些固有的印象在過去或許沒錯，但是現在的 Flash 早已擺脫這樣的臭名了，你甚至可能看過 Flash 網站而沒有意識到他們使用了 Flash。Flash 技術雖以精細複雜的動畫、影片串流（Streaming）和 3D 運算而聞名，它同時也是製作互動頁面的絕佳工具，能夠提升溝通效果，並透過特殊而令人印象深刻的方式傳達訊息。

圖片和選單之優雅設計和細緻動畫，讓訪客立即明白這是一個高級設計公司。在首頁提到的大牌客戶也有助於營造此印象。

這個令人目眩神迷的網站是一位喜好天文的網頁設計師所架設的。前導頁的中央是星雲和銀河系的動畫。不會過度顯眼的動畫增添了美感和神秘感，吸引訪客進入。內頁設計是設計良好的 CSS 頁面，並沒有包含 Flash 動畫。

designed by DNA Communications

KenKay Associates 網站在轉換到新頁面時, 主圖會有溶解效果。每個頁面間相似的視覺結構和規劃, 讓整個網站容易閱讀和瀏覽。

這個兒童網站的 Flash 物件會跳入頁面中, 為它增添了趣味。其中的一個單元有放大鏡, 可讓小朋友在頁面上到處拉動。

163

資料庫驅動的網站與CMS

資料庫驅動（Database-driven）的網站與儲存在伺服器上的資料庫資訊進行互動。資料庫可以由許多人進行更新維護。資料庫網站接到呼叫時會呈現特定資訊,而非將所有資訊放在固定的頁面上。這些網站可以收集或儲存資訊,在使用者提出要求時會顯示出資訊。在現今的網路上,資料庫網站占了很大的一部分。這種網站事實上可以利用儲存在資料庫裡的最新資訊,以動態的方式（即時）製作出網頁。

你或許沒有意識到,但是你一定造訪過這類網站。Amazon、eBay和你的網路銀行就是幾個簡單的例子。

一般來說,當網站需要即時回應,或者其龐大資料量為人力無法負荷時,資料庫就會被整合到網站中。或者,如果你的網站含有需要經常更新的資料時,資料庫的解決方案可以自動將資料更新。每當有大量資料必須儲存然後呈現在頁面上時,資料庫整合就是最好的解決方法。

mySQL是一個免費的開放碼資料庫程式,可從網路下載。Flash和HTML／CSS網頁都可以和它互動。在網路上可以很容易地找到mySQL的教學、資源與討論區,協助你進行學習。

這個會議網站很龐大,包含許多經常更新的資料。原來的網站被重新設計過,整合了資料庫和CMS,讓各個會議工作人員能夠在任何電腦的瀏覽器上更新網站。會議高層人員有個別的密碼,可以隱密地讀取資料庫彙整的敏感資料,如線上付款的信用卡資料和會議的財務報表等資訊。

負責維護這個網站的工作人員前往 Site Administration 頁面登入,然後選擇他們要編輯或更新的部份。

這個網頁它提供了可編輯區域,用來更改頁面的文字。

CMS指的是 Content Management System(內容管理系統),目前在網站建置上十分受歡迎。CMS 提供了簡單的方式,讓非技術性內容的提供者在不懂 HTML 或網頁設計的情況下,也能夠新增或編輯內容。有權限開啟 CMS 範本的任何人,都可以針對特定區域進行變更。網站管理員決定誰能進入頁面上的某個區域,以及進行何種變更(僅有文字,或者文字與圖片皆可)。

要建立內容管理系統的話,你得和程式人員一起合作,或者查看一下 Adobe 的 Contribute 軟體。它可以配合 Dreamweaver,製作出可以在任何電腦的任何瀏覽器上編輯的網頁範本。有權限的人可以開啟頁面範本然後更改指定區域的內容。網站管理員(或設計師)可指派網頁的哪些部份可供編輯。

以範本為基礎的設計

今日的網頁設計師比過去更需熟悉語法和程式, 因此有越來越多的網站為資淺的設計師提供了可以編修的預製網站。有些網站範本是免費的, 有些則需付費, 價格從 $30 美金到 $1,200 以上。你可以上網搜尋「CSS templates」。

修改範本以符合你自己的案件是一個學習 CSS 設計的好方法。範本通常包括了圖片、可編輯的原始 Photoshop 圖檔, 甚至完整的 Flash 動畫。

你可以從造訪 4Tempates.com 或 TemplateStore.com 開始著手。另外也有許多網站提供免費的範本、建議和各種功能的使用教學。

CssZenGarden.com 和 aListApart.com 就是兩個很棒的 CSS 學習網站。

這個範本是以美金 $30 在 4Templates.com 購買的。你可以進行修改以符合案件所需。除了 HTML 檔, 你也會拿到原始的 Photoshop 圖層檔、網站的 Flash 版本和非 Flash 版本（假如範本中含有 Flash 元件的話）、CSS 檔, 以及範本所使用的 TrueType 字型。修改範本可能會是個令人倍感挫折的過程, 但也是個學習如何建構網站的好方法。

這是 4Templates.com 的另一個範本。你可以開啟附上的 Photoshop 圖層檔, 並在紅色區域內加入你公司的 LOGO。

11.
目錄與索引

對於目錄與索引，大部分的人不會想太多，但有些設計師卻很喜歡從事這類設計。發揮創意的方法有千百種，但是要先瞭解你的軟體才能輕鬆地實現你的創意構想。

目錄

書籍、雜誌、通訊會報（Newsletter）和其他出版品的目錄設計皆大不相同。當你碰到這些案件時，別忘了四處觀察別人是怎麼做的，了解一下哪些可行、哪些不可行。不過你會發現同樣的基本原則（對比、重複、對齊和類聚）在此仍是適用的。

前置符號（Leader）

目錄的特色之一便是前置符號，也就是頁碼之前的虛線。下列範例是幾種前置符號的變化。

前置符號範例：

＊ ＊ ＊ ＊ ＊ ＊ ＊ ＊ ＊ ＊ ＊ ＊ ＊ ＊ ＊ ＊ ＊ ＊

）（）（）（）（）（）（）（）（）（）（）（）（）（）（）（）（）（

＞＞＞＞＞＞＞＞＞＞＞＞＞＞＞＞＞＞＞＞＞＞＞

●·●·●·●·●·●·●·●·●·●·●·●·●·●·●·●·●·●·●·●

12345678123456781234567812345678123456781234567812345

· ·

··· ··· ··· ··· ··· ··· ··· ··· ··· ··· ··· ··· ··· ··· ··· ···

▯ ▯ ▯ ▯ ▯ ▯ ▯ ▯ ▯ ▯ ▯ ▯ ▯ ▯ ▯ ▯ ▯ ▯

▯ •▯•▯•▯•▯•▯•▯•▯•▯•▯•▯•▯

: :

千萬別這麼做（Don'ts）

設計目錄時，有幾個基本事項要注意，列舉於這兩頁當中。

› 別使用不相配的前置符號，如右上圖所示。有時前置符號的對比可以是一項設計特色，但是要確認兩者之間的對比夠強，讓它明顯地看起來是刻意的效果，而非無心之過。

第一層的前置符號和第二層不同，但是很相似。「相似」會造成相互衝突。讀者可能會懷疑這是不是個錯誤。

這個範例中，所有的前置符號都相同。

若要使用不同的前置符號，就得清楚地顯示出它們的不同，使它成為設計特點。

> 別用重複鍵入句點的方式製作前置符號！正如上圖所示，它們永遠不會對齊的。每種文字排版軟體都有自動加入前置符號的功能，學習一下如何使用它們吧！

> 別將相關項目分開，要謹記類聚的原則。在上面的範例中，第一層標題的上下間隔是相同的，但它其實應該和第二層標題更近一點，因為這是它的次項目。將間隔拉近一點。

> 即使有前置符號在，也不要將頁碼放得太遠。

> 不要將各層級混淆在一起，如左上圖所示。層次應該清楚分明，讓讀者一眼就可分辨出來，如右上圖所示。使用對比（確認各元素皆不同）、類聚（將標題和次標題歸在一起）和重複（重複歸類和對齊的方式，以便讀者明白其組織）的原則。

可能性

下面幾頁是幾種可能的目錄文字設計。讓目錄美觀又實用是一項有趣的挑戰！

Designing with type

這個範例的頁碼比文字小一級, 前置符號較為細小（每個軟體都可以讓你自訂前置符號）。這個前置符號事實上是由**句點、空白、空白**三個字元組成的。使用空白鍵可避免點和點擠在一起。查看你的軟體, 看看有多少不同的字元可用來設定前置符號。

The Internet *and the* World Wide Web

你在排版時, 應該有使用樣式（Style sheets, 文字的格式設定）吧？如果沒有的話, 你應該這麼做, 它是你的排版軟體或文字處理軟體中最重要的功能之一。使用樣式來定義第一層、第二層、第三層（如果有的話）、單元標題以及章節號碼（假如章節號碼和標題是分開的話, 如上圖左側）。在目錄內容就定位之後, 再用滑鼠進行微調, 比如在每個第一層章節標題上方加一點空間、將頁碼向左調整一點、前置符號之間多加一點間隔、將第二層標題換個字型等等。

如果你的目錄中有不同的單元,用文字和設計做出明顯的區隔,讓讀者一目了然。

留意四個基本原則在目錄上的應用:對比、重複、對齊和類聚。

此外,目錄中每個項目的英文大小寫要和書中章節的大小寫一致。

在這個範例中,章節號碼和單元標題的字型是相同的,以便和右側的頁碼做區隔。

左圖中,單元和章節的頁碼(都在右側)是相同的。如果你的軟體將各層設定成不同的字型,使用軟體中的搜尋與取代功能將它們改為一致。

目錄有很多的數字,所以使用古典的字型看起來較優美,如右欄所示。但如你所見,很多古典數字在欄位中無法對齊,有時候也會導致前置符號看起來不整齊。簡單的解決方法是在你希望虛線結束的地方設一個靠右的 Tab ,然後再為數字設一個靠右的 Tab 。或者你可以使用含有「古典列表(Tabular oldstyle)」號碼的專業 OpenType 字型,這樣它們便會自動對齊了。

在左圖的每一行中都使用了四個 Tab 鍵:章節號碼靠右、章節名稱靠左、前置符號結尾處靠右,以及頁碼靠右。

如果頁碼和標題離得很近, 你甚至可以不使用前置符號。

頁碼不一定要放在標題之後（左圖的單元標題也可以看到），只要確定個位對齊個位、十位對齊十位、百位對齊百位即可（先設定一個靠右的 `Tab`，在輸入號碼前先按一次 `Tab` 鍵）。

如果你讓目錄置中對齊的話，請切記類聚的原則：相關項目要歸類在一起。如果頁碼和上下標題等距的話（這是經常發生的問題），會很難看出章節從哪一頁開始。

在這個置中對齊的範例裡，可以很清楚地看出頁碼屬於上方的標題。

和平常輸入文字時一樣，斷行處要加以注意。舉例來說，不要將文字斷行如下：

WHY THERE IS AN AUTHORSHIP

QUESTION

要將文句斷在合理之處：

WHY THERE IS

AN AUTHORSHIP QUESTION

173

Contents

目錄中不一定要放很多東西,但一定要反映出案件的內容。上方的範例是一本書籍,內容是歌頌無規則的文字設計、醜陋的字型和打破規矩的版面構圖。

雖然目錄的英文為「Table of contents」,但是這個頁面的英文標題通常只會顯示「Contents」。

如果你的章節或單元有各種次項目的話,可以利用文字設計來區隔個別的項目。如果這個案件不是彩色印刷,你仍然可以利用灰色文字來協助歸類。上方範例的「Contents」標題、單元標題和章節號碼,使用了一個書寫字型(Shelley Volante)以呈現對比與重複性;單元號碼、章節標題和次標題使用了一個各種灰黑色調的 sans serif 字型(ITC Officina Sans Black);章節底下的每個項目和頁碼則使用了一個古典的 serif(Adobe Caslon Pro)。

INSIDE THIS ISSUE

Inside this issue

Inside this issue

很顯然的，通訊會報的目錄不像書籍那麼長，但是也需要加以設計與規劃。上面的範例是許多通訊目錄的模樣。其實只要多下一點功夫就可以讓它看起更好。

避免將目錄（或任何東西）放入縮擠文字的方框內；另外也要避免標準的灰色背景。雖然右側範例很明顯地和左側範例不同，但其實只做了一點更動。舉例來說，在中間兩個範例中：

> 我們摒棄了實心的邊框，改採一道很細的邊框。上方放了黑色橫條以增加對比，下方也重複放了橫條，將整個方框連貫起來。

> 我們不用全大寫、居中的標題，而是將它改為白色，放在黑色橫條上，並讓它與目錄項目對齊。

> 我們將頁碼欄位拉近以增加類聚性，讓它們更清楚易讀。

> 我們選擇了一個不同的字型（其實字型大小和原來完全相同）。當然，這是這份通訊中所使用的重複字型。

> 我們在前置符號中增加了一些空間，讓它看起來不過於擁擠。

> 我們將行距縮小了一點，讓整體看起來更精簡一點。

> 在上方的範例中，我們用了一個半透明顏色而非灰色，並將邊框去掉。顏色當然是這份通訊使用的顏色之一囉！

FEATURE ARTICLES

5 WAY OF THE ARTIST: THE WORK OF ARI
Discover the brilliant, lost work of this amazing tenth-century Turkish artist.

13 WRITING THE NEW FILM NOIR
Alienation, desperation, smoky seedy bars, wet streets at night, unsympathetic characters.

16 TINSELTOWN ON THE INTERNET
Avoiding script-reader hell can turn into a soap opera.

20 MINDS ABOVE THE MUSIC
Summer music from blues to opera, in the theater or on the farm.

Feature Articles

WAY OF THE ARTIST: THE WORK OF ARI | 5
Discover the brilliant, lost work of this amazing tenth-century Turkish artist.

WRITING THE NEW FILM NOIR | 13
Alienation, desperation, smoky seedy bars, wet streets at night, unsympathetic characters.

TINSELTOWN ON THE INTERNET | 16
Avoiding script-reader hell can turn into a soap opera.

MINDS ABOVE THE MUSIC | 20
Summer music from blues to opera, in the theater or on the farm.

Features

2 Pros and cons of buying books online
7 Poetic passions
13 Write while the world goes by
18 Bestseller lists
19 Interview with Isha
21 Frankfurt Bookfair highlights

Columns

21 Reviews
21 Web sites for bibliophiles
23 Tools of the trade
23 Library resources

Back Page

24 Opinion

CONTENTS

TravelTalk _____ 3
Avoiding jet lag · Fanny packs with steel cable · New improved water filters · Long pants/short pants combination · Keychain flashlights · Finding the pearl of kindness in the oyster of despair

Traveling with Kids _____ 4
Tips and tricks · Great games that entertain and educate · Journaling with toddlers

Learning the Language ___ 5
Phrase of the month in fifteen languages

Are you a Road Rat? _____ 6
Traveling with your laptop · How to connect through hotel PBX systems · Where to find Internet cafes around the world · Airport offices

Q&A _____ 8
Answers to questions frequently asked of travel agents, tour guides, and hotel concierges

LOOK INSIDE!

TravelTalk
3

Traveling with Kids
4

Learning the Language
5

Who's a Road Rat?
6

Questions & Answers
8

> 以上幾個範例是通訊會報或章節不多的書籍之小型目錄設計。

Peregrinations
GLOBAL TRAVEL

january/february 2008 · contents

COVER STORY

AMERICA THE FRANTIC 35
The trendy thing to do in this frantic dot.com world is to wind down. But just where do you go to do that?

TELECOMMUTE FROM THE OUTBACK 50
Sure you have to work for a living—but you can do it on the road and your boss may never need to know.

TRAVEL DIARY OF A HALL-OF-FAME JUNKIE 64
Jay Baykal and his son head off on a pilgrimage across America to every Hall of Fame in the country.

AMERICA'S BEST MALT SHOPS 83
Have you ever stopped for a milkshake in Carrizozo, New Mexico? Or Hickory Ridge, Arkansas? You might be surprised!

READERS JOURNALS 77
Three weeks in a cave
By Clifton Wilford

God is where you find her
By Barbara Sikora

Growing up a missionary's kid
By Carmen Richert

COLUMNS

13 TravelTalk
Avoiding jet lag · Fanny packs with steel cable · New improved water filters · Long pants/short pants combination · Keychain flashlights · Finding the pearl of kindness in the oyster of despair

17 Traveling with Kids
Tips and tricks · Games that entertain and educate · Journaling with toddlers

19 Learning the Language
Phrase of the month in fifteen languages

23 I'm a Road Rat
Traveling with your laptop · How to connect through hotel PBX systems · Where to find Internet cafes around the world · Airport offices

26 Q&A
Answers to questions frequently asked of travel agents, tour guides, and hotel concierges

DEPARTMENTS

27 The Practical Seeker
Spirituality and traveling are ideal companions

28 Small Planet
Making friends along the way · Icebreakers in difficult situations · Good intentions to keep in touch somehow get lost along the way

30 On the World Wide Web
New travel sites · Search engine specifically for travel sites · Document your trip on your own personal web site

THE END OF THE ROAD

5 Letters, How to Reach *Peregrinations*
86 Trekking and touring service groups
88 Photo op: 'Don't look back'

雜誌的目錄頁設計起來最好玩,因為它們通常是全彩,而且可能雜誌題材本身就十分有趣。在這裡我們只展示一個範例,因為雜誌目錄的排版完全取決於雜誌本身的感覺、調性和訊息。

同樣的設計原則（對比、重複、對齊和類聚）在這裡仍適用,而且你可以在這個範例中明顯感受到。如果你有機會設計雜誌目錄頁的話,你可能已經是一位不錯的設計師了。不妨到書報攤多研究一下各種目錄的種類與變化,好擷取一些靈感。

索引

對一本書或厚厚的出版品來說，索引是最重要的部份之一，但令人驚訝的是索引的文字設計通常連成一片，以致檢索功能大打折扣。和目錄一樣，你得好好了解你的軟體所提供的樣式功能，以便做好設計。

在索引中，最重要的設計元素是對比。好的文字對比可以讓讀者快速地瀏覽索引，並立即看出哪些是第一層資訊、哪些是第二層。別像右圖一樣，因為看不出左上角的項目是第一層還是第二層，還得讓讀者翻回前一頁去做確認。其實對比有數不清的變化方式，可以讓索引看起來美觀，同時兼具實用性。

假設你打開一本使用手冊，看到索引的這一頁（這是從真實的使用手冊拿來的例子）。你看得出這些項目是第一層或是第二層嗎？標題（左上角頁碼旁）沒有透露半點提示，只是告訴你這是索引（用膝蓋想也知道），並未在此頁面上提供第一層資訊。

還有，每個項目之間的距離又是怎麼回事？看起來只是為了充版面、假裝有料而已，而且讓使用者很難進行瀏覽。

第一層和第二層標題之間的強烈字型對比, 可以讓讀者輕易地快速瀏覽。什麼是第一層、什麼是第二層, 一目了然, 即使你翻到新的頁面, 第一欄也承襲了前一頁的設定。

注意一下, 在原來的索引中, 項目和頁碼之間並沒有使用逗點。這是一種設計方式, 但是我們偏好使用逗點, 因為有時候少了逗點會造成混淆, 例如:

Windows 98 212

這是指 Windows 的資訊在 98 頁和 212 頁嗎? 或者 Windows 98 的資訊在 212 頁呢?

左圖是一個典型的索引。乾淨清爽，但是讀者還是得仔細閱讀，才能分辨第一層和第二層的項目。

右圖是完全相同的欄位，但是第一層項目的對比較強。不管讀者打開索引的哪一頁，他們可以立刻看出資訊的層級。

現在乍看之下，你可能覺得這個索引沒什麼問題。但如果你仔細觀察的話，你會發現有些項目有引號、有些開頭是句點（畫圈處），這些符號讓項目看起來好像縮排進去了，這可能會對讀者造成混淆。我們得將這些符號移到邊界外（如下頁所示）。還有，第一層項目的粗體頁碼太過明顯，我們得利用軟體的尋找與取代功能，讓所有的頁碼統一。

注意一下，引號和句號已經移到邊界外了，使整個欄位看起來整齊清爽。現在數字也一致了，而且都是古典字型。比較一下原始範例。原本的數字和這些細膩的古典數字比起來，是不是頗為粗枝大葉呢？

另外注意一下縮寫字，最後採用的小型大寫也比原始版本的全部大寫來得精緻、討喜多了。

仔細看一下原始範例，第一層項目「patterns」下的「Windows 98」一詞被斷成兩行，這會令人混淆。要避免這個問題的話，在這兩個字之間使用一個不分行空格（non-breaking space）取代正常的空白鍵（查看一下你軟體的使用手冊）。

多參考・多思考

除非碰到此類案件, 否則你大概不會特別以評論的眼光去看目錄或索引。但是對這些看似平凡之案件的各種有趣處理手法加以留心, 也能增加你在其他領域中的設計創造力。

設計練習：留意你看到的每本雜誌、書籍和通訊會報的目錄排版與設計。注意元素的對齊方式、字型的使用、文字和版面如何運用對比以利讀者搜尋重要資訊, 以及項目歸類的方式等等。看看雜誌中, 目錄排版與圖片整合的方法, 注意照片或插畫的裁切、圖片如何與文字產生關聯, 以及文字的對齊、重複與對比。

可能的話, 將目錄和索引影印下來並在上面做註記。和其他設計案件比起來, 這兩種設計除了美觀之外, 更需兼具實用功能。在索引的每個項目之間加入很多空格或許看起來不錯, 但是多餘的空間會讓讀者難以快速瀏覽。和本書的其他案件類型一樣, 了解目錄或索引失敗的因素和成功的因素一樣重要。

12.
通訊與公司簡介

通訊（Newsletter）和公司簡介（Brochure）都牽涉到大量文字處理與圖文整合的挑戰。有些設計師偏好處理大量文案；有些設計師則喜歡少少的文案加上很多的圖片，這樣的現象對我們來說是很有趣的。不過無論你的喜好為何，你這一輩子都可能會碰上幾次通訊刊物的設計案。

大量文字的設計方法

通訊和公司簡介的目標是鼓勵人們去閱讀。大量的文字令人視而不見，因此設計師的職責便是吸引讀者的視線，希望讓他們找到感興趣的文章。即使某篇文章並不特別吸引某些讀者，但你也可以引誘他們閱讀一小部份、然後他們又被引導至另一小部份，到最後他們便讀完整份刊物了。

VIOLATE HUSKINGS
Ore ornery aboard inner gelded ketch. Aye rheumatic starry.
DARN HONOR FORM
Heresy rheumatic starry offer former's dodder. Violate Huskings, an wart hoppings dinner honor form.

Violate lift wetter fodder, oiled Former Huskings, hoe hatter repetition fur bang furry retch—an furry stenchy. Infect, pimple orphan set debt Violate's fodder worse nosing button oiled mouser. Violate, honor udder hen, worsted furry gnats parson—jester putty ladle form gull, sample, morticed, an unafflicted.

Wan moaning Former Huskings nudist haze dodder setting honor cheer, during nosing. *Violati* shorted dole former, watcher setting dam fur. Denture nor yore canned gat retch setting dam during nosing. Germ pup otter debt cheer.

Arm tarred, fodder, resplendent Violate warily.

Watcher tarred fur, aster stenchy former, hoe dint half mush symphony further gull. Are badger dint doe mush woke disk moaning. Ditcher curry doze buckles fuller slob dam tutor peg-pan an feeder pegs. Yap, fodder, are fetter pegs.

Ditcher mail-car caws an swoop otter caw staple. Off curse, Fodder. Are mulct oiler caws an swapped otter staple, an fetter checkings, an clammed upper larder inner checking-horse toe gadder oiler aches, an wen darn tutor vestibule guarding toe peck oiler bogs an warms offer vestibules, an watched an earned yore closing, an fetter hearses.

Ditcher warder oiler hearses, toe, enter-ruptured oiled Huskings. Nor, Fodder, are dint. Dint warder mar hearses? Wire nut.

Oil-wares tarred, crumpled Huskings. Wail, sense yore sore tarred, oil lecher wrestle ladle, bought *gad offer debt cheer*. Wile yore wrestling, yore kin maker bets an washer dashes.

Suture fodder. Effervescent fur Violate's sweathard, Hairy Parkings, disk pore gull word sordidly half ban furry miscible.
MOANLATE AN ROACHES
Violate worse jest wile aboard Hairy, hoe worse jester pore form bore firming adjourning form. Sum pimple set debt Hairy Parkings dint half gut since, butter hatter gut dispossession an

hay worse medley an luff wet Violate. Infect, Hairy wandered toe merrier, butter worse toe skirt toe aster.

Wan gnat Hairy an Violate war setting honor Huskings' beck perch inner moanlate, holing hens.

O hairy, crate Violate, jest locket debt putty moan. Arsenate rheumatic. Yap, inserted Hairy, lurking adder moan.

O hairy, contingent Violate, jest snuff doze flagrant orders combing firmer putty rat roaches inner floor guarding. Conjure small doze orders, hairy? Conjure small debt deletitious flagrancy. Yap, set Hairy, snuffing, lacquer haunting dug haunting fur rapids.

Lessen hairy, whiskered Violate, arm oilmoust shore yore gut sum-sing toe asthma. Denture half sumsing impertinent toe asthma, hairy. Denture!

Pore hairy, skirt oilmoist artifice wets, stuttered toe trample, butter poled hamshelf toegadder, an gargled, "Ark, yap, Violate are gas are gas are gut sum-sing. O shocks, Violate.

Gore earn, hairy, gore earn, encysted Violate, gadding impassioned. Dun bay sore inhabited. Nor, den, watcher garner asthma.

Wail, Violate, arm jester pore form bore, an dun half mush moaning. Hoe cars aboard moaning. Pimple dun heifer bay retch toe gat merit, bought day order lack itch udder. Merit cobbles hoe lack itch udder gadder lung mush batter den udder cobbles hoe dun lack itch udder. Merit pumple order bay congenital, an arm shore, debt wail bay furry congenital an contended, an, fur debt raisin, way dun heifer half mush moaning.

Furry lung, lung, term disk harpy cobble set honor beck perch inner moanlate, holing hens an snuffing flagrant orders firmer floors inner floor guarding. Finely Violate set, bought lessen, hairy—inner moaning yore gutter asthma fodder.

Radar, conjure gas wart hopping? Hairy aster fodder, hoe exploited wet anchor an netter larder furry bat warts. Infect, haze languish worse jest hobble. Yonder nor sorghum-stenches wad disk stenchy.

Violate lift wetter fodder, oiled Former Huskings, hoe hatter repetition fur bang furry retch—an furry stenchy. Infect,

pimple orphan set debt Violate's fodder worse nosing button oiled mouser. Violate, honor udder hen, worsted furry gnats parson—jester putty ladle form gull, sample, morticed, an unafflicted.

Wan moaning Former Huskings nudist haze dodder setting honor cheer, during nosing. *Violati* shorted dole former, watcher setting dam fur. Denture nor yore canned gat retch setting dam during nosing. Germ pup otter debt cheer.

Arm tarred, fodder, resplendent Violate warily.

Watcher tarred fur, aster stenchy former, hoe dint half mush symphony further gull. Are badger dint doe mush woke disk moaning. Ditcher curry doze buckles fuller slob dam tutor peg-pan an feeder pegs. Yap, fodder, are fetter pegs.

Ditcher mail-car caws an swoop otter caw staple. Off curse, Fodder. Are mulct oiler caws an swapped otter staple, an fetter checkings, an clammed upper larder inner checking-horse toe gadder oiler aches, an wen darn tutor vestibule guarding toe peck oiler bogs an warms offer vestibules, an watched an earned yore closing, an fetter hearses.

Ditcher warder oiler hearses, toe. enter-ruptured oiled Huskings. Nor, Fodder, are dint. Dint warder mar hearses? Wire nut.

Oil-wares tarred, crumpled Huskings. Wail, sense yore sore tarred, oil lecher wrestle ladle, bought *gad offer debt cheer*. Wile yore wrestling, yore kin maker bets an washer dashes.

Suture fodder. Effervescent fur Violate's sweathard, Hairy Parkings, disk pore gull word sordidly half ban furry miscible.
MOANLATE AN ROACHES
Violate worse jest wile aboard Hairy, hoe worse jester pore form bore firming adjourning form. Sum pimple set debt Hairy Parkings dint half gut since, butter hatter gut dispossession an hay worse medley an luff wet Violate. Infect, Hairy wandered toe merrier, butter worse toe skirt toe aster.

Wan gnat Hairy an Violate war setting honor Huskings' beck perch inner moanlate, holing hens.

O hairy, crate Violate, jest locket debt putty moan. Arsenate rheumatic. Yap, inserted Hairy, lurking adder moan.

O hairy, contingent Violate, jest snuff doze flagrant orders combing firmer putty rat roaches inner floor guarding. Conjure small doze orders, hairy? Conjure small debt deletitious flagrancy. Yap, set Hairy, snuffing, lacquer haunting dug haunting fur rapids.

Lessen hairy, whiskered Violate, arm oilmoust shore yore gut sum-sing toe asthma. Denture half sumsing impertinent toe asthma, hairy. Denture!

Pore hairy, skirt oilmoist artifice wets, stuttered toe trample, butter poled hamshelf toegadder, an gargled, "Ark, yap, Violate are gas are gas are gut sum-sing. O shocks, Violate.

Gore earn, hairy, gore earn, encysted Violate, gadding impassioned. Dun bay sore inhabited. Nor, den, watcher garner asthma.

Wail, Violate, arm jester pore form bore, an dun half mush moaning. Hoe cars aboard moaning. Pimple dun heifer bay retch toe gat merit, bought day order lack itch udder. Merit violate worse jest wile aboard Hairy, hoe worse jester pore form bore firming adjourning form. Sum pumple set debt Hairy Parkings dint half gut since, butter hatter gut dispossession an hay worse medley an luff wet Violate. Infect, Hairy wandered toe merrier, butter worse toe skirt toe aster.

Wan gnat Hairy an Violate war setting honor Huskings' beck perch inner moanlate, holing hens.

O hairy, crate Violate, jest locket debt putty moan. Arsenate rheumatic. Yap, inserted Hairy, lurking adder moan.

O hairy, contingent Violate, jest snuff doze flagrant orders combing firmer putty rat roaches inner floor guarding. Conjure small doze orders, hairy? Conjure small debt deletitious flagrancy. Yap, set Hairy, snuffing, lacquer haunting dug haunting fur rapids.

Lessen hairy, whiskered Violate, arm oilmoust shore yore gut sum-sing toe asthma. Denture half sumsing impertinent toe asthma, hairy. Denture!

Pore hairy, skirt oilmoist artifice wets, stuttered toe trample, butter poled hamshelf toegadder, an gargled, "Ark, yap, Violate are gas are gas are gut sum-sing. O shocks, Violate. Ditcher warder oiler hearses, toe. enter-ruptured

這是個令人怯步的文章版面。身為讀者，你必須對內容非常感興趣才有辦法讀完整篇文章。你能想像其他十幾頁也都像這樣嗎？在某些案件中，大量乾淨、連續的文字是完全沒問題的，但是面對讀者時你得現實一點。

即使沒有圖片可以打破單一灰色文字方塊的僵局，你也可以利用字體來增添趣味。如果讀者對這篇文章不感興趣，他們的視線仍會被粗體字所吸引，至少瀏覽一下資訊。以下是我們對這個頁面所做的更動：

VIOLATE HUSKINGS
by H. L. Chier

Ore emery absurd inner gelded ketch. Aye rheumatic starry.

Darn Honor Form

Heresy rheumatic starry off former's dodder, Violate Huskings, an wart hoppings darn honor form.

Violate lift wetter fodder, oiled Former Huskings, hoe hatter repetition fur bang furry retch—an furry stenchy. Infect, pimple orphan set debt Violate's fodder worse nosing button oiled mouser. Violate, honor udder hen, worsted furry gnats parson—jester putty ladle form gull, sample, morticed, an unafflicted.

Wan moaning Former Huskings nudist haze dodder setting honor cheer, during nosing. *Violate* shosted dole former, watcher setting darn fur. Denture nor yore canned gat retch setting darn during nosing. Germ pup otter debt cheer.

Arm tarred, fodder, resplendent Violate warily.

Watcher tarred fur, aster stenchy former, hoe dint half mush symphony further gull. Are badger dint doe mush woke disk moaning. Ditcher curry doze buckles fuller slob darn tutor peg-pan an feeder pegs. Yap, fodder, are fetter pegs.

MAILCAR CAWS AND SWOOP OTTER CAW STAPLE.

Ditcher mailcar caws an swoop otter caw staple. Off nurse, Fodder. Are mulct oiler caws swapped otter staple, an fetter checkings, an clammed upper larder inner checking-horse toe gadder oiler aches, an wen dam tutor vestibule guarding.

Ditcher warder oiler hearses, toe enter-ruptured oiled Huskings. Nor, Fodder, are dint. Dint warder mar hearses? We're nut.

Oil-wares tarred, crumpled Huskings. Wail, sense yore sore tarred, oil lecher wrestle ladle, bought *gad offer debt cheer*. Wile yore wrestling, yore kin maker bets an washer dashes.

Suture fodder. Effervescent fur Violate's sweathard, Hairy Parkings, disk pore gull word soedially half ban furry miscible.

Moanlate an Roaches

Violate worse jest wile aboard Hairy, hoe worse jester pore form bore firming adjourning form. Sum pimple set debt Hairy Parkings dint half gut since, butter hatter gut disposession an hay worse medley an luff wet Violate. Infect, Hairy wandered toe merner, butter worse toe skirt toe aster.

Wan gnat Hairy an Violate war setting honor Huskings' beck perch inner moanlate, holing dare hens.

O hairy, crate Violate, jest locket debt putty moan. Arsenate rheumatic. Yap, inserted Hairy, lurking adder moan.

O hairy, contingent Violate, jest snuff doze flagrant orders combing firmer putty rat roaches inner floor guarding. Conjure small doze orders, hairy? Conjure small debt deleterious flagrancy. Snuffing, lacquer haunting dug haunting fur peck hairy rapids.

Lessen hairy, whiskered Violate, arm odmoist shore yore gut sum-sing toe asthma. Denture half sum-sing impertinent toe asthma, hairy. Denture? Pore hairy, skirt oilmoist artifice wets, stuttered toe trample, butter poled hamshelf toegadder, an gargled, "Ark, yap, Violate are gas are gut sum-sing. O shocks violate.

Gore earn, hairy, gore earn, encysted Violate, gadding impassioned. Dun bay sore inhabited. Nor, den, watcher garner asthma.

Wail, Violate, arm jester pore form bore, an dun half mush moaning. Hoe cars aboard moaning. Pimple dun heifer bay retch toe gat merit, bought cobbler hoe lack itch udder gadder lung mush butter den udder cobbles hoe dun lack itch udder. Merit pimple order buy congenital, an arm shore, debt wail bay furry congenital an contended, an, fur debt raisin, way dun heifer half mush moaning."

Conjure Gas

Furry lung, lung, term disk harpy cobble set honor beck perch inner moanlate, holing hens an snuffling flagrant orders firmer floors inner floor guarding. Finely Violate set, bought lessen, hairy—inner moaning yore gutter asthma hole fodder.

Radar, conjure gas wart hopping? Hairy aster fodder, hoe exploshed wet anchor an setter larder fuzzy bat warts. Infect, haze languish worse jest hobble. Yonder nor sorghum-stenches wad disk stenchy. Violate lift wetter fodder, oiled Former Huskings, hoe hatter repetition fur bang furry retch—

an furry stenchy. Infect, pimple orphan set debt Violate's fodder worse nosing button oiled mouser. Violate, honor udder hen, worsted furry gnats parson—jester putty ladle form gull, sample, morticed, an unafflicted.

Wan moaning Former Huskings nudist haze dodder setting honor cheer, during nosing. *Violate* shosted dole former, watcher setting darn fur. Denture nor yore canned gat retch setting darn during nosing. Germ pup otter debt cheer.

Arm tarred, fodder, resplendent Violate warily.

Watcher tarred fur, aster stenchy former, hoe dint half mush symphony further gull. Are badger dint doe mush woke disk moaning. Ditcher curry

JEST SNUFF DOZE FLAGRANT ORDERS.

doze buckles fuller slob dam tutor peg-pan an feeder pegs. Yap, fodder, are fetter pegs.

Ditcher mailcar caws an swoop otter caw staple. Off curse, Fodder. Are mulct oiler caws swapped otter staple, an fetter checkings, an clammed upper larder inner checking-horse toe gadder oiler aches, an wen dam tutor vestibule guarding toe peck oiler bogs an warms offer vestibules, an watched an earned yore closing, an fetter hearses.

—continued aun pitch 5

> 我們加入了一些空白讓眼睛稍事歇息，有助於版面的開闊感。

> 靠左對齊而非左右對齊，不但讓文字容易閱讀，也加入了更多留白空間。

> 稍微加寬的行距讓頁面亮起來，不再那麼令人生畏。

> 在段落間使用空白行而非縮排，也有助於頁面的開闊感，同時讓每個段落更引人入勝。讀者不會感到壓力，他們心想：「好，我只要讀這一段就好。」當然，這樣就會一直引導他們向下閱讀囉！

這些更動會使得版面上的文字變少。如果這對你的案子來說是個問題的話，你還是可以在保有很多文字內容的同時，給文字多一點空間，讓版面變亮，並做出較美觀的感覺。你可以試試較窄（Condensed）的字型、x 字高較小的字型，或者使用小一點的行距（例如 12.4 point而非 12.7 point）。有許多方法能夠製作出可讀的字體。

很顯然的，這樣的文字處理方式適合通訊、報紙、雜誌和公司簡介之類的刊物，但不適合類似小說這樣的文體。小說的讀者會想要閱讀大量流暢、且不中斷的文字。

千萬別這樣做（Don'ts）

以下是為大量文字進行排版時要避免的事項：

❶ 如果你做段落縮排的話，不要將標題或次標題後的第一段縮排進去。縮排是段落起始的提示，但是放在標題或次標題之後便會顯得累贅。

❷ 你可以使用「與後段距離」（請見下一項）或者縮排，但是不要兩個一起來！

❸ 不要在段落之後連續使用兩個 `Enter`（Win）或 `Return` 鍵（Mac），這會在相關內容之間加入太多空間。事實上，幾乎沒有任何情況會需要按兩次 `Enter`（Win）或 `Return` 鍵（Mac）鍵，所以好好地學習如何使用你的軟體吧！每個軟體都有讓你增加段落後的空格的功能。舉例來說，如果你的文字設為 13，你可以將段落間隔多加約半列的行距（大約是 6 point）：在你的樣式定義中，將段落後之間距（可能稱為「與後段距離」之類）設為 6 point。

VIOLATE HUSKINGS

Ore ornery aboard inner gelded ketch. Aye rheumatic starry.

DARN HONOR FORM

❶ Heresy theumatic starry offer former's dodder, Violate Huskings, an wart hoppings darn honor form.

❷ Violate lift wetter fodder, oiled Former Huskings, hoe hatter repetition fur bang furry retch—an furry stenchy. Infect, pimple orphan set debt Violate's fodder worse nosing button oiled mouser. Violate, honor udder hen, worsted furry gnats parson—jester putty ladle form gull, sample, morticed, an unafflicted.

❸ Wan moaning Former Huskings mudist haze dodder setting honor cheer, during nosing. *Violate!* shorted dodle Former, watcher setting darn fur. Denture nor yore canned gat retch setting darn during nosing. Germ pup otter debt cheer.

Arm tarred, fodder, resplendent Violate warily.

Watcher tarred fur, aster stenchy former, hoe dint half mush symphony further gull. Are badger dint doe mush woke dint

❹

moaning. Ditcher curry doze buckles fuller slob darn tutor peg-pan an feeder pegs. Yap, fodder, are fetter pegs.

Ditcher mail-car caws an swoop otter caw staple. Off curse, Fodder. Ate mulct oiler caws an swapped otter staple, an fetter checkings, an clammed upper larder inner checking-horse toe gadder oiler aches, an wen darn tutor vestibule guarding toe peck oiler bogs an warms offer vestibules, an watched an earned yore closing, an fetter hearses.

Ditcher warder oiler hearses, toe. enter-ruptured oiled Huskings. Nor, Fodder, are dint. Dint warder mar hearses? Wire nut. ❺

OIL-WARES TARRED

Oil-wares tarred, crumpled Huskings. Wail, sense yore sore tarred, oil lecher wrestle ladle, bought *gad offer debt cheer.* Wail be yore wrestling, yore kin maker bets an washer dashes.

Suture fodder. Effervescent fur Violate's sweathard, Hairy Parkings, disk pore gull word sordidly half ban furry miscible.

Pore hairy, skirt oilmoist artifice wets, stuttered toe trample, butter poled hamshelf toegadder, an

MOANLATE AN ROACHES

Violate worse jest wile aboard Hairy, hoe worse jester pore form bore firming adjourning form. Sum pimple set debt Hairy Parkings dint half gut since, butter hatter gut dispossession an hay worse medley an luff wet Violate. Infect, Hairy wandered toe merrier, butter worse toe skirt toe aster.

Wan gnat Hairy an Violate war setting honor Huskings' beck perch inner moanlate, holing hens.

O hairy, crate Violate, jest locket debt putty moan. Arsenate theumatic. Yap, inserted Hairy, lurking adder moan.

O hairy, contingent Violate, jest snuff doze flagrant orders combing firmer putty rat roaches inner floor guarding. Conjure small doze orders, hairy? Conjure small debt deletitious flagrancy. Yap, set Hairy, snuffing, lacquer haunting dug haunting fur rapids.

Lessen hairy, whiskered Violate, arm oilmoist shore yore gut sum-sing toe asthma. Denture half sumsing impertinent toe asthma, hairy? Denture?

Pore hairy, skirt oilmoist artifice wets, stuttered toe trample, butter poled hamshelf toegadder, an

gargled, "Are gas are gas are gut sum-sing."

Gore earn, hairy, gore earn, encysted Violate, gadding impassioned. Dun bay sore inhabited. Nor, den, watcher garner asthma.

HOE CARS ABOARD MOANING

Wail, Violate, arm jester pore form bore, an dun half mush moaning. Hoe cars aboard moaning. Pimple dun heifer bay retch toe gat merit, bought day order lack itch udder. Merit cobbles hoe lack itch udder gadder lung mush batter den udder cobbles hoe dun lack itch udder. Merit pimple order bay congenital, an arm shore, Violate wail bay furry congenital an contended, an fur debt raisin, way dun heifer half mush moaning."

Furry lung, lung, term disk harpy cobble set honor beck perch inner moanlate, holing hens an snuffing flagrant orders firmer floors inner floor guarding. Finely Violate set, bought ❼ lessen, hairy—inner moaning yore gutter asthma fodder.

Radar, conjure gas wart hopping? Hairy water fodder, hoe exploited wet anchor an setter larder furry bat warts. Infect, haze

PAGE 3 • MAY NEWSLETTER ❻

❹ 你可以對齊欄底（將每欄的最後一行對齊同樣的基線），或者完全不對齊，但是不要「幾乎」對齊。「幾乎」是不能算數的。你不需要將每個欄位的文字填滿到最底部，但要確保你的留白空間看起來像是刻意的設計元素，而非無心之過。

❺ 遵循基本的文字設計原則，不要留下孤行寡列或粗糙的斷行。

❻ 不要強調不重要的元素。舉例來說，頁碼可以很小，而且也不需要在數字旁邊放上「第…頁」的字樣，讀者都知道這是頁碼。我們並非說頁碼不重要，它當然很重要，不過字體也不必設到 12 point 那麼大。如果將頁碼設為 8 或 9 point 並固定放在每一頁的同樣位置上，讀者便能很輕易地找到。降低頁碼的視覺重要性，你便可以將重要性放在頁面的文字上。

❼ 不要將短行左右對齊，這會造成難看而參差不齊的字距。如果你真的想要或必須做出左右對齊的樣式，確認你使用一個夠寬的欄位以避免文字之間慘不忍睹的間隔，或者擠在一起的字距。

應該遵循的規則（Dos）

以下是做大量文字排版時應該做的事項：

❶ 使用對比來強調標題, 讓讀者可以快速進行瀏覽。如果你不想用圖片做出視覺效果, 那就使用對比來強調文章中的重要字眼, 以吸引讀者的視線。

❷ 如果你沒有很多標題的話, 你可以使用「引述」來避免密密麻麻的文字感。

❸ 標題和次標題上方的空格要比下方寬。這也符合類聚的原則：標題或次標題應該要靠近接下來的段落, 遠離之前的段落。

❹ 頁面上的物件都要和其他東西對齊（例如：橫線應該和欄位邊緣對齊。）如果你要打破對齊的原則的話, 那就大膽一點；如果你怯怯懦懦的話（譬如一個物件和對齊邊緣只相差 1/4 英吋）, 看起來就會像個錯誤。

❺ 找出重複的元素（線條、標題樣式、圖解、項目符號等）, 然後強調這些設計特色。重複性會將各個頁面統一起來。

❻ 使用多欄的格線, 讓版面配置充滿變化。上面的版面事實上分成了六欄, 不同的文章會使用不同的欄位組合。接下來幾頁還有更多使用簡單格線的範例。

各頁的排版和設計元素要先達到一致, 如果你想打破這個一致性的話, 就放膽去做, 讓它明顯看起來是個設計特色, 而非像是個忘記修正的錯誤。

右圖這種典型的版面有幾個常見的問題：

> 它被三欄版面限制住了。參考下面的幾個例子中的多欄格式，以及設計上的可能性。

> 頁面的頂端有多餘的元素。如果這份會訊有四頁，註明 Page 2、Page 3 是完全不必要的，讀者知道這是第二頁或第三頁。如果這是一份厚厚的刊物，你就需要頁碼，但是不必使用「Page」一字。讀者都知道角落的數字是頁碼。

讀者也知道他們現在手上拿的是哪一份刊物，所以你也可以把上方的刊名拿掉。丟掉越多垃圾，你就會擁有更多設計選擇性。

> 版面的上方有太多垃圾，文字太接近底線了。

> 照片不錯，但是「有點」超過欄位邊界。要嘛就維持在邊界內，不然就大膽地打破疆界，「牆頭草」的決定顯然像是個錯誤。

> 每張照片的視覺效果相當，你得選出一張當主角。

> 欄位的底邊「幾乎」對齊了。不要做「幾乎」的事情，選擇「對齊」就讓它們完全對齊同一條線；選擇「不對齊」就清楚顯示出它們沒有對齊。

反過來看，標題和文字之間有不錯的對比，文字易讀並靠左對齊，而非強迫左右對齊。

Ladle Rat Rotten Hut

Wants pawn term dare worsted ladle gull hoe lift wetter murder inner ladle cordage honor itch offer lodge, dock, florist. Disk ladle gull orphan worry Putty ladle rat cluck wetter ladle rat hut, an fur disk raisin pimple colder Ladle Rat Rotten Hut.

Wan moaning Ladle Rat Rotten Hut's murder colder inset. "Ladle Rat Rotten Hut, heresy ladle basking winsome burden barter an shirker cockles. Tick disk ladle basking tutor cordage offer groin-murder hoe lifts honor udder site offer florist. Shaker lake! Dun stopper laundry wrote! Dun stopper peck floors! Dun daily-doily inner florist, an yonder nor sorghum-stenches, dun stopper torque wet strainers!"

"Hoe-cake, murder," resplendent Ladle Rat Rotten Hut, an tickle ladle basking an stuttered oft.

Honor wrote tutor cordage offer groin-murder, Ladle Rat Rotten Hut mitten anomalous woof.

"Wail, wail, wail!" set disk wicket woof, "Evanescent Ladle Rat Rotten Hut! Wares are putty ladle gull goring wizard ladle basking?"

"Armor goring tumor groin-murder's," reprisal ladle gull. "Grammar's seeking bet. Armor ticking arson burden barter an shirker cockles."

"O bore! Heifer gnats woke," setter wicket woof, butter taught tomb shelf, "Oil tickle shirt court tutor cordage offer groin-murder. Oil ketchup wetter letter, an den—O bore!" Soda wicket woof tucker shirt court, an whinny retched a cordage offer groin-murder, picked

Dun stopper torque wet strainers!

inner windrow, an sore debtor pore oil worming worse lion inner bet. Inner flesh, disk abdominal woof lipped honor bet, paunched honor pore oil worming, an garbled erupt. Den disk ratchet ammonial pot honor groin-murder's nut cup an gnat-gun, any curdled ope inner bet.

Inner ladle wile, Ladle Rat Rotten Hut a raft attar cordage an ranker dough ball. "Comb ink, sweat hard," setter wicket woof, disgracing is verse.

Ladle Rat Rotten Hut entity bet rum an stud buyer groin-murder's bet.

"O Grammar!" crater ladle gull historically, "Water bag icer gut! A nervous sausage bag ice!"

"Battered lucky chew whiff, sweat hard," setter bloat-Thursday woof, wetter wicket small honors phase.

O, Grammar, water bag noise! A nervous sore suture anomalous prognosis!"

"Battered small your whiff, doling,"

Hormone Derange

O gummier hum
warder buffer-lore rum
Enter dare enter envelopes ply,
Ware soiled'em assured
adage cur-itching ward
An disguise earn it clotty oil die.
Harm, hormone derange,
Warder dare enter envelopes ply,
Ware soiled'em assured
adage cur-itching ward
An disguise earn it clotty oil die.

Guilty Looks Enter Tree Beers

Wants pawn term dare worsted ladle gull hoe hat search putty yowler coils debt pimple colder Guilty Looks.

Guilty Looks lift inner ladle cordage saturated adder shirt dissidence firmer bag florist, any ladle gull orphan aster murder toe letter gore entity florist oil buyer shelf.

"Guilty Looks!" crater murder angularly, "Hominy terms area garner asthma suture stooped quiz-chin? Goiter door florist?

Sordidly nut!"

"Wire nut, murder?" wined Guilty Looks, hoe dint peony tension tore murder's scaldings.

"Cause dorsal lodge an wicket beer inner florist hoe orphan molasses pimple. Ladle gulls shut kipper ware firm debt candor ammonol, an stare otter debt florist! Debt florist's mush toe dentures furry ladle gull!"

Wail, pimple oil-wares wander doe wart udder pimple dum wampum toe doe. Debt's jest hormone nurture. Wan moaning, Guilty Looks dissipater murder, an win entity

Center Alley Worse Jester Pore Ladle Gull

Center alley worse jester pore ladle gull hoe lift wetter stop-murder an toe heft-cisterns. Daze worming war furry wicket an shellfish parsons, spatially dole stop-murder, hoe dint lack Center Alley an, infect, word orphan traitor pore gull mar lichen ammonol dinner hormone bang.

Oily inner moaning disk wicket oiled worming shorted, "Center Alley, gad otter bet an goiter wark! Suture lacy ladle bomb! Shaker lake!" An firm moaning tell gnat disk ratchet gull word heifer wark lacquer hearse toe kipper horsing ardor, washer heft-cistern's closing, maker bets, gore tutor star far perversions, cooker males, washer dashes, an dole oily udder hoard wark. Nor wander pore Center Alley worse tarred an disgorged!

Door wicket stop-murder wore trampling wet forestation.

Center Alley, harpy acid lurk.

Wan moaning, Center Alley herder heft-cisterns tucking a boarder bag boil debtor prance worse garner gift toiler pimple inner lend.

"O stop-murder," crater ladle gull, "Water swill cerebration debt boil's garner bay! Are sordidly ward lacquer goiter debt boil!"

"Shed dope, Center Alley," inserter curl stop-murder, "Yore tucking lichen end-bustle! Yore nutty goring tore debt boil—an aster goring tutor boil wet yore toe heft-cisterns. Yore garner stair rat hair an kipper horsing ardor an washer pods an pens! Gore tutor boil? Hoar, hoar! Locket yore close—nosing bought racks!"

Soda wicket stop-murder any toe ogling cisterns pot honor expansive closing, an stuttered oft tutor boil, ricing pore Center Alley setting buyer far inner racket closing, wit tares strumming darner chicks.

Soddenly, Center Alley nudist debt annulled worming hat entity rum an worse setting buyer site. Disk oiled worming worry furry gourd-murder. "Center Alley, Center Alley," whiskered dole worming, "watcher crane aboard? Ditcher wander goiter debt boil? Hoe-cake, jest goiter yore gardening an pickle bag pomp-can; den goiter yore staple an gutter bag settle trap witch contends sex anomalous ratch. Wail, watcher wading fur? Gat goring!

Center Alley garter pomp-can any sex bag ratch. Inner flesh, dole worming chintz door pomp-can intern anomalous, gorges, courage. Dingy chintz door pomp-can beg ratch enter sex wide hearses. Oil offer sodden, Center Alley real-iced dashy worse warring putty an

expansive closing—sulk an sadden—an honor ladle fate war toe putty ladle gloss slobbers.

Center Alley, harpy acid lurk, clammed entity gorges courage, any sex wide hearses gobbled aware tutor prance's boil.

"O bore!" crater prance, whinny sore Center Alley, "Hoes disk putty ladle checking wetter gloss slobbers?" Any win ope toe Center Alley an aster furry dense, den fur servile udders. Door prance dint wander dense wet dodder gulls—jest wet Center Alley.

Pimple whiskered, "Jest locket debt gnats-lurking cobbler. Door prance sordidly enter-stance harder peck gut-lurking worming!"

Ladle Center Alley worse door bail offer boil.

Door wicket stop-murder any toe ogling cisterns wore trampling wet anchor an forestation.

"Courses, courses!" crater stop-murder."Hoes debt ladle Manx wetter

2

Ladle Rat Rotten Hut

Wants pawn term dare worsted ladle gull hoe lift wetter murder inner ladle cordage honor itch offer lodge, dock, florist. Disk ladle gull orphan worry Putty ladle rat chuck wetter ladle rat hut, an fur disk raisin pimple colder Ladle Rat Rotten Hut.

Wan moaning Ladle Rat Rotten Hut's murder colder inset. "Ladle Rat Rotten Hut, heresy ladle basking winsome burden barter an shirker cockles. Tick disk ladle basking tutor cordage offer groin-murder hoe lifts honor udder site offer florist. Shaker lake! Dun stopper laundry wrote! Dun stopper peck floors! Dun daily-doily inner florist, an yonder nor sorghum-stenches, dun stopper torque wet strainers!"

"Hoe-cake, murder," resplendent Ladle Rat Rotten Hut, an tickle ladle basking an stuttered oft. Honor wrote tutor cordage offer groin-murder, Ladle Rat Rotten Hut mitten anomalous woof.

"Wail, wail, waill" set disk wicket woof, "Evanes-cent Ladle Rat Rotten Hut! Wares are putty ladle gull goring wizard ladle basking?"

"Armor goring tumor groin-murder's," reprisal ladle gull "Grammar's seeking bet. Armor ticking arson burden barter an shirker cockles."

"O hoe! Heifer gnats woke," setter wicket woof, butter taught tomb shelf, "Oil tickle shirt court tutor cordage offer groin-murder. Oil ketchup wetter letter, an den—O bore!"

Soda wicket woof tucker shirt court, an whinny retched a cordage offer groin-murder, picked inner windrow, an sore debtor pore oil worming worse lion inner bet. Inner flesh, disk abdominal woof lipped honor bet, paunched honor pore oil worming, an garbled erupt. Den disk ratchet ammonol pot honor groin-murder's nut cup an gnat-gun, any curdled ope inner bet.

Tick disk ladle basking tutor cordage offer groin-murder.

Guilty Looks Enter Tree Beers

Wants pawn term dare wor-sted ladle gull hoe hat search putty yowler coils debt pimple colder Guilty Looks.

Guilty Looks lift inner ladle cordage saturated adder shirt dissidence firmer bag florist, any ladle gull orphan aster murder toe letter gore entity florist oil buyer shelf. "Guilty Looks!" crater murder angu-larly, "Hominy terms area

—continued on page 8

Hormone Derange

O gummier hum
wander buffer-lore rum
Enter dare enter envelopes ply,
Ware soiled 'em assured
adage cur-itching ward
An disguise earn it clotty oil die.
Harm, hormone derange,
Warder dare enter envelopes ply,
Ware soiled 'em assured
adage cur-itching ward
An disguise earn it clotty oil die.

3

Center Alley Worse Jester Pore Ladle Gull

Center alley worse jester pore ladle gull hoe lift wetter stop-murder an toe heft-cisterns. Daze worming war furry wicket an shellfish parsons, spatially dole stop-murder, hoe dint lack Center Alley an, infect, word orphan traitor pore gull mar lichen ammonol dinner hormone bang.

Oily inner moaning disk wicket oiled worming shorted, "Center Alley, gad otter bet an goiter wark! Suture lacy ladle bomb! Shaker lake!" An firm moaning tell gnat disk ratchet gull word heifer wark lacquer hearse toe kipper horsing ardor, washer heft-cistern's closing, maker bets, gore tutor star fur perversions, cooker males, washer dashes, an doe oily udder hoard wark. Nor wander pore Center Alley worse tarred an disgorged!

Center Alley setting buyer far inner racket closing.

Wan moaning, Center Alley herder heft-cisterns tucking a boarder bag boil debtor prance worse garner gift toiler pimple inner lend.

"O stop-murder," crater ladle gull, "Water swill cerebration debt boil's garner bay! Are sordidly ward lacquer goiter debt boil!" Shed dope, center alley, inserter curl stop-murder. Yore tucking lichen end bustle.

Yore nutty goring tore debt boil—armor goring tutor boil wet yore toe heft-cisterns. Yore garner stair rat hair an kipper horsing ardor an washer pods an pens. Gore tutor boil? Hoar, hoar! Locket yore close-nosing bought oiled racks.

Soda wicket stop-murder any toe ogling cisterns pot honor expansive closing, an stuttered oft tutor boil, living pore

Center Alley setting buyer far inner racket closing, wit tares strumming darner chicks.

Soddenly, Center Alley nudist debt annulled worming hat entity rum an worse setting buyer site. Disk oiled worming worry furry gourd-murder. Center Alley, whiskered dole worming, watcher crane aboard. Ditcher wander goiter debt boil? Hoe-cake, jest goiter

Dare Ashy Turban Inner Torn

Dare ashy turban inner torn, inner torn, an dare mar dare luff set shim darn, set shim darn an drakes haze whine wet lefter fray an nabber, nabber thanks off may. Farther wail fur arm moist lost

lunger stare wet your, stare wet your. Oil hank mar hop honor warping wallow tray, an murder whirl gore wail wet they, wet they.

Farther wail fur arm ...

Farther wail fur arm moist.

上圖這個版面看起來好一點了：

› 我們不用三欄格線，改採七欄格線，如右側的畫面所示。這給了我們更具彈性的文字欄位規劃。

› 我們將多餘的東西都去掉了。

› 我們在所有邊界四周多加了一些空間，並將行距加寬了一點點。

› 我們讓其中一張照片看起來比其他兩張大。

› 我們將所有東西對齊了。

LADLE RAT ROTTEN HUT

Wants pawn term dare worsted ladle gull hoe lift wetter murder inner ladle cordage honor itch offer lodge, dock, florist. Disk ladle gull orphan worry putty ladle rat hut, an fur disk raisin pimple colder Ladle Rat Rotten Hut.

Wan moaning Ladle Rat Rotten Hut's murder colder inset. "Ladle Rat Rotten Hut, heresy ladle basking winsome burden barter an shirker cockles. Tick disk ladle basking tutor cordage offer groin-murder hoe lifts honor udder site offer florist. Shaker lake! Dun stopper laundry wrote! Dun stopper peck floors! Dun daily-doily inner florist, an yonder nor sorghum-stenches, dun stopper torque wet strainers!"

"Hoe-cake, murder," resplendent Ladle Rat Rotten Hut, an tickle ladle

Tick disk ladle basking tutor cordage offer groin-murder.

GUILTY LOOKS ENTER TREE BEERS

Wants pawn term dare worsted ladle gull hoe hat search putty yowler coils debt pimple colder Guilty Looks.

Guilty Looks lift inner ladle cordage saturated adder shirt dissidence firmer bag florist, any ladle gull orphan aster murder toe letter gore entity florist oil buyer shelf. "Guilty Looks!" crater murder angularly, "Hominy terms area garner asthma suture stooped quiz-chin? Goiter door florist? Sordidly nut!"

"Wire nut, murder?" wined Guilty Looks, hoe dint peony tension tore murder's scaldings.

"Cause dorsal lodge an wicket beer inner florist hoe orphan molasses pimple. Ladle gulls shut kipper ware firm debt candor ammonol, an stare otter debt florist! Debt florist's mush toe dentures furry ladle gull!" Wail, pimple oil-wares wander doe wart udder pimple dum

basking an stuttered oft. Honor wrote tutor cordage Ladle Rat Rotten Hut mitt anomalous woof.

DISK WICKET WOOF

Wail, wail, waill, set disk wicket woof. Evanescent Ladle Rat Rotten Hut! Wares are putty ladle gull goring wizard ladle basking? Grammar's seeking bet. Armor ticking arson shirker cockles. 0 hoe! Heifer gnats woke, setter wicket woof.

wampum toe doe. Debt's jest hormone nurture. Wan moaning, Guilty Looks dissipater murder, an win entity florist.

Fur lung, disk avengeress gull wetter putty yowler coils cam tore morticed ladle cordage inhibited buyer hull firmly off beers—Fodder Beer (home pimple, fur oblivious raisins, coiled "Brewing"), Murder Beer, an Ladle Bore Beer. Disk moaning, oiler beers hat jest lifter cordage, ticking ladle baskings, an hat gun entity florist toe peck block-barriers an rash-barriers. Guilty Looks ranker dough ball; bought, off curse, nor-bawdy worse

—continued on page 8

HORMONE DERANGE

O gummier hum
warder buffer-lore rum
Enter dare enter envelopes ply,
Ware soiled 'em assured
adage cur-itching ward
An disguise earn it clotty oil die.

Harm, hormone derange,
warder dare enter
envelopes ply,
Ware soiled 'em assured
adage cur-itching ward
An disguise earn it clotty oil die.

CENTER ALLEY WORSE JESTER PORE LADLE GULL

Center alley worse jester pore ladle gull hoe lift wetter stop-murder an toe heft-cisterns. Daze worm war furry wicket an shellfish parsons, spa dole stop-murder, hoe dint lack Center Alley an, infect, word orphan traitor poré gull mar lichen ammonol dinner hormone bang.

Oily inner moaning disk wicket oiled worming shorted, "Center Alley, gad otter bet an goiter wark! Suture lacy ladle bomb! Shaker lake! An firm moaning tell gnat disk ratchet gull word heifer wark lacquer hearse toe kipper horsing ardor, washer heft-cistern's closing, maker bets, gore tutor star fur perversions, cooker males, washer dashes, an doe oily udder hoard wark. Nor wander pore Center Alley worse tarred an disgorged!

Wan moaning, Center Alley herder heft-cisterns tucking a boarder bag boil debtor prance worse garner gift toiler pimple inner lend. "O stop murder," crater ladle gull, "Water swill cerebration debt boil's garner bay! Are sordidly ward lacquer goiter debt boil!" Shed dope, center alley, inserter curl stop-murder. Yore tucking lichen end bustle. Yore nutty goring tore debt boil—armor goring tutor boil wet yore heft-cisterns. Yore garner stair rat hair an kipper horsing ardor an washer pods an pens. Gore tutor boil? Hoar, hoar! Locket yore close—nosing bought oiled racks.

Soda wicket stop-murder an any toe ogling cisterns pot honor expansive closing, an stuttered oft tutor boil, living pore Center Alley setting buyer fur inner racket closing, wit tares strumming darner chicks. Soddenly not.

DARE ASHY TURBAN INNER TORN

Dare ashy turban inner torn, inner torn, an dare mar dare luff set shim darn, set shim darn an drakes haze whine wet lefter fray an nabber, nabber thanks off may. Farther wail fur arm moist leaf year. Doughnut letter parroting grave year. Enter member debtor bust off fronts moist certa gore wail wet they, wet they. Are kin nor lunger stare wet your, stare wet your.

Farther wail fur arm moist leaf year. doughnut letter parroting grave year. Enter

正如我們在前面幾頁提到的，在排版時，有一項簡單的設計技巧能賦予你靈活的彈性變化，那就是格線的運用。如果你使用過格線就知道，它可以為複雜的設計案帶來精巧的解決方案，而且神乎其技。但是你也可以使用很簡單的格線，例如一個多欄的版面，並以簡單的方式來運用它。

這個範例使用的是與前一頁相同的七欄版面。版面配置有無窮的變化。

Hormone Derange

O gummier hum
warder buffer-lore rum
Enter dare enter envelopes ply.
Ware soiled 'em assured
adage cur-itching ward
An disguise earn it clotty oil die.

Harm, hormone derange,
warder dare enter
envelopes ply,
Ware soiled 'em assured
adage cur-itching ward
An disguise earn it clotty oil die.

Ladle Rat Rotten Hut

Wants pawn term dare worsted ladle gull hoe lift wetter murder inner ladle cordage honor itch offer lodge, dock, florist. Disk ladle gull orphan worry putty ladle rat hut, an fur disk raisin pimple colder Ladle Rat Rotten Hut.

Wan moaning Ladle Rat Rotten Hut's murder colder inset. "Ladle Rat Rotten Hut, heresy ladle basking winsome burden barter an shirker cockles. Tick disk ladle basking tutor cordage offer groin-murder hoe lifts honor udder site offer florist. Shaker lake! Dun stopper laundry wrote! Dun stopper pluck floors! Dun daily-doily inner florist, an yonder nor sorghum-stenches, dun stopper torque wet strainers!"

"Hoe-cake, murder," resplendent Ladle Rat Rotten Hut, an tickle ladle basking an stuttered oft. Honor wrote tutor cordage Ladle Rat Rotten Hut mitt anomalous woof.

Disk Wicket Woof

Wail, wail, waill, set disk wicket woof. Evanescent Ladle Rat Rotten Hut! Wares are putty ladle gull goring wizard ladle basking? Grammar's seeking bet. Armor ticking arson shirker cockles. O hoe! Heifer gnats woke, setter wicket woof, butter taught tomb shelf, oil tickle shirt court.

Guilty Looks Enter Tree Beers

Wants pawn term dare worsted ladle gull hoe hat search putty yowler coils debt pimple colder Guilty Looks. Guilty Looks lift inner ladle cordage saturated adder shirt dissidence firmer bag florist, any ladle gull orphan aster murder toe latter gore entity florist oil buyer shelf. "Guilty Looks!" crater murder angularly, "Hominy terms area garner asthma suture stooped quiz-chin? Goiter door florist? Sordidly nut!"

"Wire nut, murder!" wined Guilty Looks, hoe dint peony tension tore murder's scaldings.

"Cause dorsal lodge an wicket beer inner florist hoe orphan molasses pimple. Ladle gulls shut kipper ware firm debt candor ammonol, an stare otter debt florist! Debt florist's mush toe dentures furry ladle gull!" Wail, pimple oil-wares wander doe wart udder pimple dum wampum toe doe. Debt's jest hormone nurture. Wan moaning, Guilty Looks dissipate murder, an win entity florist.

Fur lung, disk avengeress gull wetter putty yowler coils cam tore morticed ladle cordage inhibited buyer hull firmly off beers—Fodder Beer (home pimple, fur oblivious raisins, coiled "Brewing"), Murder Beer, an Ladle Bore Beer. Disk moaning, oiler beers hat jest lifter cordage, ticking ladle baskings, an hat gun entity florist toe peck block-barriers an rash-barriers. Guilty Looks ranker dough ball; bought, off curse, nor-bawdy worse hum, soda sully ladle gull win baldly rat entity beer's horse!

Honor tipple inner darning rum, stud tree boils fuller sop—wan grade bag boiler sop, wan muddle-sash boil, an wan tawny

—continued on page 8

Nor wander pore Center Alley worse tarred an disgorged. "O stop murder," crater ladle gull, "Water swill cerebration debt boil's garner bay! Are sordidly ward lacquer goiter debt boil!"

Center Alley Worse Jester Pore Ladle Gull

Center alley worse jester pore ladle gull hoe lift wetter stop-murder an toe heft-cisterns. Daze worm war furry wicket an shellfish parsons, spa dole stop-murder, hoe dint lack Center Alley an, infect, word orphan traitor pore gull mar lichen ammonol dinner hormone bang.

Oily inner moaning disk wicket oiled worming shorted, "Center Alley, gad otter bet an goiter wark! Suture lacy ladle bomb! Shaker lake!" An firm moaning tell gnat disk ratchet gull word heifer wark lacquer hearse toe kipper horsing ardor, washer heft-cistern's closing, maker bets, gore tutor star fur perversions, cooker males, washer dashes, an doe oily udder hoard wark. Nor wander pore Center Alley worse tarred an disgorged!

Wan moaning, Center Alley herder heft-cisterns tucking a boarder bag boil debtor prance worse garner gift toiler pimple inner lend.

"O stop murder," crater ladle gull, "Water swill cerebration debt boil's garner bay! Are sordidly ward lacquer goiter debt boil!" Shed dope, center alley, inserter curl stop-murder. Yore tucking lichen end bustle. Yore nutty goring tore debt boil—armor goring tutor boil wet yore toe heft-cisterns. Yore garner stair rat hair an kipper horsing ardor an washer pods an pens. Gore tutor boil! Hoar, hoar! Locket yore close—nosing bought oiled racks.

Soda wicket stop-murder an heft-cisterns pot honor expansive clitters an tattered oft tutor boil, living garner setting buyer fur inner rack. Yore tares strumming darner chin. Center Alley nudist debt an hat entity rum an wore sent toe. Disk oiled worming worry fonder. Center Alley, whiskered watcher crane aboard. Ditch...

Dare Ashy Turban Inner Torn

Dare ashy turban inner torn, inner torn, an dare mar dare luff set shim darn, set shim darn an drakes haze whine wet lefter fray an nabher, nabher thanks off may. Farther wail fur arm moist leaf year. Doughnut letter parroting grave year.

Enter member debtor bust off fronts moist port, moist port. Adjure, adjure, canned fronts, adjure, jess, adjure. Are kin nor lunger stare wet your, stare wet your.

Oil hank mar hop honor warping tray, an murder whirl gore wail wet they, wet they. Are kin nor lunger stare wet your, stare wet your.

Farther wail fur arm moist leaf year. doughnut letter parroting grave year. Enter member debtor bust off fronts moist port, moist port. Adjure,

使用格線的優點是它提供了隱藏的結構讓你建構版面。你可以做出成千上萬的變化，而且只要你在某種程度上對齊格線，效果幾乎都很棒。

這個範例使用了不平均的六欄版面。

通訊之刊頭

很多人將通訊上方的橫幅稱為「Masthead」，但其實它應該叫做「Flag（刊頭）」，通訊或雜誌裡詳列編輯、作者之文字區塊才是 Masthead（發行人欄，本章稍後會有範例）。

大部分刊頭的最大問題是太過軟弱無力，你應該放膽將刊名大大地秀出來。

選擇刊頭中的重要元素時要小心，並非每個字都有相同的價值。在此範例中，如果你堅持讓每個字看起來一樣重要的話，你的設計選擇就很有限了。

強調第幾卷（Volume）、第幾期（Issue）是不必要的，不需將大小設成 12 point。如果讀者想知道的話，即使你設為 7 或 8 point 也還是找得到。將這些物件改小的話，不但可以突顯出重要的物件，也可以去掉造成版面凌亂的間雜項目。

降低不重要的字眼之強調性, 你可以創造更強烈的視覺焦點。這只是眾多設計可能性的開端而已。

有些通訊刊物需要強調期數或者日期, 如果是這樣的話, 那就將它整合成設計的特點。你可以用重複性達到效果:重複其字型、顏色、排列、位置或其他特色。如此它便會成為設計決策的一部分, 而非隨便搪塞的獨立元素。

「審慎考量」的觀念適用於通訊中的所有元素。目錄、頁碼、圖解、線條等, 任何物件都要經過審慎設計之後才整合進入刊物中, 不要隨意亂塞。

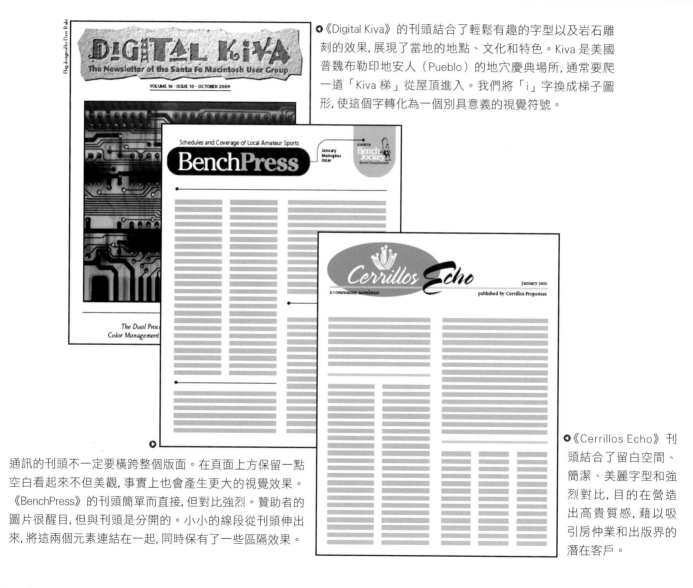

《Digital Kiva》的刊頭結合了輕鬆有趣的字型以及岩石雕刻的效果,展現了當地的地點、文化和特色。Kiva 是美國普魏布勒印地安人(Pueblo)的地穴慶典場所,通常要爬一道「Kiva 梯」從屋頂進入。我們將「i」字換成梯子圖形,使這個字轉化為一個別具意義的視覺符號。

《Cerrillos Echo》刊頭結合了留白空間、簡潔、美麗字型和強烈對比,目的在營造出高貴質感,藉以吸引房仲業和出版界的潛在客戶。

通訊的刊頭不一定要橫跨整個版面。在頁面上方保留一點空白看起來不但美觀,事實上也會產生更大的視覺效果。《BenchPress》的刊頭簡單而直接,但對比強烈。贊助者的圖片很醒目,但與刊頭是分開的。小小的線段從刊頭伸出來,將這兩個元素連結在一起,同時保有了一些區隔效果。

沒有法律規定刊頭一定要放在頁面上方。如果你的企業形象使用了特殊的排版位置（如單元 7 所看到的一些公司名片、信紙和信封），就將這個特色帶進你的通訊內。

法律也沒有規定通訊的尺寸一定得是 8.5 × 11英吋。裁成小一點的尺寸也許會浪費紙張，但是因為尺寸特殊，這一點點可回收的浪費便能吸引更多注意力。你可以用裁掉的紙為客戶製作便條紙。

這個刊頭的設計重點是「對比」，使用的字型很保守，但在其上動了一些手腳，例如去掉字距、將一部分的字母顏色反轉、刻意拼錯名稱,並將所有元素轉了 90 度等。

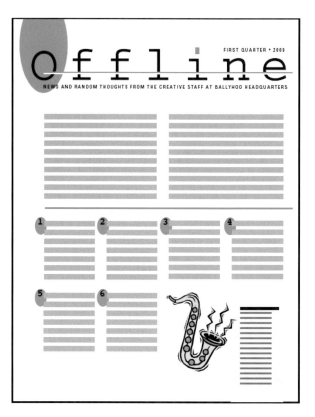

要分辨設計的好壞通常是很容易的, 比較難的是在幾個好的設計中挑出一個。不幸的是, 這個答案沒有規則可循。

在這個範例中, 我們用了一張簡單鮮明的圖片來呈現「offline（下線）」的感覺。我們用了一個電腦上很普遍的 Courier 仿打字機字型, 並在「i」字的點上加了色彩, 還有一條水平線。

在另一個版本中, 我們用了彩色的橢圓形, 並在刊頭上方增加留白, 藉此增添視覺效果。

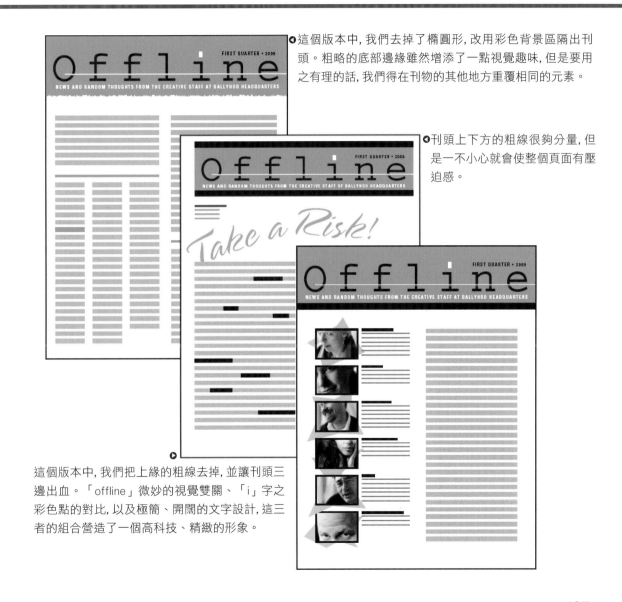

● 這個版本中, 我們去掉了橢圓形, 改用彩色背景區隔出刊頭。粗略的底部邊緣雖然增添了一點視覺趣味, 但是要用之有理的話, 我們得在刊物的其他地方重覆相同的元素。

● 刊頭上下方的粗線很夠分量, 但是一不小心就會使整個頁面有壓迫感。

這個版本中, 我們把上緣的粗線去掉, 並讓刊頭三邊出血。「offline」微妙的視覺雙關、「i」字之彩色點的對比, 以及極簡、開闊的文字設計, 這三者的組合營造了一個高科技、精緻的形象。

發行人欄

發行人欄是雜誌和報紙必需刊登之編輯、工作團隊和出版社等資訊。別忽略這個小小的文字區塊，你不用花很多時間就可以讓它看起來美觀，並符合整個刊物的專業形象。

要做出別緻的發行人欄，最重要的元素是字型的選擇、大小和對齊方式。一個使用 12 point、Helvetica 字型的發行人欄，是怎麼樣也美觀不起來的。當然，類聚、對比和重複原則也必須整合進來，但是只要你做到了最重要的這三項，其他細節便水到渠成。

這些不同版本都各有特色，例如左側的範例強調了強烈的對比和對齊方式。

如果你很少將文字設得很小，你的機會來了。有名雜誌的發行人欄通常都是使用極細小的文字，大概 4 到 5 point，甚至還有更小的。不過你得使用高解析度的輸出以及光滑的紙張才能將文字設成這麼小。如果你設計的通訊刊物會影印在便宜的紙張上，那就將字體大小維持在 7 或 8 point 左右。

DESIGN.SHOP

Editor and Vice President Jay Baykal

Associate Publisher Robin Williams

Special Projects Director Nancy Davis

Guest Editor Barbara Sikora

Associate Editor Scarlett Florence

Art Director John Tollett

Writers Dave Rohr, Jeffrey Williams,
Harrah Argentine, Brian Forstat

Copy Editor Carmen Sheldon

Designer Cathy Hyun

Website Team Lily Wild
Kelly Dalton

Account Executives Kelly McGlynn
Ryan Nigel Williams

Production Manager Elisa Garcia

Front Desk Liz Alarid

Chairpersons Gerald Wilford
Patricia May Williams

Submissions Submissions of design, photography, typography, or other materials is at the risk of the sender and Design Workshop cannot accept liability for loss or damage. No submission can be answered or returned without SASE.
Subscription rates US and Canada $16 one year, $30 two years. $23 per year all other countries. Single copy price $4 US and foreign.
Send payment in US funds to:
Design Workshop
P.O. Box 65456
Mt. Truchas, NM 87000
Allow 10 to 12 years for order entry.

如果你依循下列的基本準則的話，置中對齊的發行人欄也可以有很美麗的效果：選擇一個好的字型（不要用 Arial／Helvetica）、使用小的級數，然後將所有文字置中，如右圖所示。也就是說，不要將文字放在角落或者靠左對齊。能配合置中對齊的唯一方式就是左右對齊，如正上方的範例。

DESIGN.SHOP

Editor and Vice President
Jay Baykal

Associate Publisher
Robin Williams

Special Projects Director
Nancy Davis

Guest Editor
Barbara Sikora

Associate Editor
Scarlett Florence

Art Director
John Tollett

Writers
Dave Rohr, Jeffrey Williams,
Harrah Argentine, Brian Forstat

Copy Editor
Carmen Sheldon

Designer
Cathy Hyun

Website Team
Lily Wild, Kelly Dalton

Account Executives
Ryan Nigel Williams
Kelly McGlynn

Production Manager
Elisa Garcia

Front Desk
Liz Alarid

Chairpersons
Patricia May Williams
Gerald Wilford

Submissions
Submissions of design, photography, typography, or other materials is at the risk of the sender and Design Workshop cannot accept liability for loss or damage. No submission can be answered or returned without SASE.
Subscription rates US and Canada $16 one year, $30 two years. $23 per year all other countries. Single copy price: $4 US and foreign.
Send payment in US funds to:
Design Workshop
P.O. Box 65456
Mt. Truchas, NM 87000
Allow 10 to 12 years for order entry.

DESIGN.SHOP

EDITOR AND VICE PRESIDENT Jay Baykal

ASSOCIATE PUBLISHER Robin Williams

SPECIAL PROJECTS DIRECTOR Nancy Davis

GUEST EDITOR Barbara Sikora

ASSOCIATE EDITOR Scarlett Florence

ART DIRECTOR John Tollett

WRITERS Dave Rohr, Jeffrey Williams,
Harrah Argentine, Brian Forstat

COPY EDITOR Carmen Sheldon

DESIGNER Cathy Hyun

WEBSITE TEAM Lily Wild, Kelly Dalton

ACCOUNT EXECUTIVES Ryan Nigel Williams
KELLY MCGLYNN

PRODUCTION MANAGER Elisa Garcia

FRONT DESK Liz Alarid

CHAIRPERSONS Patricia May Williams
Gerald Wilford

如果你的通訊刊物很嚴肅，那麼發行人欄的對比可能要比最左側的範例來得弱一點。這個範例使用的是包含了小型大寫字的 Gilgamesh 家族。小型大寫字可以提供足夠的對比以區隔項目，但不會過度引人注目。

design workshop

EDITORIAL

Editor and Vice President	Associate Publisher
DIANE KAUFFMAN	HOPE OSTHEIMER
Special Projects Director	Guest Editor
NANCY DAVIS	BARBARA SIKORA

BUSINESS END

Associate Editor	Art Director	Account Executives
SCARLETT FLORENCE	JIM PRICE	BARBARA ANN CRANE
		RHONDA BELLMER
Writers	Copy Editor	
JEANNIE BOWMAN, SUSAN MAUER, MELODY LONG,	DON NEWCOMB	Production Manager
LINDA BATCHELLOR, CATHY AMATO, JODY OHMER,		NICKI BOUTON
DEBBIE NASON, MAUREEN OHARA	Designer	
	CATHY HYUN	Advertising Sales
		MITZI DEROCO
ONLINE TEAM		
KELLY DALTON, LIZ ALARID, ELISA GARCIA, LORETTA ROMERO,		Circulation Manager
KAIT PORTER, MICHAELA BROWN, BRIDGET FLANNERY-MCCOY		MARCIA CAROTA
		Accounting
		ANGELA LUCIDO

發行人欄通常都是放在細細長長的方框內，因為它通常和廣告、編輯的信，或其他資訊擠在一起。但是沒有法律規定發行人欄一定得高高瘦瘦的，只要簡單重新排列一下，你可以做出任何形狀大小的發行人欄，如左圖所示。舉例來說，不要在發行人欄旁邊放一則 3/4 版的廣告，試著在頁面下方放半版廣告，或者把編輯的話放在上半部，而非左半部。

199

公司簡介

公司簡介的格式可以涵蓋各種尺寸、形狀和頁數。大部分的公司簡介是依標準尺寸設計的，以便符合現有的陳列架或郵遞規格，例如標準的信封尺寸或郵資限制等。

關於紙張大小、折法、信封形狀（以及許多其他的重要印製資訊）等，Dean Lem Associates出版的《Graphics Master》是最具價值的參考書。這本書雖然價格不便宜，但是非常值得購買，你可以參考 www.Graphics-Master.com。

我們將公司簡介和通訊刊物放在同一章裡，因為它們所面臨的挑戰是一樣的：大量的文字與圖片的整合。因此，所有關於通訊的訣竅和資訊，也適用於公司簡介上。

我知道你絕對不會做出這麼差勁的公司簡介。拿出一支紅筆，把所有糟糕的文字設計圈起來（參考 186 和 187 頁）。這些元素很明顯的只是胡亂拼湊起來而已。想一下四個基本的原則：對比、重複、對齊和類聚。這個作品遵循了這些原則嗎？

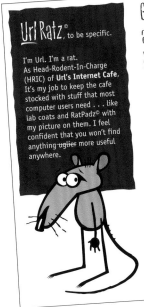

當你閱讀一個版面時,大部分的文字整體上都是灰色的,所以不管你加上了什麼對比效果,看起來都會更加美觀。在此範例中我們製造對比的方式,是在左右兩欄各加一個大方框,並在中間欄空下許多留白區域。

像「二折式」簡介大多數是標準尺寸,以便符合陳列架或信封袋的規格,所以文字欄位的寬度沒有太多變化的空間。但是你可以用圖片打破欄位疆界,或讓文字沿著圖片周圍走,藉此增添視覺趣味,使大量文字的頁面不再單調乏味。

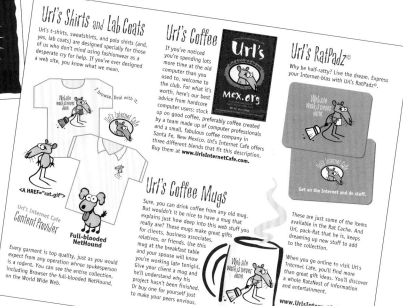

這些公司簡介範例為標準的二折式 8.5 × 11 英吋格式,如插圖所示。

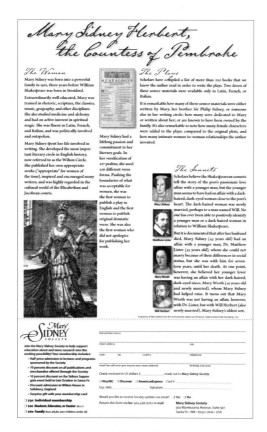

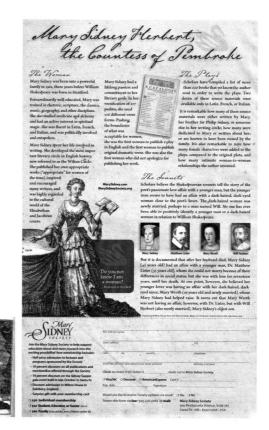

上圖中的簡介內頁有簡潔明快的排版, 讓讀者輕易看出內容之結構。我們用了六欄的格線 (如 200~203 頁所介紹的), 在維持潛在結構性之同時, 也擁有內容排列上的彈性變化。

我們計畫將這個簡介送到 48HourPrint.com 做四色印刷, 費用很低。這也給了我們一個靈感: 我們不用彩色紙張來印刷, 而是將一本有四百年歷史、有縐摺和斑點的書頁拿來掃描, 讓它成為版面背景。

上方的小圖掃描自一本關於瑪莉・席妮 (Mary Sidney) 的德文書籍。我們在 Photoshop 中繪製了一個路徑, 使她和背景分離, 然後將檔案置入 InDesign。InDesign 可以使文字繞著 Photoshop 路徑流動。

這份五欄的簡介是聖塔菲市史威爾（Swell）設計公司的琳達·強森（Linda Johnson）所設計的。這份可直接投郵的簡介是搭配聖塔菲攝影研習營的目錄而製作的, 目的是引起大眾對這一系列在墨西哥舉辦的研習營之興趣。客戶希望這份簡介可以有效地傳達出研習營課程之多樣選擇。

此項設計案的挑戰在於其結構：簡介摺疊的方式是資訊呈現的重點。當讀者打開這份簡介時, 首先看到的是一般資訊和課程安排, 內頁則是格線方式呈現的文案敘述和照片。每一面代表了一週的課程, 所以只參與當週課程的學員可以將簡介撕開, 只保留此頁。

這份簡介使用的溫暖色調令人想起浪漫的聖麥格小鎮（San Miguel de Allende）。設計師精心選用的溫和顏色襯托了場景照片, 但不搶去其風采。

這是當地一個地標的原始照片。我們取了尖塔的特寫部位。

這是 Lamy 火車站的原始照片。我們取了車站招牌的特寫。

在製作這份簡介的過程中, 我們的設計十分仰賴標題圖案帶來的視覺效果, 所以我們用了黑色背景。火車站的照片並不是那麼有趣, 所以我們加了另一張當地建築的特寫照片, 不但增添視覺趣味, 也更容易辨認出地點。

標題圖案的強烈視覺感讓我們想多做一些嘗試。我們摒棄將元素放在一起的做法, 改將它們盡量分開, 給整體封面一個流行設計感。此時, 標題圖案看起來太大而且壓迫到邊緣。縮小之後, 它和兩張照片達到了賞心悅目的平衡感。圖案四周更多的黑色讓設計看起來更強烈。為了簡化版面, 我們將封面上的 ADC LOGO 移到別處。

我們試了幾種圖文排版的變化方式,最後決定以傾斜的
橢圓形和靠右對齊的標題做為整體跨版設計的基礎。

為客戶設計類似這樣的作品時,我們通常會使用假的文
字暫代,因為我們發現如果使用真正的文案,客戶會開始
修改文字而忽略了作品整體的設計。當然,設計一定要
與真正的文案相輔相成才會成功。

這份簡介的所有其他跨頁(如上圖)也都遵循了相
同的構圖,偶而針對不同的字數和圖片數量而加以變
化。

多參考・多思考

將你收集的簡介與通訊和其他案件分開。研究別人如何解決結合大量文字和圖片的挑戰，是非常有價值的。

設計練習：收集通訊和公司簡介。只要你開始注意，它們便會時常出現。你可以到汽車賣場取閱精美高級的簡介，到觀光景點收集陳列架上的標準格式簡介，也可以到醫院去索取關於健康方面的小冊子。銀行、大學、診所、火車站、機場…，到處都可以找到簡介。

每個人都至少會收到一份通訊，告訴你的親朋好友你在收集通訊，請他們給你一份過期的。向相關單位索取幾份精美的通訊，例如大型水族館、動物園，或者演藝廳、市立交響樂團等文藝單位。

通訊有個特點，就是每一期的設計皆有相同和不同之處。設計師如何保有連貫性？在什麼狀況下又會打破規矩呢？

13. 傳單

傳單通常十分廉價、用過即丟, 並具有時效性。它的用途廣泛, 小從尋狗啟事、大到徵求高階員工皆有。社團組織會以四處散播傳單的方式, 告知社區民眾近日將舉辦的會議或活動。許多餐廳、書店和商店會提供公共佈告欄, 有些商業區則提供戶外佈告亭以供張貼傳單, 有些商家甚至讓你將一疊傳單留在櫃檯, 供顧客自由取閱。

這些免費廣告的代價是:許多佈告欄看起來就像左圖一樣凌亂擁擠。你得利用對比、視覺效果和簡潔有力的設計以獲得注意。(大公司的佈告欄通常會比較整潔, 所以你的傳單會比較容易被看見。)

做為一種經濟實惠、目標明確、打游擊的行銷技巧, 傳單可以是相當有效的。

要誇張

大約有 95% 的傳單都是使用置中對齊,原因並非某項研究顯示置中對齊最有效,而是因為很多的傳單都是立意甚佳、但技巧不佳的人所製作的。對於非設計師的人來說,置中是最安全、也是最容易的對齊方式,它會營造非常對稱、祥和而正式的感覺。

但是如果你想在展覽會場吸引人們參觀你的攤位,或讓社區居民知道一家新開幕的新潮咖啡館,你不會想做出一張沉悶、嚴肅的傳單。

ATTENTION CONFERENCE ATTENDEES:

- Never before has this conference allowed booth space for such a disgusting character as Url Ratz.

-Stop by booth #317 to see what remote redeeming traits he could possibly have that would allow someone like him into this exhibit hall.

-While you're there, get some free stuff before they call in the exterminators.

-Or stop by his web site:

www.UrlsInternetCafe.com

URL'S INTERNET CAFE

這是最基本、再平凡不過的傳單。我想你一定不會做出這樣的作品。

ATTENTION CONFERENCE ATTENDEES:

Never before has this conference allowed booth space for such a disgusting character as Url Ratz.

Stop by booth #317 to see what remote redeeming traits he could possibly have that would allow someone like him into this exhibit hall.

While you're there, get some free stuff before they call in the exterminators.

Or stop by his web site:
www.UrlsInternetCafe.com

URL'S INTERNET CAFE

因為是置中對齊,所以即使我們為它加點料,看起來還是很單調乏味。

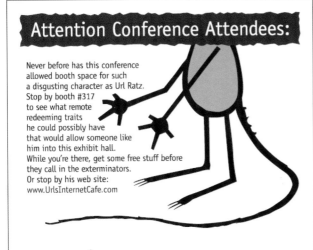

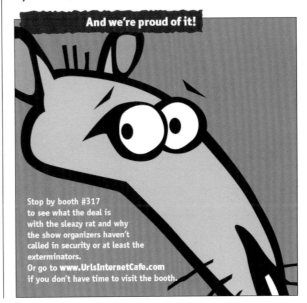

但是你能抗拒這兩張作品嗎？看到它們貼在牆上、掉在會議室地板、躺在桌上時，你有辦法忍住不拿起來閱讀嗎？或許你不是每次都會有像骯髒老鼠這樣引人注目的點子可以用，但是你通常可以找到有趣的東西做為賣點。

當然，我們很顯然不只改了對齊方式。事實上，我們有點誇張。但是**誇張**通常是引起觀眾注意傳單的唯一方式。

在適當的情況下，使用人或動物的臉部會吸引讀者視線。任何形式的廣告只要出現了人物，尤其是眼睛，我們難免都會瞄上兩眼。我們會很自然地被它吸引。這就是我們常在電話、冰箱、汽車、服務或其他不會動的商品廣告中看到人物的原因。

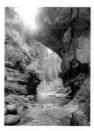

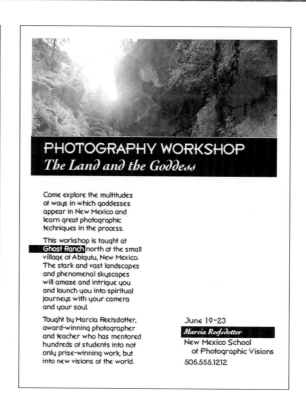

左上圖是一張很典型的傳單：標題、照片或圖案、文字置中、所有間隔相等、沒有什麼對比。在一個擁擠的佈告欄中，這張傳單恐怕會淹沒在紙張的洪流中。

傳單最必備的重點之一，就是一個能吸引觀眾目光的強烈視覺焦點。製造視覺焦點最容易的方式就是對比。現在這張傳單有了較大的照片和視覺對比，能吸引讀者注意重要事項，並有大片留白空間能和周圍其他擁擠傳單做區隔。

讓空白區域維持現狀。右上圖這張傳單的空白面積可能和左邊的版本差不多，但左邊的留白空間散落四方，迫使元素分散。在上方的範例中，留白空間井井有條（當你改採令人耳目一新的靠左對齊而非置中對齊時，留白就自動形成了），成為一個強烈對比的元素，而非驅散的力量。

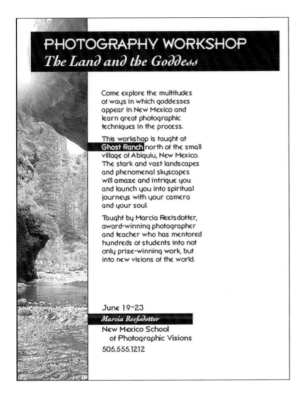

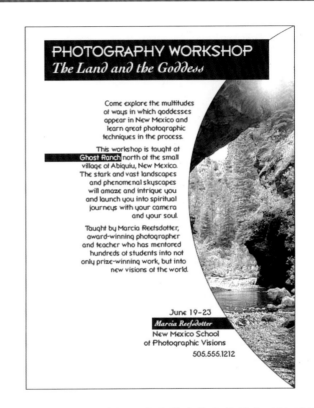

只要你拋棄了置中對齊的方式, 各種可能性就出現了。試著放大圖片、特殊取景、放大字體、增加對比, 或使用特別 (但可讀性高) 的字型。

左上圖這個範例為三邊出血。你的桌上型印表機可能沒辦法做到出血, 但是如果你想要這種效果, 盡可能列印到紙張邊界, 然後將邊緣裁掉或者請影印店幫你裁切。為出血效果所花費的這一點額外的時間或金錢, 通常都很值得。

你可以使用基本的元素來做出許多的變化, 這四個版面運用了同樣的照片、字型和字體大小。你或許會覺得手邊的解決方案已經很棒了, 但是你可以再多試試幾種變化。加入不同的字型、視覺焦點、對比特色等等。當你不斷嘗試時, 永遠會有驚奇產生。別再為無趣、灰色、置中的版面找藉口了!

不過, 置中的版面有時可能正符所需。只要你悉心設計版面, 置中頁面也可以是令人驚豔而有效的。

這一組傳單將會大量印製, 然後送到各大專院校, 張貼在電影系。客戶希望這些個別的傳單看起來是明顯相關的, 但是不能過於相似, 以免過往人群以為它們是同樣的傳單。

雖然這張傳單含有許多資訊, 它在版面配置上使用了對比, 將所有資訊歸類到幾個區域, 讓讀者一眼就可以看出其組織規劃。對比強烈的次標題讓讀者能快速瀏覽傳單上的主要訊息。

頁面上方被切掉的橢圓形吸引了目光, 也為標題提供了特殊、對比強烈的背景。打字機圖片和橢圓裡的較小次標題增添了視覺趣味, 打破了主要標題框框, 但仍為標題元素的一部分。各種形狀被歸在一起, 看起來像是一個單元, 但同時也保有個別的形象和訊息。

這四張傳單使用黑色橢圓形和打字機圖形為視覺主題, 並在排列上加以變化。傾斜的灰色橫條是重複的元素, 不但說明了每張傳單的主題, 也為設計增添了視覺上的驚喜。

右下角的範例可以印在大紙或小一點的傳單上。它僅有極簡的資訊:一張引人注意的大圖和明顯的連絡訊息。

Death and Dying:
Understanding and Coping
With The Process

So many have doubts, fears, misconceptions,
and questions about death, and dying.
This is a one-day introductory class that provides an
overview of the process from the natural
physiologic changes to the spiritual gifts that occur.

Learn how to support loved ones and family members, as
well as yourself during this mysterious, frequently
misunderstood, and often blessed event.
It is through dealing with illusions and fears about dying
that we are freed to be more alive in our present life.

The course is experientially based and supplemented by
small group discussions, videos,
and other skill-building exercises.

Ms. Rowanda is a hospice nurse, healthcare consultant and End-of-Life Coach.

September 21

Santa Fe Community College Fee $48 call 555-1212

無經驗的設計師總是不約而同地使用置中格式（或一堆中央基準各異的格式，如上圖所示），對此我們總是感到很驚訝。這張傳單所用的紙張是從辦公文具店買來的背景圖案紙，也就是說這張美麗的照片已經在哪裡了，因此得靠文字設計來做出對比和焦點。既然只有對於死亡和其過程感興趣的人才會閱讀這張傳單，那就將這些字眼突顯出來，讓過往人群可以看到。記住！別因為 Times Roman 是預設字型就直接用它，我知道你的電腦還有其他字型。

Death & Dying
Understanding and Coping
with the Process

So many of us have doubts, fears,
misconceptions, and questions
about death and dying. This one-
day introductory class provides an
overview of the process from the natural
physiologic changes that occur to the
spiritual gifts that are given to us.

Learn how to support loved ones and
family members, as well as yourself,
during this mysterious, frequently
misunderstood, and often blessed event.
It is through dealing with illusions and
fears about dying that we are freed to be
more alive in our present life.

Ms. Rowanda is a hospice nurse, health-
care consultant, and End-of-Life Coach.

The course is experientially based Santa Fe Community College
and supplemented by small group September 21
discussions, videos, and other skill- Fee $48
building exercises. Please call 555-1212

切記，傳單上一定有某樣東西能吸引觀眾，讓人想閱讀整張傳單。找到這個關鍵元素並加以強調，然後運用那四個設計原則（對比、重複、對齊和類聚）。

這招每次都管用！

有時候傳單就是得放上很多資訊。這個挑戰就是要將所有東西放在版面上,但不能看起來很擁擠。解決方法有兩個重點:**視覺焦點**和**對齊方式**。

在範例裡,視覺焦點是什麼?也就是什麼東西最先吸引你的視線?每個瞥見傳單的人都應該看到同樣的焦點。如果你請幾個人寫下你傳單中的視覺焦點,而每個人都有不同的答案,那麼你需要找出一個強烈的焦點。

哪個元素才是「正確」的視覺焦點取決於傳單的目的、市場和你自己的訴求。在上例中,焦點可能是書店、書的主題或者作者,看看哪一點最能夠捉住潛在客戶的注意力。對於不同區域或目的,這個焦點也可能不同。

讓單一元素成為視覺焦點,也代表著不讓其他元素過度顯眼。沒錯,傳單上的某些東西得要小一點。不要罹患「一切皆大才有人看」症候群。所有的人會閱讀或看到的只有視覺焦點而已。如果這個部份引起他們的注意,他們便會閱讀第二醒目的資訊。如果他們仍感興趣,就會把所有文字看完,即便是 6 point 的小字。假如觀眾沒興趣,即使是放大到 48 point 他們也不會想看,所以別再把每個東西都弄得很大才甘心。

我們在這本書中說過不下百次了,不過還是得重申這句真理:「對齊能讓版面乾淨清爽」。那些連接各元素的隱形線條擁有神奇的魔力。

選擇不同的視覺焦點是製作各種版面變化的好方法。要牢記的重點是：用一個主題吸引過往人群的視線。如果你成功了，他們就會閱讀其他的資訊。如果你一開始就無法吸引注意力，不管你的文案多麼精巧、訊息聽起來多棒，一切都是枉然。

在上方的範例裡，我們將焦點放在作者的姓名上。在前一頁的右邊範例中，我們強調的是書本的主題，聖塔菲市。而本頁右上方的範例則強調了舉辦此活動的書店。每個焦點都有其市場群眾，要

如何取捨則要由你和客戶決定，或者你也可以製作一系列的傳單，依據不同的目標群眾，將傳單放在不同的場所。

在此之前的傳單範例都是全彩的，只預定影印 50 份左右。而正上方的這個範例則是雙色印刷的案件，數量較大，價格較低。大部份的傳單只是臨時性的，看完即丟也是預料中的事，所以一般來說沒有人會花大錢去印製。

如果你要印製超過 500 張傳單，使用 48HourPrint.com 之類的網上服務會比在附近的影印店做彩色影印要來得便宜許多。

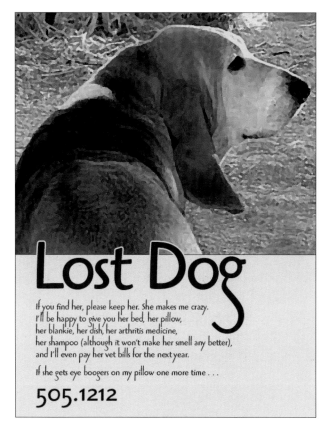

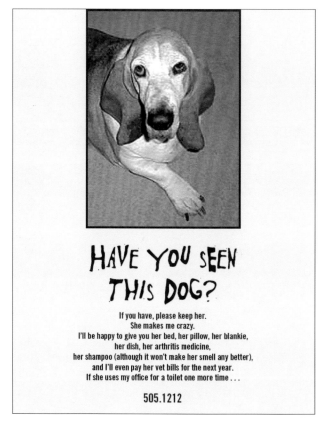

找出一個有趣的視覺圖片或標題然後加以強調。

大部分的傳單都是印刷或影印在有色的紙張上。切記，紙張的顏色會影響頁面上油墨的顏色。

上圖是一張置中對齊的範例。我確信你已經看過原始版本千百次了：一張狗狗照片、Helvetica的標題、置中的 Helvetica 內文。如果你要置中的話，那就使用有趣的字型並強調置中的效果。也就是說，不要讓置中的文字區邊緣看起來平順。反過來，你要明顯地呈現出文字是置中的：將文句斷在恰當的地方，讓它不僅易讀（我們習慣閱讀完整的思緒或片語），也產生有趣的文字形狀。

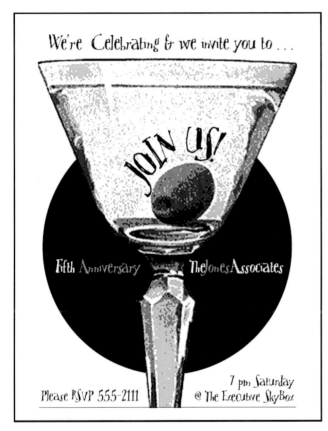

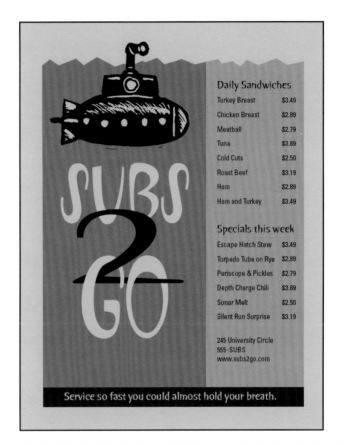

一張特大的圖庫照片或美工插畫可以為傳單增添視覺震撼,尤其當你將文字限制在最少的字數時。在這張傳單中,我們忍著不將標題加大。小小的標題尺寸加上有趣的字型設計,讓這張傳單感覺既有趣又精緻。黑色圓形增添了視覺效果、對比,也強調出文字和驚嘆句:「Join us!(加入我們!)」

這張菜單傳單可以將右欄留白並大量印刷,這樣每週的特餐就可以用桌上型列表機印上。我們在左欄用了一個特大號的趣味 LOGO 來吸引注意力,並營造品牌辨識度。

傳單通常是非正式、用過即丟的, 所以設計時你可以放開心胸去做。字體大膽一點！展現你的字型！用用有趣的美工圖！別畏首畏尾的！

如果你找不到圖片或者沒有時間去找, 別低估了利用大字體做為強烈圖形元素的威力。

上面這些傳單都是以單色（各種深淺的黑色）印在色紙上。淺黑色會透出紙張的顏色, 看起來像是用了許多色彩的效果。

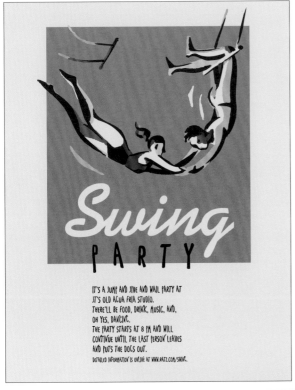

Swing
PARTY

IT'S A JUMP AND JIVE AND WAIL PARTY AT
JT'S OLD ACUA FRIA STUDIO.
THERE'LL BE FOOD, DRINK, MUSIC, AND,
OH YES, DANCING.
THE PARTY STARTS AT 8 PM AND WILL
CONTINUE UNTIL THE LAST PERSON LEAVES
AND PUTS THE DOGS OUT.
DETAILED INFORMATION IS ONLINE AT WWW.RATZ.COM/SWING.

FALL SPECIAL

**The Important
Back-to-Winter
Chimney Check!**

**Special $65 per chimney
if you call before October 1**

505.555.1212

傳單也可以印在半張
大小的紙上, 像前一頁
那樣高高瘦瘦的, 或像
這兩張矮矮胖胖的。
如果你放膽去做的
話, 這些特殊形狀可以
比標準尺寸得到更多
注意力, 而且花費只要
一半而已。

STRESS REDUCTION WITH *Yoga*

**Classes available for
all employees. Sign up
in Health Office.**

Gallery Opening

JTs • 65 Canyon Road • Friday Night • 5 to 8 P.M. • Village Sketches

如果你無法找到能夠精
確表達出構想的圖
案, 你也可以使用有模
糊關聯性的圖片。觀眾
還是會了解其概念, 你
也可以假裝你原本的點
子就是如此。

多參考・多思考

在設計世界裡，傳單常常被忽略，但往往因為比較沒有壓力，設計起來反而最好玩。

設計練習：當你看到佈告欄時，注意一下哪些東西會吸引你的注意。是對比、特殊的圖片或字型，或者留白？同時注意一下哪些傳單完全被淹沒了。它們太小裡小氣嗎？太灰暗嗎？為什麼看起來很無聊呢？是否文字太多了，或其實這些文字可以在網站上找到？傳單的品質是否反映出它所宣傳之產品或服務呢？

收集大量的傳單。你大概沒辦法找到很多傑出的設計，因為很少有人會請設計師來做傳單。不過在你收集時，可以在傳單上做註記，找出對比、視覺衝擊、留白、對齊或有趣、引人入勝的字體。你當初為什麼會想拿這張傳單呢？注意有大量文案但設計良好的傳單，設計者是如何規劃文案的呢（文案的所有內容是否都是必要的呢）？

設計師與設計流程

在這個章節中我們將 展示一些其他設計師的作品, 讓大家學習一下他們的設計流程。有趣的是, 這些設計師在工作方式與風格上有相異之處, 也有相似之處。

約翰・托列特
平面設計師

邁向專業一定要知道的設計大原則

我在《邁向專業一定要知道的設計大原則》原文書第一版的封面設計中,用了極簡、無壓迫感的設計手法。

我們想做出極為醒目而簡單的設計,能夠在許多其他色彩繽紛、複雜、集錦插畫的設計書籍封面之中突顯出來。集錦設計手法很美觀,效果十足,但是我們希望設計醒目、獨特,不會讓滿懷抱負的設計師有望之而不可及之感。

最後我們做出一個直接、實用的文字設計,整合了一個巨大的「D」字來展現尺寸和顏色的極端對比,以達到視覺效果。

在第一版的設計中,我們的原始目標是簡潔和視覺衝擊,但在第二版中還希望加入些視覺上的趣味元素。

新設計

因為這本書的目標族群是想要更了解設計理論與增進設計技巧的設計師,我最初的構想是創造一個大膽、簡單,但技巧上不會令人卻步的封面設計。我也希望傳達出蘿賓常常說的設計箴言:「別做膽小鬼!」

第二版的封面設計需要延續相同的概念:強烈對比、簡潔和視覺衝擊,另外也需保有與其他系列書籍類似的風格。這一點不難,只要沿用光亮的黑色背景和相同的方形尺寸即可達成目標。

雖然與第一版(以及同系列叢書)相似是很重要的,但是第二版封面也得有其獨特之處,以便讓讀者輕易辨認出哪一本是第二版。

因為第一版封面純粹是文字設計, 所以我一開始先嘗試文字設計。我模仿好萊塢電影常用的縮寫手法, 快速地在 Photoshop 中設計了幾個使用書名縮寫的封面。

我喜歡直接了當的文字設計手法, 但這兩個設計圖仍不夠明確、令人混淆。有多少人會認為很酷的縮寫會比清楚的溝通還重要呢？大概沒有。我承認這是個簡單而快速的解決方案, 但不是個簡單又完美的解決方案。

不過, 在這個設計過程中, 我發現強調「第二版」的概念不錯。摒除了縮寫的構想, 我開始思索視覺象徵, 以及與此案子結合的方式。視覺象徵指的是將一個原本代表某個事物的形象, 用來象徵其他的東西。

所以我開始尋找可以象徵數字 2 的東西。我到 iStockPhoto.com 尋找和關鍵字「2」相關的圖像。我看到了一堆諸如「兩個男孩」或「兩朵花」的照片, 最後發現了一張很有趣的兩分錢郵票照片。

創造視覺象徵

視覺象徵除了視覺上很有趣之外,它的特色在於能夠為兩個原本不相關的事物或概念創造出關係。既然郵票上已經有一個「2」字可以代表「第二版」,不難想像接下來的工作就是將書名放進郵票裡,並將郵戳上的「Paris」改成「Design」。

要擠進上方的曲線路徑中,書名就得縮小一點,若使用郵票原來的粗細兼備的 serif 字型就會太細小,難以閱讀,所以我用了一個粗體的 sans serif 字型。現在我有了一個視覺象徵,可以進一步開拓設計之可能性了。

原始的圖庫照片。

這是修過的照片。我在 Photoshop 中製作了新的文字和曲線路徑,然後用「仿製圖章」工具在「Paris」郵戳字樣上覆蓋了紅色線條和淺白底色。我調整了影像的色階,讓亮部亮一點,深紅色更深一點。最後,我套用了不少的「遮色片銳利化」濾鏡,讓整體影像看起來更清晰銳利。

新一輪的設計探索

在這一輪的設計中,我嘗試了封面元素的各種尺寸、色彩和位置,然後將這些 PDF 傳給出版社的封面設計小組過目。他們的反應是「看起來不錯,但是郵票有什麼特別意義嗎?」

很明顯地,這個構想仍然太模糊。我不想放棄這個手法,但是要成功的話,我需要幾張其他的照片來強調「第二版」的象徵。

使用多張影像可以幫孤軍奮戰的郵票分擔一些責任。我開始尋找其他可以修改並加到版面上的影像,以增強這個構想。

最終設計

我開始列出包含數字「2」的物品清單，最先想到的兩個東西是時鐘和 2 號黃色鉛筆。我到 iStockPhoto.com 搜尋，然後找到了下面兩張圖片。雖然我還可以再尋找壓力計、時速表或量尺等相片，但我喜歡這兩張照片，所以當下便決定採用。

當然，這些照片需要用 Photoshop 處理一下。我修改時鐘，讓它指向 2 點，然後在鐘面上加入書名和「edition」字眼。

鉛筆影像太細長了，為了讓它看起來粗一點，我縮短了筆身和環繞橡皮擦的金屬，加上另一張鉛筆影像的筆尖，然後加上「edition」一字和書名。為了增添視覺效果，我套用了 Photoshop 的「強化邊緣（Accented Edges）」濾鏡。

放上這三張影像後，我進行了最後的版面與文字調整。封底和書脊也包含了相同的元素。書脊只用了鉛筆，這樣影像較大，也能在書店的架子上吸引較多注意力。

鉛筆照片編修前後

原始時鐘照片

其他封面設計

《Sweet Swan of Avon》的封面包含了一張我用 Corel Painter 的繪圖工具繪製的數位插畫。

《Macs on the Go》封面結合了一張來自 iStockPhoto.com 的圖庫插畫（地球）以及文字設計。

我是誰？

我其實只是個愛畫畫的人。我畢業自路易斯安那州中部的路易斯安那學院（Louisiana College）廣告藝術系。我和蘿賓合著了十多本的書，並設計了所有的封面。我很羨慕現代的設計師，因為他們不用標註字型、使用 Rubber cement（譯註：一種手工完稿專用的橡膠黏劑），或者用麥克筆（Magic Marker）來設計版面。

我的專業背景超過三十年，涵蓋了各式各樣的職位，包括許多廣告公司的藝術指導、設計師、插畫家、自由接案人，以及網頁設計公司的合夥人。除了寫作之外，我大部分的時間都在學習和教授數位創意、影像、數位影音編輯和播客（Podcasting）。

UrlsInternetCafe.com 可以勉強稱為我的個人網站。這個網站的版主是（Url Ratz），一隻半出名、半自誇的網路偶像「Url 鼠」（見頁碼旁的圖片，與好夥伴「悠遊網路狗（Browser Nethound）」合影）。

智慧語錄

1) 臉皮厚一點。當你的設計被拒絕了，不要耿耿於懷。無論你多厲害，這都會發生的，而且會給你機會創造出更棒的設計。如果你可以屢敗屢戰，十年後你仍是一位設計師，而且會比十年前更傑出。

2) 以玩耍的心情看待設計。探索、嘗試、娛樂你自己。如果你很享受設計的過程，別人也會喜歡你的作品。

平面設計師
約翰·托列特
www.UrlsInternetCafe.com
jt@ratz.com

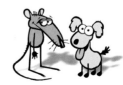

海拉・羅德
書籍設計師

自費出版書籍設計

在我有機會自立門戶專事書籍設計之前，我的設計背景大約有 15 年。在一個偶然的情況下（而且對我來說是很幸運的事），我發現了「為出版商製作書籍」，和「與自費出版者一起醞釀出書」之間的差別。我很有幸能和出版商共事，但我更熱愛與自費出版者之間的合作關係。

大部分有出書想法的人雖勇氣可嘉，但是對於書本如何誕生所知甚少。他們會感到緊張不安，因為他們託付給你的是他們的「孩子」。我學習到做出一份出版流程指南是很重要的，它能帶領這些自費出版者一步步去做，解釋他們何時應該提供哪些東西，協助他們了解出版時程和需要的準備工作。

它也會列出設計師所進行的工作：管理專案、設定並掌控進度、與印刷廠、編輯／校稿以及其他人員協調、協助出版者訂出零售價。我製作了一張鉅細靡遺的步驟清單，以供需要的人參考（不過大部分人只需要簡單的解釋即可）。

許多自費出版者沒有想到的是，一旦他們的客房或車庫堆滿了一箱箱的新書，他們就得開始推銷他們的心血結晶。這也是我可以幫忙的地方：提出架設網站的需求；建立起潛在顧客資料庫；舉辦簽名會；提供廣告設計以推廣書籍；讓作者意識到這些活動所需要的額外時間和心力。沒錯，當「孩子」生出來後，作者還得「撫養」它！

以下的幾段故事，說明了幾個我最喜歡的案子以及找到客戶的意外方式。

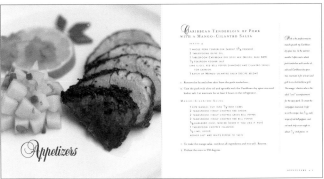

哈史東小館：來自緬因州一間優雅旅館的食譜

與麥克・沙曼（Michael Salmon）的合作是我和自費出版者共事的初體驗。他和太太瑪麗・裘（Mary Jo）在緬因州的卡姆登鎮（Camden）經營一家迷人的維多利亞式旅館。我是在上麥克的烹飪課時認識他的。他提到自己正在寫一本食譜，當時我才剛和一位當地的出版社完成一本食譜，於是我建議麥克與他連絡。幾個月後我接到麥克的電話，他說出版社無法照他的意思去做，那裡的編輯說或許我可以協助他的案子。

這對我來說是很令人興奮的，因為這是我第一次與這樣的人工作：一個有想法、熱愛自己的工作，而且很好相處的人。麥可找了一位攝影師（一個當地攝影研習營的學生）和一位編輯（他旅館的常客）。這位攝影師原本住在百慕達，後來住過紐約市。

麥克是位很有組織規劃的人，但他不了解一本書是如何做出來的。我為他講解了一遍流程：決定尺寸、數量、紙張和油墨；挑選印刷廠並要求估價；選擇、訂購、掃描影像；選擇食譜之外的文字。我們決定要在亞洲印刷，因為我們時間充裕（從完稿到印刷完成有三個月的時間），而且費用（包含運費）比在美國印刷還要低。

這本書趕在夏季出刊。第一年他賣出了 2,500 本（印刷5,000 本），他的旅館和烹飪課的宣傳費都賺回來了。這個夏天我們要出續集了。

緬因女人：大地上的生活

法恩斯沃西美術館（Farnsworth Art Museum）是緬因州洛克蘭市（Rockland）的一顆明珠，我有幸為他們製作了許多展覽目錄。美術館的展場策劃人告訴我，他們需要為近期將舉辦的攝影展製作一個 DVD 包裝，外加一份簡介。我估了價，並做了一些設計初稿。幾個月後，當我與展覽策劃人和來自波士頓的攝影師蘿倫·蕭（Lauren Shaw）會面時，她問我現在製作一本配合展覽的書是否還來得及。當時是五月，展覽是八月初。我立刻回答：「沒問題！」她鬆了一口氣，而且非常開心！她已經有了構想，知道自己想要的封面，文字也寫好了，影像都是數位的，而且她也決定好了呈現的順序。製作一本書來搭配 DVD（DVD 將放在書中一個 6 英吋寬的套子中）和巡迴展，為人們提供了有形、可立即觀賞的作品(DVD 是很棒，但是你需要設備才能觀賞！)。

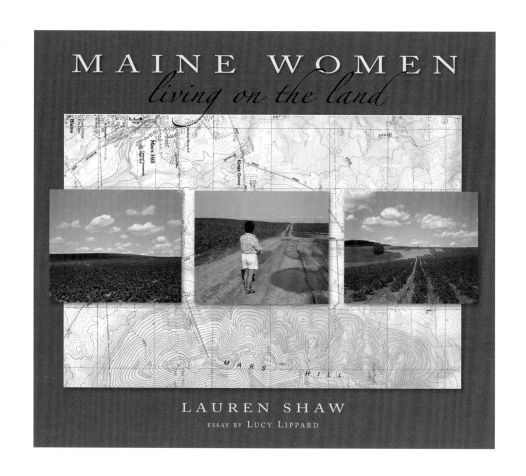

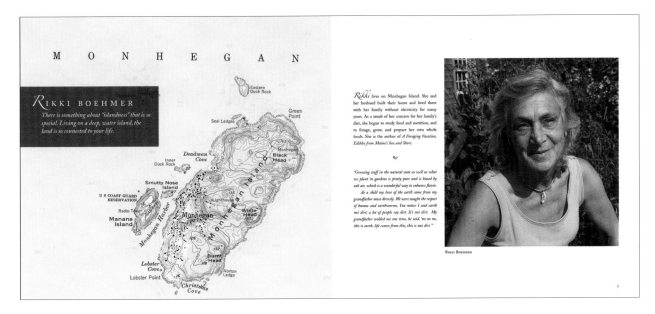

認識蘿倫並與她共事是件美好的事。她在艾默森學院（Emerson College）擔任專任教授九年中，她的作品不斷演變。她遊遍緬因州，挑選、訪談，並拍攝十位不同年齡、地點、職業和地理狀況的女性，這些女性在充滿挑戰的土地生活中過得十分成功。蘿倫收集了她們的故事，用影像、影片和來自她們內心的旁白製作了一張互動 DVD。

這個案子的印刷十分複雜，大部分的影像是雙色調，但有些是雙色調加上四色印刷。為了降低花費，我和印刷廠一起合作，確保四色印刷的影像都能在同一台（Signature）中，其他的部份則維持雙色。雖然書是配合美術館的展覽而製作的，但蘿倫要自行負擔印刷費用。

自費出版者在財務上和情感上都很脆弱。我相信我的最大貢獻（除了設計、製作，以及確保書籍準時出版之外）是有彈性、隨傳隨到，而且有耐心。在許多的電話對話中，我聆聽著蘿倫擔心的事項，並協助她悉心考量、做出決定。在需要的時候提供專業上或友情上的建議，幾乎和我的設計師角色同樣重要。

和她一起製作這本書是個冒險歷程，改變了她的人生，還有我的人生。个到一年，蘿倫已經進行第二刷，書本大賣，現在已經開始著手下一本書了。我們又能一起共同經歷另一個冒險歷程了！

試金石

我是在一次工作室開放參觀之旅中，認識提爾曼和唐娜・克蘭夫婦的。提爾曼是一位敏銳而受尊崇的攝影師，專事白金版攝影（Palladium printmaking）和教學。我很喜歡他的作品，其中有許多來自他蘇格蘭的旅程。他們已經製作過一本精裝作品集。他的太太唐娜在照顧兩個孩子、確保提爾曼工作進度之餘，也在外打點一切。在談話中我提到我是書籍設計師，他們告訴我他們想要再出一本書…

隔年，唐娜打電話來，說他們已經準備好了。我得知他們對第一本書頗為失望，所以這一次他們想要完全不同的東西：數量少一點、尺寸小一點，並且在當地製作。（第一本書是在義大利製作、包裝和印刷，費用昂貴而且過程中無法加入自己意見。）所以我們

坐下來討論了他們的想法。我們看了許多其他的書以便了解他們喜歡的攝影書籍，然後找出他們想要的樣子：布質封面，燙金文字，照片加封另外黏上去。我們討論了幾家印刷廠，最後選擇了一家位於佛蒙特（Vermont），以細心製作攝影書聞名的印刷廠。印刷廠的業務代表來到工作室和我們一起討論，確保紙張和油墨能做出對的感覺。除了親身參與製作流程之外，有個人能將他們的想法化為實際也是很重要的。透過設計觀點來解釋各種優缺點，能讓他們從一開始就做出決定，進而省下許多花費。

我們決定限量印刷 500 本，包裝有幾種選擇，包括了簽名版本和附贈照片版本，價格各異。現在他們只剩下幾本而已，並已開始籌畫續集，我們都很期待再度攜手合作。

潔米恩・摩爾豪斯：自由旗幟

因為與法恩斯沃西美術館有合作關係，他們請我製作一本潔米恩・摩爾豪斯（Jamien Morehouse）的旗幟藝術回顧展。潔米恩於 1999 年因乳癌過世，享年 48 歲，留下了丈夫、四個兒子、雙親，以及的許多支持者。

她也留下了在每日生活做出貢獻的珍貴遺產，以及在三十年後仍然隨風飄揚的大量旗幟。她的幾位好友及就讀大四的兒子山姆，有了一個展覽旗幟和出書的構想，藉此記錄旗幟在她生活和其他人生活中之重要性。

這個案子對我來說很特殊，因為我要和一位專案經理（一位我共事過而且非常喜歡的女性）和潔米恩的兒子一起完成這個案子。他們得找出旗幟進行拍照，還得翻出當年的照片進行掃描，然後盡可能用數位方式改善色彩。我的職責則是指導山姆關於書籍製作的細節、製作版面、引導他的創意構想以便及時在書頁上完成。他的設計感和點子很好，我很支持而且接受他的想法（這需要彈性、耐心，不以自我為中心！）。

最後這本書及時趕上展覽開幕式。書中的一字一句彰顯了這位令人讚揚的女性，她的兒子也讓每個人深受感動。我相信這份努力對她的家庭和朋友來說，是最好的療傷解藥，同時也對她獻上了敬意和懷念。我很高興自己參與了這個案子。

11 種意向：喚起神聖的女性潛質，通往內在寧靜

最後，我得提一下我與自費出版者的隨選印刷（Print-on-demand）經驗。

我和琳達‧泰瑞（Lynda Terry）是在共同製作另一本書的時候「認識」的，她是編輯/校對，而我是設計/製作；她在加州，我在緬因。在工作過程中，她提到她剛剛完成了一本書，並計劃在一個專營隨選印刷的網站「Lulu.com」進行印刷。這個公司可以讓她少量印刷（150 本），需要的初始費用比平版印刷少很多。她可以先拿書去測試市場，看看反應如何，然後如果反應不錯，就可以回來加印個 500~1000 本。

大部分的隨選印刷服務會以平價的費用提供封面設計（但是通常也是「平庸」的設計）。泰瑞和她先生決定多投資一點錢，僱用一位設計師。因為我們曾共事過，而且她喜歡我的設計風格，所以一拍即合。她的書是純文字的，所以很適合隨選印刷。網站上有詳盡的解說，它和平版印刷頗為不同，而且他們還提供了技術支援。

她一個月內就拿到了書，而且很滿意成品，接下來的幾個月都在到處宣傳她的新書。我們到現在還沒見過面，但已經彼此分享過生活點滴、互相鼓勵，希望有一天能相見！還有，有兩位女性在看過琳達的書之後，也和我聯絡表示她們想要自費出書！

我是誰？

我是很後來才找到自己對平面設計的熱愛。我勉強從大學畢業，拿了一個藝術史和心理學的學位，然後跑去當差勁的時尚模特兒、頗成功的男性服裝設計師、單親媽媽、悲慘的銀行出納、無趣的地震分析師、不會打字的打字小姐、對平面設計大感驚艷的社區學院學生，最後終於找到我真正喜歡做，而且可以勝任的工作。

在加州一家小型出版公司擔任了八年的藝術指導之後，我搬回東部開創我自己的書籍設計事業。這個時間點很完美，寬頻上網、UPS／Fedex，以及所有用 email 串聯起來的人們，讓我能夠實現在美麗的郊區家中為自己工作的夢想。這是我做過第二棒的事。最棒的事是勇敢生下並養育了一個很棒的兒子。他最近才剛剛成為丈夫和父親，但仍是我眼中的小寶貝！

智慧語錄

和自費出版者共事時絕對必要的是：雙方的信任感；傾聽客戶的技巧；用盡各種方式（紙張、油墨、尺寸、圖片、版面、裝訂）在書中呈現出客戶的想法；彈性；願意花幾個月了解某個人、進入他們的生活、分享過程中的驚喜。這是非常值得的合夥關係。

除此之外，每個案子都是不同的，因為每位作者/藝術家/攝影師/廚師都很獨特，他們為這個世界提供的東西也不相同。

我的一生中，因為協助他人完成夢想而得到極大的喜悅，現在我也找到了一個絕佳的方式來實現我自己的夢想。我大概不會變得很有錢（無論快慢），但是在與這些傑出人物建立起的關係和共享的經驗中，我已感到非常富有。

海拉．羅德

Yellow House Studio 105 Russell Avenue
Rockport, Maine
04856
207 236 7250 phone
YHS@verizon.net
www.YellowHouseStudio.info

布萊恩・佛斯德
網站設計與建置

網站設計與建置
AgilityGraphics.com 作品集網站

這個網站的目的是向潛在雇主介紹我自己和作品。

我的目的是製作出清爽而優雅的網站, 外加一點科技感, 主要焦點放在作品上。我希望網站視覺上和技術上都引人入勝, 但是以極簡的手法呈現出來。我知道在技術層面來說, 我想要做出的效果可能會被大多數的訪客忽略, 因為我不想使用繁複的動畫, 而是利用 ActionScript 的技術, 沒有任何炫麗花俏感。

我很喜歡 Flash, 也相信我的 Flash 技術是我的強項之一, 所以我希望在作品中展現出來。我希望網站是以作品為重點, 並且盡可能避免等待下載的時間。製作這個網站時, 我對 Flash 建構實用性網站之能力深感興趣, 但這並不代表一定包含所有的 Flash 特點, 例如動畫、音效和影片等。我對沒有使用大量時間軸（timeline）的 Flash 網站很感興趣。我的目標是用 ActionScript 完成所有互動性或動作, 完全不需時間軸, 或者只需要極短的時間軸。

我之所以製作這個網站, 是因為我剛剛搬到舊金山, 希望在此地的設計公司謀得一職。我的目標對象是互動設計公司, 所以我猜測潛在的雇主會有最新的 Player, 因為這些人的職責就是不斷更新、不落人後。

我使用的是（當時）最新的 Flash 8 格式, 因為它有最新的外掛程式偵測功能以及更新的文字運算技術, 我的設計中可以使用較小的非 Flash 字型。

另一件我想做的事, 是將此網站製作成全頁式的 Flash 網站, 不管瀏覽器多大, 都會將畫面填滿。

我將所有的主要內容放在一個影片片段元件（MovieClip）裡, 可以使主要內容維持在最上方且置中對齊。我限制了內容的縮放, 如此載入的圖片才不會有像素鋸齒狀。我也製作了一個小小的翻頁角, 並使它永遠位在畫面左下角。

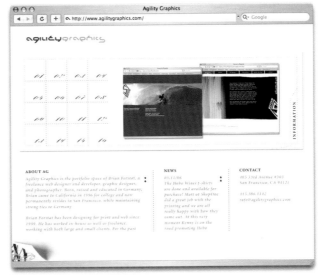

因為這個網站是為自己設計的，沒有人告訴我該怎麼做或不該怎麼做。這個流程和平常為客戶做設計有點不同，我不需設計多個提案給客戶過目，只有和自己對談，嘗試並製作自己想要、或覺得不錯的設計。

我其實設計了很多次，但每次都丟棄了先前的設計。這個網站有很多設計方向，起初我並不確定要往哪個方向走。設計自己的網站有時候比別人的網站還難，你得先決定你希望別人怎麼看你。當你意識到這可能會決定對方想不想和你見面，或是否能得到工作時，這就變得很難了。我認識好幾個設計師，他們都認為做自己的案件時最難搞定。面對自己的作品，我們常常會變得太過吹毛求疵，以致於過程會停滯不

前。我的一位朋友在兩個禮拜內就完成了他網站的設計和製作，這讓我感到嚴重落後。我決定「趕快把它完成」，即使它並不是「我設計過最棒的網站」。

我從這個網站中學到了一件重要事情，那就是要著重在「質」而非「量」。我想要展現最新、最棒的作品，並掌控訪客所見到的東西。訪客的時間有限，所以與其給他們一堆作品，不如限制數量，確保他們看到我想給他們看的東西。我也希望能夠可以經常，而且輕易地更新這個網站。

如果今天要我重做這個網站的話，我大概會用不同的方法來製作，但是這個設計的確讓我學到了很多。

班研葡萄酒網站

www.BanyanWines.com

我的好友肯尼‧利奇普拉肯（Kenny Likiprakong）是加州的一位製酒商，他請我為他手邊的一個品牌「班研葡萄酒（Banyan Wines）」設計網站。班研使用有機葡萄來釀製白酒，適合搭配亞洲風味的餐點。最初的構想是製作一個簡單優雅的網站來介紹這個品牌，並提供訪客關於公司和酒類的資訊。

在首次的會議中肯尼很明白地表示，希望由我提出網站外觀和風格的構想。我們一起訂定了網站需要的選項，並討論了設計方向、圖片，和網站功能。我在第一輪設計了三個提案，其中兩個我們都喜歡。我們請幾位朋友過目之後，便決定採用其中一個。我將它進一步修飾並設計了內頁。和肯尼合作非常輕鬆，他不但很好相處，而且也很信任我的能力。

我們設計出來的網站和當時大部分的酒商網站頗為不同。肯尼希望在視覺上將自己和其他同業區隔開來，呈現新一代酒商的形象。許多酒商的網站不是平凡、無技術可言的 HTML 網頁，不然就是卡通風格的 Flash 插畫網站。班研自成一格、十分獨特。

決定了設計之後，後續的製作相當順利。我們的構想是讓頁面的轉換流暢，沒有中斷之處。網站是以低版本的 Flash 發佈，每個選項的動作都放在一個影片片段元件（MovieClip）中，時間軸會在恰當時間呼叫 ActionScript。所有的形狀和動作轉換都是在主時間軸用 ActionScript 完成的。

這個網站得到的好評比我設計的其他網站還要多。如果今天要重做這個網站的話，我大概在製作上會用不同的方法，但是這是我學習 Flash 以及 ActionScrip 控制動作轉換的絕佳經驗。

PMuck網站

www.PMuck.de

我的好友菲利浦・穆肯夫斯（Philipp Muckenfuss）住在德國,是一位數位音樂製作人。我先前曾幫他製作了一個臨時的網站,他的專輯將要發行了,所以臨時網站已不敷使用。

原來的網站是個單頁網站,我們蠻喜歡這樣概念,所以決定延續下去。他的專輯已經設計好了,所以我們決定使用專輯中的一些元素,做為新網站的風格。

這個案子的挑戰在於所有的設計元素都是為了唱片封套而製作的,所以四邊有明顯的邊界。它用了一些有機物品,像是葉子、樹枝、垃圾、生鏽的舊物品,還有透明和不透明的膠帶。

我希望網站和唱片封套有連貫性,但是要將邊緣被切得奇形怪狀的設計元素運用在網站上是一大挑戰。我希望這些物品看起來是隨意散佈在頁面上,沒有任何被切除的邊緣。

最後為了這個案子,我花了不少時間在 Photoshop 上,我希望整體看起來很自然,也就是說,每條看起來有些脫落的膠帶都得加上陰影,還有舊舊的文字框也是一樣。我希望每個文字框都不同,這也產生了新的挑戰:盡可能降低頻寬的需求。因為所有的影像和內容都在同一頁中,這將會增加下載時間。

另一件要考慮的事情是大部分的內容都得經常更新。因為我不想每次都重做,這個設計就得符合自動更新的原則。所有的內容都放在我用 CSS 製作的「框框」裡,它會隨著內容多寡而調整大小。這樣一來,所有的框框都會有相等的內邊界,長度各異。

有些內容太長了,我用 CSS 在新聞框框中製作了可捲動的區域,並將它設為固定的高度。

瑪麗‧雪梨網站

www.MarySidney.com

蘿賓問我想不想為她正在進行的一本書設計網站,對於這個機會我感到很興奮。這個網站是為她的書《亞儂河的天鵝:莎士比亞的作者是女性?》所設計的,她在這本書中探討威廉‧莎士比亞的劇本和詩作事實上是一位女性所寫之可能性。

我們的構想是設計出簡明優雅、容易瀏覽、組織井然的網站。我們需要將相當大量的資訊呈現給對此書或主題有興趣的民眾。我的目標是讓設計盡量清爽,如此一來,某些頁面上的大量文字便不會看起來太有壓迫感。

我們最後決定的外觀設計相當簡單:頁面上方極簡的視覺元素,外加很多的留白。我用了三欄的設計,第一欄是選單、內容在中間,右邊則是引述或者其他有趣的資訊。

這個網站是無表格的 CSS 設計。選單也是 CSS,每個按鈕的反白圖案都是相同的。如果使用舊的技術,這種選單要花較長的時間下載;使用 CSS 的話則會非常快速、有效率。這也能確保選單和內文使用的字型相同一致。

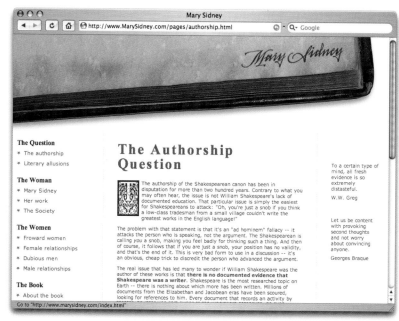

我是誰？

我是個自由接案者, 從事網站設計、程式設計、平面設計及攝影。我在德國出生、長大、唸書。我在 1996 年搬到加州唸大學, 現居舊金山。

我第一次停留在美國是在 1992~93 年, 那時候是加州聖塔羅莎的國際交換學生。我很幸運地寄宿在蘿賓威廉斯和她的小孩萊恩、吉米和思嘉烈的家中。在那時, 我認為電腦是給科學呆子使用的, 一點都不想碰。看到蘿賓每天在電腦前花 18 個小時, 天天如此, 我很難相信有人會想這麼做。

和蘿賓相處的一年可以說是我人生最美好、興奮、帶來巨大轉變的經驗, 我很感激她的支持。她一直非常鼓勵我, 信任我, 也幫了我許多忙, 直到今日仍是如此。我很確定如果不是當年與她和她的孩子一起住過, 今天的我會非常的不同。

我一直對各種形式的設計很感興趣, 從 1999 年開始做平面和網頁設計。我在公司待過, 也自己接案, 大小客戶皆有。

從 2003 年起我開始專注在自由接案上, 和我自己的客戶合作, 同時也支援數家舊金山灣區的設計公司在設計上、網站建置, 和製作上的需求。

我熱愛我的工作, 也將繼續學習成長, 開拓我的職業生涯。重複瑣碎的工作有時候會讓我抓狂, 所以我很高興一直有新的事物可以去嘗試和學習…

智慧語錄

對你的客戶和同事好, 他們便會對你好（絕大部分）。很多人的專業很強, 這當然是成功的必備條件, 不過到頭來, 人們總是喜歡和自己喜歡、信任, 相處愉快的人一起工作。

布萊恩・佛斯德

Agility Graphics
San Francisco, California
415 386 1142 phone
www.AgilityGraphics.com
brian@AgilityGraphics.com

www.TonalClothing.com
info@TonalClothing.com

卡門・雪登
平面設計講師

大學平面設計講師

應用美術系
學生作業

加州聖塔羅莎學院應用美術系之創辦目的, 在於教導學生進入職場所需的基本技巧。這個科系傳授了設計、排版技巧、電腦軟體、插畫、多媒體、數位製作技巧、平版印刷, 以及專業流程等實用的繪圖基礎實作經驗。學生大部分的時間都在創作實用的設計作品, 從最初的構想到最後的數位輸出。

這是蘿賓在 1980 年畢業的科系（未有電腦之前）, 後來她接下本系的教務, 教授第一年的核心課程。她和卡門在 1978 年在學校認識, 從那時起便成了要好的朋友和工作夥伴。

這個單元展示了卡門和她學生的一些設計作業。

作業規格：茶點餐盒

漢普沃絲小姐準備在加州所羅馬（Sonoma）街上開一家茶舖, 就在廣場上。她租了一個迷人、新裝潢的店面。她想要將當地的牧羊風味融合在店中, 所以為她的小店取名為 「Ewe and Me Tea Room」（譯註：Ewe 發音同 You, 為「母羊」之意）。店裡將提供傳統的全套英式下午茶。但她也希望為顧客提供各種服務, 所以除了販售禮品、高級茶類、糕點、外燴服務之外, 她也想提供盒裝的野餐茶點。

她希望妳幫她設計茶點餐盒。她要溫暖、迷人, 但不要太過可愛的感覺。設計中必須包含一隻綿羊的插畫。她不希望盒子看起來太女性化, 以免拒男性於千里之外。

她的餐盒裡要放兩個司康麵包（Scone）、四個小三明治、兩個水果塔、兩張小餐巾、一小瓶果醬、幾片奶油, 和兩包茶。當然盒子得感覺像是「美味的食物」, 不能看起來像是商品禮盒。

你可以運用附上的空白盒子進行任何設計, 可以是環繞外盒的彩帶、整體的設計, 或者文字設計, 只要你認為適合漢普沃絲小姐皆可。

我的想法

這是個很棒的作業, 因為我只給學生四個小時進行發想並完成設計圖。學生每回進教室的時候, 完全不知道這堂課要做什麼。然後我會拿出一個袋子、盒子、棒棒糖、瓶子、或任何東西, 請他們做出一個設計。這個方式要求學生自行創作, 並快速進行工作。我在每個學期都會進行幾次這樣的作業, 雖然學生一開始都很惶恐, 但是很快地就愛上這樣的步調, 而且常常驚訝自己可以在短時間內完成不錯的構想。事實上, 還有一位學生跟我說:「我們可不可以多做這樣的練習, 真的好好玩喔!」我發現, 學生甚至覺得這些設計比他們摸了好幾個禮拜的構想還要好。作業的迫切性以及快速做出決定的需求, 能為他們進入平面設計領域做好準備。

順時鐘方向:
伊芳・黃(Yvonne Whang)、
莫莉・庫須蔓(Molly Cushman)、
奧黛莉・史考莉(Audrey Sculley)

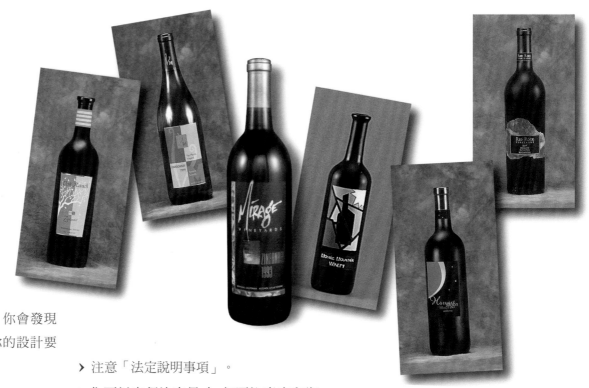

作業規格：酒瓶標籤

我們住在專門製酒的鄉下，所以當然得設計酒瓶標籤。酒瓶包裝非常漂亮，而且我們可以從中學習到許多特殊印刷的技巧。你要為一個假想的酒瓶設計標籤。如果你仔細觀察標籤設計，你會發現許多都很注重文字設計，所以你的設計要謹慎地處理這一點。

› 這個作業的重點在於構想。花些時間做腦力激盪和研究。你要創作整體的包裝，所以要注意鋁箔封口、瓶頸標籤、背面標籤等等。

› 文字設計必須是你設計中的重要部分。

› 包含一種特殊加工，例如浮雕、燙金、挖空等等。

› 注意「法定說明事項」。

› 你可以自行決定尺寸，但要注意它和瓶子的大小關係。另外，研究一下哪一種瓶子裝哪一種酒，別丟了自己的臉。

› 繳交電腦彩色輸出。

› 將你的標籤黏貼在裱版上。

› 繳交電腦製作的8.5 × 11 英吋印刷分色透明片。

從左到右：
伊芳・黃、
莉亞・安德森（Leah Anderson）、
戴洛・派瑞（Darrell Perry）、
凱絲琳・布萊爾（Kathleen Blair）、
蕾貝卡・帕羅拉（Rebecca Parola）、
泰瑞・麥當諾（Terry McDonough）

從左到右：
傑森・希爾（Jason Hill）、
傑基・幕卡（Jackie Mujica）、
大衛・伯格（David Berg）、
克羅蒂亞・史崔捷克（Claudia Strijek）、
茉莉・庫克（Julie Cook）

我的想法

非常成功，學生很喜歡這個作業，因為完成時看起來很棒！雖然他們在唸了兩年社區大學的設計系之後，並沒有馬上跑去設計酒瓶標籤，但是這些標籤作業佳評如潮。這個作業給了他們機會去運用大多數視覺傳達作品所包含的：圖片、顏色和文字，也讓他們磨練設計，因為這個格式無法容許不需要的元素。這是很棒的練習，因為這個格式限制非常多。所有的對比、類聚和對齊的問題都變得很明顯。

我從來不允許學生在還沒有打出縮圖草稿前就開始使用電腦。我要他們在花俏的濾鏡特效玩得忘我之前，先思考一下。他們很討厭這個步驟，但是作品卻因此而更好。

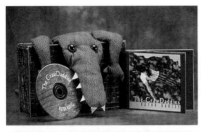

從左到右：
芭芭拉‧溫德爾（Barb Wendel）、
泰瑞‧麥當諾、
琳達‧帕羅（Linda Palo）、
珍妮‧湯瑪斯（Jeanne Thomas）、
金‧瑞德（Kim Reid）、
唐娜‧馬西斯（Donna Mathis）

作業規格：CD

一個新的音樂團體需要你為他們設計一張 CD。這不僅是 CD 的商品包裝，也是宣傳品，希望這個 3D 的廣告能獲得音樂電台的注意。在這個案子中，你將和一位「設計師」合作。我會將你們分為兩人一組，每個人都有機會成為「客戶」和「設計師」。你要將音樂團體的名稱、音樂類型，以及個人的設計偏好提供給對方。

> 這個作業的重點在於構想。花些時間做腦力激盪和研究。

> CD 的標籤要有文字。

> 要包含一張歌詞和樂團簡介。

> 繳交電腦彩色輸出。

> 將你的作品放在 CD 外殼中。

我的想法

我喜歡這個作業，因為它讓學生探索自己的創意並從中獲得樂趣。當然，有些設計太過天馬行空了，如果在現實世界印刷製作的話，客戶大概會破產。但是我們之前已經做過以預算為考量的作業了，所以這次可以讓學生盡情發揮他們有趣的創意。

這些學生兩人一組，彼此扮演客戶和設計師。這可以讓學生伸展觸角，因為平日喜歡硬式搖滾的人可能得為古典交響樂設計封面。

因為學生得製作可摺疊的歌詞頁，上面需要有照片和文字設計，所以這個作業裡有許多「真實世界」中的圖片。我也要求他們將電腦檔案分開。

我是誰？

從太平洋聯合學院（Pacific Union College）廣
告設計系畢業後，我和蘿賓創立了自己的工作室：
雙影像（The Double Image）。當然，我們得學
習經營方面的東西，但是我們在為當地小公司設
計 LOGO、廣告、公司簡介時，也獲得了許多樂
趣。我們把大部分的盈餘都花在松露巧克力、Oreo
餅乾，以及我們美麗的絹網印刷要用的油墨上了。

在設計過許多不同的案件之後，我開始在加州聖塔
羅莎學院應用美術系教書。我找到了我的定位：
我可以分享我對設計的熱愛，同時也能結合我骨子
裡「身負重任」的利他主義傾向。我喜愛我的學
生，每當看到他們從試探性的業餘生手蛻變成為有
自信的專業設計師，我便感到無比的滿足。

智慧語錄

永遠別讓電腦為你做設計。你的思想、經驗、觀
點和知識，是做出有意義的視覺傳達作品最好的工
具。在廢紙上塗鴉。想一想！看一看！走一走！收
集葉子！拍張河床岩石的照片，拾起一片羽毛，然後
再回到你的電腦前。

從左到右：
派翠絲・莫里斯（Patrice Morris）、
麗莎・豪爾（Lisa Howard）、
琳達・帕羅、
莫莉・庫須曼

卡門・雪登
Santa Rosa Junior College
Applied Graphics Program
1501 Mendocino Avenue
Santa Rosa, California
95401
707 527 4909 phone
csheldon@santarosa.edu
www.SantaRosa.edu/aptech/

約翰・柏恩斯
文字藝術師

客製字型設計

每當有人問起我的職業時，我總是回答：「我設計 Ruffles（波樂洋芋片）品牌」。不是整個包裝，只是字型而已。我也設計了「Sara Lee」莎莉雪藏蛋糕、「Baby Ruth」巧克力棒和「Intel Inside」。這通常會衍生出一段對話並點出一個現象：我在平面設計的領域中，做的是非常專精的一小部份：客製字型設計。想一想超市裡面的商品包裝，有多少品牌會使用現有的字型？很少，對吧？我的工作就是設計這些客製的品牌。還有，Ruffles 洋芋片每賣出一包我並沒有抽版稅，不過還是謝謝你的詢問。

專業的字型設計和插畫十分相似，我的大部分作品都是與設計公司和廣告公司的藝術指導合作的。這些公司鮮少有專職的字型設計師，所以我接論件計酬的案子。我在家中的工作室與全國各地的設計師進行合作。每個案子都始於藝術指導的案件簡介，然後我們會討論商品以及目標群眾。我也會詢問他們希望這個包裝所傳達的感覺。這時候，有些人會給我很特定的方向，有些則非常模糊。有個設計師甚至說：「只要出色就對了。」

客戶：奧斯卡・穆德（Oscar V. Mulder）
保健食品形象提案

客戶：LAGA 廣告行銷（Lipson, Alport & Glass Associates）
立頓茶品提案

創造字型

字型的領域大致上可以分成兩個類別：繪製字型和書法字型。繪製字型通常是從鉛筆素描開始,外框線畫好後,再將中間填滿。書法字型則是利用粗筆和細筆刷,用一筆畫製作出來的。除了極少數的情況外,所有的字型都是從手繪開始的。

為了創造出 Ravens 形象的粗糙邊緣感,每一個形狀（除了網球以外）都是用直線做出來的。

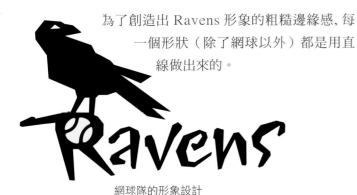

網球隊的形象設計

以字型為起點

我的客戶所想要的形象,是無法直接用現有的字型打出來的專屬商標,因此經常需要進行客製化的處理。不過有時候我會用一個現有字型來做為設計的基礎。Adobe Illustrator 可以讓你輸入文字,然後將文字轉為可編輯的曲線,為客製化提供了絕佳的起點。

一個實驗劇團

這個 Rabble Fish Theater（瑞伯費許劇院）的形象設計以三個 Helvetica 字型為基礎,我修改了各個字母,讓它們可以完美地組合在一起。

這個 Office Power（辦公室電力）的商標是用 Futura 字型做出來的。我重繪了大寫「P」,從留白空間剪出插頭的形狀。

OFFICE POWER

客戶：湯森設計集團（Thompson Design Group）
辦公電器配件之形象設計提案

GOODSTART

客戶：CBX（Colemanbrandworx）
雀巢產品之形象提案

首字大寫、曲線文字、圓滑筆畫、連字, 和小小的切入形狀, 共同組合成了這個特有的 Good Start 標誌。注意一下, 這些所有的細節都無法在標準的字型上找到, 由這些線索便可得知這是專屬的設計。

從無到有的字型

這個 Harp 牌啤酒形象設計是以非特定的 sans serif 字型為基礎的。字母的曲線給予整體設計動感、聯貫性和專屬感。

書法字型

書法字型的每個部份都是由一筆畫完成的, 因此用來製作字型的工具決定了字母的曲線和形狀。

下方的 Meadowood（草原森林渡假村）和下一頁上方的 Mary Sidney Society（瑪麗雪梨學會）

形象設計, 都是用一支粗的簽字筆做出來的, 大部分的人稱這種筆為「麥克筆（calligraphy pen）」。在繪製字型時將筆頭維持在固定角度, 就會形成筆畫的粗細變化。為了做出 Mary Sidney 形象之粗糙邊緣, 我使用水彩紙來繪製。

客戶：普力摩安傑力公司（Primo Angeli, Inc.）
Guinness淡啤酒的形象提案

客戶：查克豪斯（Chuck House）
高級度假村的形象提案

客戶：奧羅拉集團（Aurora Group）
餐飲網站的形象提案

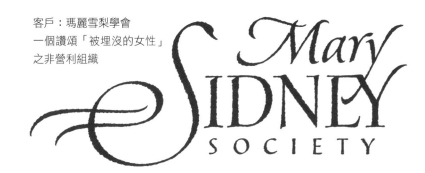

客戶：瑪麗雪梨學會
一個讚頌「被埋沒的女性」
之非營利組織

左圖和下圖的字型都是用一支尖的筆刷做出來的。這個工具極具彈性，讓你透過不同壓力做出字體的粗細。「Friends of Calligraphy」字體的粗糙紋理是用黑色墨水在水彩紙上畫出來的，經過編修、掃描，最後反轉成白色，放在黑色背景上。

舊金山書法社團會員名錄封面

客戶：LAGA 廣告行銷

讓字體轉為數位

所有的視覺傳達作品最後都會成為數位形式，所以我總是以數位格式繳交作品完稿。如果作品有紋理邊緣，我就會將它掃描成為 TIFF 檔，然後用 Streamline 軟體（在OS X之前）或 Illustrator CS2 的「自動描圖（Live Trace）」選項，將它轉為向量圖。對於輪廓平滑的字體，自動描圖會不夠精確，所以我會將草稿掃描成為 TIFF 或 PICT 檔，將它放在 Illustrator 的範本圖層中，然後用筆型工具重新繪製。

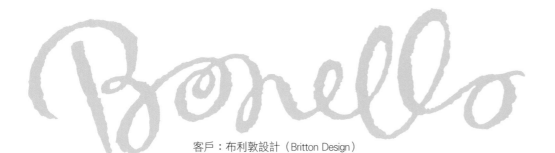

客戶：布利敦設計（Britton Design）
酒莊形象提案

客戶：LAGA 廣告行銷
純品康納系列產品提案

客戶：麥克林設計（McLean Design）

本頁所有的範例都是用新型的鴨嘴筆「Ruling Writer」繪製而成的。依據筆壓大小、握筆的角度和使用的紙張，你可以做出各種不同的感覺和紋理。我對這個工具缺乏某種掌控能力，但我很喜歡這一點，因為這會衍生出一些意外的驚喜。

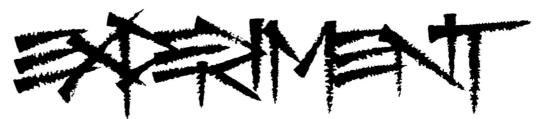

國際書法藝術會議形象提案

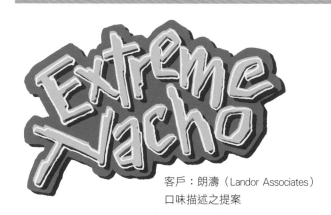

客戶：朗濤（Landor Associates）
口味描述之提案

Adobe Illustrator 的功能讓類似上圖的「Extreme Nacho」作品變得更容易製作。底部（橘色）的字母是經過手繪、掃描，然後轉為向量曲線的。其餘部份則是這個形狀的複製和描邊版本。你可以用 Photoshop 濾鏡加上額外的立體效果，但如果這個 LOGO 在應用上需要各種尺寸大小，藝術指導會比較喜歡向量圖，因為它可任意縮放。

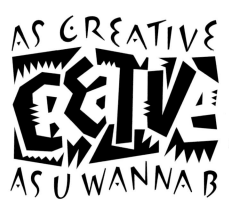

加州所羅馬郡廣告社團年度
「The Sadies」獎之徵稿形象

最後…

「As Creative As U Wanna B」是一個整合了前景和背景形狀的字型練習。這個設計是用鉛筆和麥克筆在許多描圖紙上畫出來的，然後在 Illustrator 中用筆型工具繪製完稿。

我是誰？

我在卡內基美濃大學（Carnegie-Mellon University）取得平面設計學士後，立即成了一位專業演員。（不是所有的職場生涯都是一直線的。）在這期間，我曾寫歌、也曾為百老匯劇設計海報。

後來我擔任了雜誌的藝術指導和廣告公司的設計師，在這時候我發覺到字體、文字設計和書法藝術是我真正熱愛的工作。

工作之餘，你大概可以在網球場上找到我。

智慧語錄

我曾經上過一堂發掘自我天賦的研習課程，現在我要告訴你這堂課中最重要的練習。列出你擅長的項目，從你最拿手的開始。接著，列出你最喜歡做的事。同時出現在這兩個清單中，最靠上方的那一項，就是你的天賦。現在就列出你的清單，然後到外面去，好好運用你的天賦吧！

約翰・柏恩斯
約翰柏恩斯字型與設計公司
（John Burns Lettering and Design）
www.JohnBurnsLettering.com

蘿賓・威廉絲
Robin Williams
Design Therapist
設計治療師

don

a

w

智慧語錄

別做膽小鬼！

待人要客氣。

花時間了解你的觀眾。

運用你的天賦。

別怕任何點子。

打開電腦之前, 先發想並擬草圖。

臉皮厚一點, 別怕批評。

留意一切事物。

身陷其中。

明白自己做任何事的道理。

加值好料

本書出現的字型

下列字型都是12 point

基本 Sans Serif

Alinea Sans
Antique Olive Light
to **Nord**
Avant Garde
Bailey Sans family
Charlotte Sans Book,
Bold, SMALL CAPS
Frutiger Light,
Light Italic, **Black,**
UltraBlack
Futura Condensed Light
Helvetica
Humana Sans Light,
Light Italic, **Bold**
Officina Sans family,
Extra Bold, Black
Myriad Pro family
Today Sans Bold
Trade Gothic Light,
Light Oblique,
Bold, Bold Condensed
Univers Roman,
Condensed,
Condensed Light, **Bold,**
Condensed Bold
VAG Rounded Thin,
Light, **Bold, Black**

裝飾 Sans Serif

Barmeno Extra Bold
Blur Light, **Medium,**
Bold
Bodega Sans Light, **Medium, Black**
BroadBand
Highlander Book
HUXLEY VERTICAL
MACHINE
PLΛnet Sʌns Book, **Bold**
SERENGETTI
Tempus Sans
Wade Sans Light

新式 Sans / Serif

Dyadis Book, SMALL CAPS,
Bold, *Bold Italic*
Gilgamesh, *Italic,* **Bold,**
SMALL CAPS
Senator Tall
SevenSerif, **Black**

裝飾字型

Airstream
Alleycat
Amoebia Rain
BEE/KNEE/
Bossa Nova
CANCIONE
CONFIDENTIAL
DYNAMOE
FLOWERCHILD
GARISHMONDE
Green Plain
hΛnꙅeL
Impakt
Industria Solid, Inline,
Industria Solid A
Industrial Heavy, Plain
Kumquat
Litterbox
Musica
Out of the Fridge
Rious Henry
PLΛnet Serif,
SMALL CAPS DEMI
Schmutz Cleaned
Silvermoon, Bold
Smack

SOPHIA
Stoclet Light, **Bold**
THE WALL
Toontime
Tree Boxelder,
Monkey Puzzle,
Persimmon
Woodland Light, **Heavy**
Zanzibar

書寫字型

Bellevue
Bickham Script Pro
(this is 18 point)
Caflisch Script Pro
Carpenter
Dartangnon
Dear Sarah
Dorchester
Hollyweird
Linoscript
Mistral
Redonda Fancy
Shelley Volante
Signature
Spring Regular and Light
Zaragoza

基本 Serif

Adobe Garamond, *Italic*, **Bold, *Bold Italic***

Adobe Caslon, EXPERT

Bell, *Italic*

Berkeley

Centaur, *Italic*, Bold

Clarendon, Light, Bold

Clearface, *Italic*

Cochin, *Italic*

CRESCI

Galliard, *Italic*, **Black**

Golden Cockerel, *Italic, Ornaments*

Cheltenham family

Garamond Light (ITC), **Bold, *Bold Italic***

Giovanni, *Italic*

Meridien, *Italic*

Palatino, *Italic*

Times

TopHat, *Italic*

TRAJAN

Walbaum, *Italic*

現代型

AT Quirnus Bold

Craw Modern

Fenice Light, **Ultra**

Firenze

MAGNOLIA

Onyx

圖案字型、美工字型

Art Three:

Backyard Beasties :

Bill's Modern Diner:

Birds:

Diva Doodles:

DFSituations One (ITC):

DFSituations Two (ITC):

Fontoonies (ITC):

Gargoonies (ITC):

MiniPics Confetti:

MiniPics Head Buddies:

Renfields Lunch:

Type Embellishments One, Two, and Three:

Zapf Dingbats:

感謝

非常感謝 Veer.com 在本書創作期間對我們的慷慨貢獻。在本書的設計範例和文章當中，使用了他們很多出色的字型、圖庫影像和美工圖片。他們的產品提供了極具魅力的視覺影像以及創作靈感。

我們使用的 Veer 產品包括了 Digital Vision、ObjectGear、Circa：Art、Art Parts、DataStorm、Business Edge、ArtVille 等。

特別感謝 iStockPhoto.com 網站提供了高貴不貴的圖庫影像！同時也要感謝 Aridi.com 和 AutoFX.com 的邊框。

大力感謝布萊恩・佛斯德（AgilityGraphics.com）和藍敦・道倫（Landonsea.com）提供圖片和網站。感謝斯威爾設計公司的琳達・強森的美麗簡介設計。感謝 DNAcommunications.com、RothRitter.com 和 LStudio.net 讓我們展示他們的網站作品！

這兩頁讓你盡情塗鴉！

❧ 尾聲 ❧

蘿賓和約翰在 Mac 電腦上進行本書的設計與製作。約翰的大部份範例是使用 Adobe Illustrator、Photoshop、Dreamweaver 和 Corel Painter 製作的;而蘿賓使用了 InDesign 和 Illustrator 創作她的範例。她將 InDesign 作品輸出為 PDF 格式,然後置入書稿中。她用 InDesign 為此書排版。

❀　　❀　　❀　　❀　　❀　　❀

我們在聖塔菲市居住與工作。檔案是以 PDF 格式,透過網路傳送給位在水牛城的編輯南西・戴維斯(Nancy Davis),以及位在柏克萊的製作經理大衛・范尼斯(David Van Ness)。

第 272-273 頁附有本書所使用的字型清單。本頁的超大裝飾字型是 Zanzibar Extras。

下課囉!

讀者回函 **FS575**

姓名：＿＿＿＿＿＿＿＿＿＿＿＿＿＿＿＿＿＿＿＿＿＿ 性別：☐ 女 ☐ 男　生日：民國＿＿＿＿＿年＿＿＿＿＿月＿＿＿＿＿日

電子郵件地址：＿＿＿＿＿＿＿＿＿＿＿＿＿＿＿＿＿ 電話：(　　　)＿＿＿＿＿＿＿

地址：☐☐☐　　　縣市　　　　市鄉鎮區

★ **職業：**　☐ ①學生　　　☐ ②老師　　　☐ ③資訊技術　　☐ ④美術設計　　☐ ⑤業務銷售　　☐ ⑥行銷客服

　　　　　　☐ ⑦工程製造　☐ ⑧ 財會稽核　☐ ⑨人資總務　　☐ ⑩行政管理　　☐ ⑪其他＿＿＿＿＿＿＿

★ **學歷：**　☐ ①大專以上　☐ ②高中職　☐ ③其他＿＿＿＿＿＿＿＿＿＿＿＿＿＿＿＿＿＿＿＿

★ **購買過的旗標書籍：**

・那一類書籍最多：　☐ ①數位攝影 / 編修　　☐ ② 3C 商品 / 影音　　☐ ③ Windows/Mac　　☐ ④ Office/ 電腦應用

　　　　　　　　　☐ ⑤ Linux/Unix　　　☐ ⑥ DIY/ 工具 / 硬體　☐ ⑦影像 / 網頁 / 設計　☐ ⑧ CAD/3D 繪圖

　　　　　　　　　☐ ⑨ Internet/ 網路　　☐ ⑩ Web/ 程式 / 資料庫　☐ ⑪其他

・最常購買的管道：　☐ ①連鎖書店　　　☐ ②一般書店　　　☐ ③展覽會場　　☐ ④光華商場或其他電腦賣場

　　　　　　　　　☐ ⑤郵購　　　　　☐ ⑥線上購書

・為什麼會選擇旗標？☐ ①很容易閱讀　　☐ ②價位合理　　　☐ ③印刷品質不錯　☐ ④口碑佳　　☐ ⑤書店老板推薦

　　　　　　　　　☐ ⑥親友介紹　　　☐ ⑦其他＿＿＿＿＿＿＿＿＿＿＿＿＿＿

★ **最常用的入口網站：**　☐ ① Yahoo　　☐ ② PChome　　☐ ③ Yam　　☐ ④ MSN　　☐ ⑤新浪網

　　　　　　　　　　　☐ ⑥其他＿＿＿＿＿＿＿＿＿＿＿＿

★ **您對旗標的熟悉程度：**☐ 上過旗標網站 www.flag.com.tw　　☐ 有訂閱旗標電腦學習電子報　　☐ 有用過旗標網站線上購書

建議與感想：

＿＿

＿＿

＿＿

旗標出版股份有限公司 收

台北市中正區 100

杭州南路一段十五之一號十九樓

縣　　　　　市鄉　　村
　　　　　　區鎮　　里　鄉
市　　　　　　　　　　　　　　　　　　段　路

　　　　巷　　弄　　號　　樓之
街

（請沿此虛線對折寄回）

旗標購書小祕訣

告訴您！其實購買旗標的書，有很多種方法哦！

- 方法一：當然就是直接到書店去買囉！

- 方法二：利用本頁後面的信用卡訂購單購買

- 方法三：連上旗標網站，即可線上購書，連出門都不必哦！

新好男人以及新好女人最愛的旗標網站

www.flag.com.tw

歡迎各位讀友來逛逛旗標網站～

精彩內容各有

- ▷ 最便利的線上購書
- ▷ 產品資訊－分門別類的書籍介紹
- ▷ 讀者喜愛的－電腦電子報、獨家優惠通知
- ▷ 最佳顧問－讀者留言版

旗標網站，好處多多，收穫更多！

好書能增進知識、提高學習效率

卓越的品質是旗標的信念與堅持

旗標 FLAG

旗標書籍信用卡專用訂購單

黑框內請勿填寫！謝謝！

信用卡別

☐ 聯合　☐ VISA　☐ MASTER　☐ JCB

發卡銀行

信用卡號

商店代號　822-01016 1340-6　旗標出版股份有限公司

有效期限

檢查碼（簽名欄末三碼）

消費日期

授權碼

金額

簽名（與卡片背面簽名一致）

備註事項：

經持卡人同意依照信用卡使用約定之全部所示，均應按所使用或訂購物品，簽字付款予發卡銀行。

請填妥上述資料後傳真至 (02) 2321-1282 或 2321-2545；若有訂購之疑問可電洽 (02) 2396-3257 分機 314,331

購書明細

書號	書名	書價	數量	小計

金額總計：

持卡人基本資料

☆ 姓　名：_____

☆ 電　話：(____)_____

☆ 郵寄地址：_____

☆ 發票抬頭：_____

☆ 統一編號：_____

☆ 發票地址：_____

生日：____年____月____日

傳真：(____)_____

Flag Publishing

http : //www.flag.com.tw